安晓波
王晓芬 等编著

艺术设计
造型基础

化学工业出版社
教材出版中心
·北京·

图书在版编目（CIP）数据

艺术设计造型基础/安晓波，王晓芬等编著．—北京：
化学工业出版社，2006.1（2022.8重印）
　ISBN 978-7-5025-8169-5

　Ⅰ．艺…　Ⅱ．①安…②王…　Ⅲ．造型设计
Ⅳ．J06

中国版本图书馆CIP数据核字（2006）第001294号

责任编辑：王文峡　　责任校对：陈　静
封面设计：尹琳琳　　文字编辑：吴开亮

出版发行：化学工业出版社教材出版中心（北京市东城区青年湖南街13号　邮政编码100011）
印　　装：天津画中画印刷有限公司
787mm×1092mm　1/16　印张15½　字数350千字　2022年8月北京第1版第11次印刷

购书咨询：(010)64518888　　　　　　　　　　售后服务：010-64518899
网　　址：http://www.cip.com.cn
凡购买本书，如有缺损质量问题，本社销售中心负责调换。

定价：49.00元　　　　　　　　　　　　　　　　　　　版权所有　违者必究

编著人员

安晓波　王晓芬　谢宁宁
杨志钦　马啸林　侯永瑞
王　磊

前言

在当今知识经济和信息时代发展中，普通高等教育已成为教育学生掌握方法的基础教育，大学教育重在培养与社会发展和谐的青年人。一个和谐的大学生是具有综合素质和综合能力的人。在高度社会竞争中，大学普通教育不是要使人学到一生要掌握的所有知识，而是要培养学生掌握解决问题的方法，是培养社会需求的"通才"。这与高等职业教育的"专业技能教育"形成互补，共同完善社会对各种人才的需求。因而，基础教学作为专业教育和专业技能教育的根基越显重要。正如爱因斯坦所说："如果一个人掌握了他的学科的基础理论，并且学会了独立地思考和工作，他必定会找到他自己的道路，而且比起那种主要以获取细节只是为其培训内容的人来，他一定会更好地适应进步和变化"。

目前，艺术设计专业在全国高等院校中是院校开设最多的专业科目，有一千多所院校开设此专业，它已成为高等教育必设的学科。艺术设计专业是横跨艺术与科学、理性与感性、文科与理科边缘的综合性学科。艺术设计造型基础是高校艺术设计专业基础教育的重要组成部分，在学科基础教学中起着重要的作用。造型基础涵盖了平面构成、色彩构成、立体构成、空间构成、设计素描、设计色彩等基础知识部分。学生进入高校学习后，通过基础知识的学习，掌握现代造型的基本理论和方法，通过基础知识和造型能力的训练，培养学生的形象思维方式和创造能力，提高审美意识，以便为之后的专业知识的学习打下良好的基础。

在艺术设计教育中，基础知识学习、专业技能培养、创新思维的教育构成了艺术设计培养体系，三个部分有机结合、互为补充。造型基础知识是创新思维源泉和专业技能培养的根基。创新思维的教育需要通过基础理论课程和专业课程的合理教学环节，在良好的教学环境下循序渐进的进行；专业技能培养要在造型基础知识的学习中进行培养，以造型基础知识为原则进行技能训练；而专业技能也是创新思维的教育的基础和保证。

随着计算机多媒体技术的普及，学生中出现了急功近利的想法和做法，认为只要学好专业设计和掌握了电脑的操作和运用就够了，对基础知识和相关知识不重视，只着重眼前利益而对自己的发展潜力和后劲缺乏考虑。本书将通过指导使学生懂得：通过造型基础知识的学习，将为自己今后的发展奠定坚实的基础，基础技能的培养将保证自己在今后的深造和就业时，有较强的适应能力。

本书将平面构成、色彩构成、立体构成和空间构成等基础部分作为完整的艺术设计基础体系进行考虑，适用于艺术设计不同的专业方向，在阐述理论知识的同时，附有大量的图片和构成作业，以帮助学生学习，加强造型理论的理解和掌握。

本书编写中得到了王正明教授的支持，在此深表感谢。

由于编者水平所限，书中不妥之处在所难免，敬请读者批评指正。

编著者
2006年1月

目录

第一章　艺术设计基础概论　001

第一节　艺术设计的概念和特征　/001
一、艺术设计的概念　/001
二、艺术设计有着自己独特的含义　/002
三、设计的艺术特征　/005
四、艺术设计的主要类别　/006
五、艺术设计一般设计过程　/010
六、艺术设计的基本表现方法　/010

第二节　艺术设计造型基础概念　/013
一、造型基础概念　/013
二、造型基础与构成　/014
三、构成设计与包豪斯　/015
四、目前我国的"构成教育"　/019

第二章　设计与艺术形态　021

第一节　形态的概念和分类　/021
一、形态的概念　/021
二、形态的分类　/022

第二节　形态的视觉和知觉心理　/025
一、视觉与知觉　/025
二、形态的知觉心理　/028

第三节　统觉和错觉　/032
一、数量错视形　/033
二、方向错视形　/034

第四节　基本形态构成元素　/039
一、点的概念　/039
二、线的概念　/042
三、面的概念　/043
四、体的概念　/046
五、空间的概念　/047

第三章　设计美学的基本原理　049

第一节　设计美学概念　/049

第二节　形式美的基本规律与原则　/052
形式美法则　/052

第四章　平面构成　　071

第一节　概述　　/071

第二节　平面构成的基本元素　　/071
一、概念元素　　/071
二、视觉元素　　/071
三、关系元素　　/072
四、实用元素　　/074

第三节　点、线、面及其构成　　/074
一、点的研究　　/074
二、线的研究　　/075
三、面的研究　　/078

第四节　平面构成的表现形式　　/080
一、重复（反复）　　/080
二、近似　　/081
三、渐变（推移）　　/083
四、发射（辐射）　　/084
五、特异（突变）　　/086
六、密集　　/087
七、肌理　　/089
八、空间　　/091
九、打散（分割）　　/094

第五节　平面构成作品欣赏　　/099

第五章　立体构成　　107

第一节　立体构成的基本要素　　/107
一、立体的概念和构成要素　　/107
二、体的分类　　/109
三、体的表情　　/110
四、体的构成特征　　/110
五、立体与平面的关系　　/112

第二节　构成的原则　　/113
一、对称、均衡　　/113
二、动感、量感　　/113
三、空间感　　/114
四、肌理　　/114

第三节　构成的方式方法　　/115
一、半立体构成（二点五维次元空间构成）　　/115
二、立体构型　　/115

第四节　构成与多媒体　　/125

第六章　空间构成　　127

第一节　空间概念　　/127
　　一、空间　　/127
　　二、空间形态　　/127
　　三、空间形态与立体形态的区别　　/128
　　四、空间的划分和分类　　/130

第二节　空间构成要素　　/132
　　一、空间形态构成要素　　/132
　　二、空间形态的限定性　　/133
　　三、空间的构成方法　　/138
　　四、空间构成的感觉　　/141

第三节　空间的构成　　/142
　　一、空间单元形态　　/142
　　二、单元空间形态组合　　/143

第四节　空间构成的组织形式和方法　　/146
　　一、空间构成的组织形式　　/146
　　二、空间构成的组织方法　　/148

第五节　空间艺术的美学心理　　/150

第七章　色彩构成　　165

第一节　敲开色彩的大门　　/165
　　一、认识色彩　　/165
　　二、色与光　　/165
　　三、色彩的形成　　/166
　　四、物体色与光　　/167

第二节　色彩构成概述　　/168
　　一、色彩构成概念　　/168
　　二、色彩构成研究范围　　/169

第三节　色相环与色立体　　/169

第四节　色彩三要素　　/175
　　一、色相　　/176
　　二、明度　　/176
　　三、纯度　　/177

第五节　色彩混合　　/177
　　一、色光混合（加色混合）　　/178

二、色料混合（减色混合） /178
三、空间混合（中性混合） /179

第六节　色彩的心理学效应　/181
一、色彩的情感 /181
二、色彩的联想 /181
三、色彩嗜好 /183

第七节　色彩对比　/185
一、色相对比 /185
二、明度对比 /189
三、纯度对比 /190
四、面积对比 /191
五、冷暖对比 /193

第八节　色彩调和　/195
一、色彩调和的概念 /195
二、调和的原理 /196
三、调和的方法 /198

第九节　色彩构成作品欣赏　/202

第八章　构成基础与现代艺术设计　207

第一节　构成在平面设计中的应用　/207
一、构成基础在广告招贴设计中的应用 /207
二、构成基础在书籍装帧设计中的应用 /212

第二节　构成在服装设计中的应用　/216
一、构成在服装中的装饰效果 /216
二、色彩的搭配组合的形式直接关系到服装整体风格的塑造 /219

第三节　构成在环境艺术设计中的应用　/220
一、构成基础在室内设计中的应用 /221
二、构成在展示艺术设计中的应用 /225

参考文献　/229

第一章　艺术设计基础概论

在生活艺术化、艺术生活化的21世纪，具有艺术性质的设计行业已经成为推动社会物质文明和精神文明进步的越来越重要的动力和标志。艺术设计是创造物质财富的社会生产力，艺术设计通过艺术与科技、艺术与人类生活世界的结合，推动社会经济的发展，增加社会财富，提高了全民生活质量，而且还创造了一个含有多维文化语境的艺术设计空间，引领人们进入到一个"知识经济"和"视觉文化"的时代。不但社会经济的发展、社会风尚的形成与艺术设计息息相关，而且人们的学习、工作、娱乐、休闲以及衣食住行等日常生活都与艺术设计紧密相连。因而，从设计的角度来看，设计师的职业道德、社会意识和责任、专业能力、文化素质和审美意识，以及对当前的思想观念及艺术风格的变化和社会流行时尚的把握都是至关重要的。其艺术设计思想和意念会在高度发达的信息技术的作用和推动下，在艺术媒介的参与下，强化某种信息（思想、观念、意识），通过艺术设计传达给公众，并在一定程度上对艺术在科技上的应用起到了推动的作用，对各种语言文化、视觉文化和时尚的流行起到了引导的作用。艺术设计不仅美化生活，还在一定的程度上限定和引导了大众的行为和意识心理，左右着某一时期的大众的价值观念和价值取向。因而，艺术设计专业作为21世纪最佳职业之一，越来越受到社会的重视（见下图）。

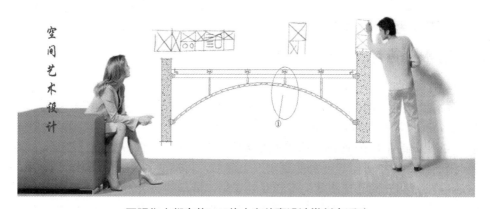

国际化大都市约11%的人在从事设计类创意活动

第一节　艺术设计的概念和特征

一、艺术设计的概念

今天，"设计"一词广泛运用，出现了建筑设计、广告设计、程序设计、课程设计、线路设计、流程设计等职业。所谓设计，是指根据一定的目的要求而预先制订方案、计

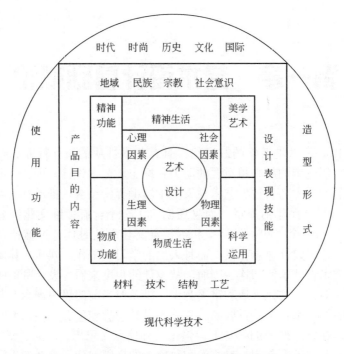

图1-1-1 艺术设计产品的构成因素

划、图样等。1978年诺贝尔奖获得者赫伯特·亚历山大·西蒙(Herbert Alexander Simon)指出:"从某种意义上说,每一种人类行动,只要是意在改变现状,使之变得完美,这种行动就是设计性的。"这是指人们要想把事情做好,就需要精心设计,这是广义的设计概念。艺术设计产品的构成因素如图1-1-1所示。

二、艺术设计有着自己独特的含义

艺术设计是20世纪后期逐步发展起来的设计活动。"艺术设计"在国际上用英语Design作为术语。英语Design源于拉丁语designara,其本义是"徽章"、"记号",指的是一种标志。在文艺复兴时期,演变为意大利语Designo,词义是:"艺术家心中的创作意念"、"以线条的手段来具体说明那些早先在人的心中有所构思,后经想象力使其成形,并可借助熟练的技巧使其现身的事物"。而后,再演变为法语Dessein,最后又演变为英语Design。Design词义在演变中不断发生变化。最早的《大不列颠百科全书》对英语Design的解释是:"艺术作品的线条、形状,在比例、动态和审美方面的协调。"它仍然主要在艺术领域内使用。19世纪后,经历了工艺美术运动和新艺术运动,Design的概念突破纯艺术的范畴而有了新的含义,其重点是指与图案有关的金工、漆工、陶工等手工制品的表面装饰。此后,工业生产的迅猛发展,机器制品完全压倒了手工制品,Design的意义扩展为对工业产品的功能、材料、结构、形态、色彩、工艺、表面处理、装饰等的设计。1964年联合国教科文组织举办的国际设计讲习班对设计下的定义是:"设计是一种创造性的活动,其目的是确定工业产品的形式、性质,这些性质也包括产品外部特征,但主要包括将产品变为消费者和制作者双方来看的统一整体的那些结构和功能的相互联

系。"为与单件制作的手工业制品相区别,对批量生产的工业产品的设计被称为"工业设计"。随着科技的高速发展和社会新的需求的产生,使得产品形式和功能的更新已经成为自觉的追求,设计概念的外延在逐步扩大,新科技与艺术的融合和发展,形成艺术设计的新概念,艺术设计从原有生产过程中解放出来。Design已不限于工业制品领域,而是具有艺术创造性的制作物品的活动,泛指一切实用物品和观赏物品制作的设想、计划、方案。这里说的"物品",包括工业产品、建筑物、广告品、展示品、陈列、装潢、服饰等设计的成果。这一制作物品的活动,不是简单的、机械的、重复的活动,而是具有艺术创造性的活动。它主要经历三个阶段:

① 形成制作某种物品的设想、构思、规划的艺术创意阶段;
② 以视觉传达方式为主的表现设想、构思、规划的艺术表达阶段;
③ 艺术创意经过艺术传达后具体运用使之物化的阶段。

因而,艺术设计词义包含:艺术设计最终目的——带有质变的创造;设计方法——科学方法论与艺术方法论的横向结合和交叉;表现形式——直观表现(图样、模型等)的完整构思(图1-1-2)。

在我国,艺术设计的概念,是在20世纪初,Design被译成汉字后,从日本传入中国的,曾被译为"图案"、"工艺美术"、"美术工艺"等词。20世纪80年代后,我国加强了对现代艺术设计的研究和人才培养,许多院校开设了"工艺美术"专业和专业课程,出现了一大批相关著作和教材,而且衍生出相关的专业。这些著作和专业,开始用"工业设计"、"工业艺术设计"、"工业造型艺术设计"、"艺术造型设计"、"艺术设计"等名称,都是指Design。后来,艺术设计作为Design汉译的观点逐步得到了官方的肯定。

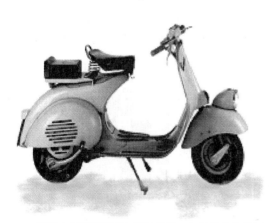

踏板小摩托车是意大利20世纪40年代生产的轻便交通工具,采用了飞机机身的单板外壳结构,腰细和运用了空气动力原理,恰如黄蜂。它的形状让人惊叹:不见马达,小小的轮子被盖住一半,前挡泥板的顶上有车灯,后挡泥板几乎触及地面。年轻人立即把它作为身份的象征,他们自由快活地骑在它的坐鞍上,电影《罗马的假日》使它闻名全球,并把它神化了。片中,佩克扮演的小伙子骑一辆Vespa遍游罗马,后面坐着奥黛丽赫本扮演的秀色可餐的公主。它迅速获得成功。至今,它还在生产。

图1-1-2

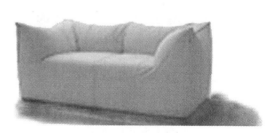

马里奥·贝利尼1972年作品,沙发,材料是冷处理聚氨酯海绵和型钢。它是20世纪70年代初新居住哲学中的柔软、弹性和性感的象征。与传统沙发的腿和扶手不同,它没有硬性支撑物,是一种包裹结构,能独立支撑,它给人一种合抱的形象,邀请人们来接纳舒服的拥抱。它的基本思想是以创新的手法提供一个柔和的座位,利用材料的性能,根据人体的坐姿和重量来调整弹性,是为人更舒适生活而设计的。

图1-1-3

1998年，教育部颁布的普通高校本科专业目录，以"艺术设计"取代"工艺美术"，正式确定了"艺术设计"的学科命名和学科地位。艺术设计由此成为一门跨专业、跨学科的综合性艺术专业。

艺术设计是以实现满足人的精神和物质的需求为终极目标的。大众社会需求是艺术设计的前提。大众需求随着艺术设计体系的整体发展而不断丰富。艺术设计这种以功能为目的的行为活动决定其核心是"为人的设计"、"以人为本"。艺术设计运用艺术和科学技术，不仅创造人所需要的物质用品和赏心悦目的现代空间环境，使人与物、人与环境、人与社会和谐相处，而且通过设计创造合理的生存(或使用)方式，这体现了设计对于人类生物性的、社会性的综合考虑而达成的目的性的创造活动的全过程，是设计目的的统一与升华。而人类群体在不同时期的生存方式也体现了特定时期的物质生产能力和科学技术水平，反映出一定的社会的经济、政治、文化、艺术和社会意识形态的状况。现代设计要求创造"更"合理的生存方式。"更"具有进一步发展、提高的意义，明确了设计目的在现阶段所追求的协调标准（图1-1-3）。

艺术设计一方面是以设计物品自身的物质属性体现其所传达的用途意义；另一方面设计物品是与人交换和满足的媒介。因而，设计品功能要素成为艺术设计主要构成要素，它包含着实用功能、认知功能、象征功能、审美功能。与功能因素有着相辅相成的本质联系，是艺术设计"产品"的外在造型的色彩、形态、肌理等因素，它构成了艺术设计的形式要素，是设计品功能因素信息的最直接的媒介，它的产生受到实用功能的制约，同时又对认知功能的形成具有重要作用。另外，设计品的设计、生产、使用过程中所运用的技术方法和过程，构成了艺术设计的技术因素，技术因素在设计全过程中，具有决定性意义。技术是人类为实现一定目的，运用自然规律改造客观事物的知识、能力、手段的综合体，它调整与控制着人与自然界之间的物质交换过程，并决定其结果。经济要素是艺术设计中

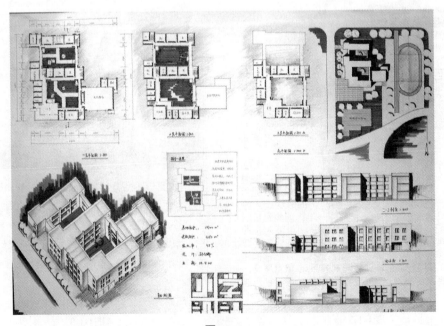

图1-1-4

不可回避的因素之一，其贯穿于设计全过程的经济内容和效益体系中。艺术设计师要使设计品取得成功，必须充分考虑各种要素的关系，做到有的放矢。对艺术设计产品未来市场的潜量、占有率及消费需求的预测，是确定设计品设计目标和方向的依据；对于新方案带来成本、材料、设备、能源等各方面的开发和生产经济内容评估，是完成设计方案后所必须经历的过程。因而，在构想—评价—方案—图纸—投产—成品—销售—信息反馈的过程中，经济要素与功能要素、形式要素同样具有决定性作用（图1-1-4）。

三、设计的艺术特征

艺术设计作为设计活动中的一种，与其他设计活动相比，既有共同性，又有特殊性。艺术设计又是人类有意识的艺术活动之一，是实践的一种特殊形式，是一种制形构象的创造性活动。与其他艺术活动相比，它又具有其特殊性。

1. 艺术设计的特殊性

艺术设计的创造过程是遵循实用化求美法则的艺术创造过程。这种实用化求美法则，是用专门的设计语言来进行创造和表达的，有其自身的规则。如工业设计被称为工业艺术，广告设计称为广告艺术，其表现形式是遵循其使用功能的设计原则来表达的。同样，设计被视为艺术活动，是艺术生产的一个方面，设计对美的不断追求，决定了设计中必然存在艺术的高含量。对美的追求，是人类所共有的，是人的心理反映；对美的新的追求，是人心理上的审美观念的改变。这就促使设计活动勇于创新，借鉴新的艺术形式，诱发新的设计观念，而新的设计观念也极易成为新艺术形式产生的契机。

图1-1-5

然而，纯艺术与设计是有区别的，艺术创作是自我情感表现行为，是可以不考虑他人的理解；而艺术设计是以大众需求为设计目标的，如果设计作品不被大众接受，就是失败的设计产品。艺术设计要面向大众，就要有大批量的生产，物质条件是艺术设计的基础，生产技术是艺术设计产品的保证（图1-1-5；图1-1-6，见彩图）。

2. 艺术设计的科学性

艺术设计的科学性，是现代艺术设计的主要特点。科学技术向艺术设计渗透，不只是通过艺术设计表现科学知识和真理，更为重要的是科学技术为艺术设计提供了理性。科学理性向艺术感性渗透，极大地改善了艺术创造能力，拓宽了艺术视野，丰富了艺术内涵，深化了艺术境界；而每一次科学新技术、新材料的诞生，往往会给艺术设计带来重大影响，鼓励着设计师们进行新形式的探索。同时，艺术设计向科学技术渗透，会给科学注入新的创造力、活力；在艺术设计中对科学新技术、新材料与人的心理、生理关系进行考虑，以提高其竞争力。艺术设计不仅以科学技术为创作手段，如电脑辅助设计、多媒体影像制作，还以科学技术为实施基础，如材料加工、成形技术、能源技术、信息技术、传播技术等。但是，这并没损害艺术设计的艺术特性，反而使得现代设计具有了科技含量

很高的现代艺术特性，如全新的材料美、精密的技术美、极限的体量美、新颖的造型美、科幻的意趣美等。这就为生活和艺术开拓了新天地。技术设计赋予艺术设计以内容，艺术设计赋予这种内容以形式，这种形式不仅包括产品的外观，而且包括艺术设计产品的结构。可以说，艺术设计与科学技术是彼此借重、容纳、互渗、互补、并肩发展的（图1-1-7）。

3. 艺术设计的综合性

艺术设计的发展与社会经济息息相关，艺术设计的产品，特别是它们的外观

图1-1-7

不仅成为功能的载体，而且成为某种社会意义和文化意义的载体，产品的使用价值、审美价值和文化价值是艺术设计活动独有的。设计不仅是一种自觉地设计和创造物质性需要的活动，而且是自觉地运用艺术形式创造一种审美文化的活动。设计活动在纯粹的物质活动和艺术活动之间、在经济活动和艺术活动之间、在技术活动和审美活动之间、在实在领域和精神领域之间寻找中介逻辑，并通过具体实践性的活动架设它们之间的中介桥梁。随着人类物质与精神生活的不断发展和丰富，艺术设计的价值和地位愈加显著。所以说，艺术设计是一项艺术性极强的设计活动，是文化、艺术、科学、技术、经济的交融结合，集成性和跨学科性是它的本质特征，是一个既独立，又同其他学科相互联系的综合性学科（图1-1-8，见彩图）。

四、艺术设计的主要类别

艺术设计作为现代设计的重要组成部分，艺术设计和传统设计有很大区别，其中最根本的区别在于艺术设计与大工业生产和现代文明的密切关系，与现代商业社会生活的密切关系，是传统设计所不具有的。现代艺术设计的概念是融艺术、科学和技术于一体，是一个既独立，又同其他学科相互联系的综合学科。它已从美工、工艺美术等专业行为扩展到更为广泛的艺术、政治、科学、经济、宗教、文化等领域，几乎涵盖了社会经济环境和社会政治环境中的每一个部分。目前，在社会经济领域中的室内外环境艺术设计、商业广告设计、商业装潢设计、商品包装设计、企业CI设计等都是艺术设计行业中的专业门类。艺术设计是一个跨专业、跨学科的综合性、专业性很强的大艺术概念。

对于艺术设计的分类，从不同的角度可以对艺术设计作不同的分类。日本设计理论家川添登在他的《何谓设计》一书中按设计的不同目的，以及构

图1-1-9

成世界的三大要素(人、自然、社会),把设计分为三大类:

①产品设计(以"用"为目的,制造精美的产品,作为人与自然间的媒介);

②视觉传达设计(以"传达"为目的,制作良好的信息,作为人与社会间的媒介);

③空间或环境设计(以"居住"为目的,构建和谐的空间和环境,作为自然与社会间的媒介)。这种分类法比较科学、合理,被广泛采用。此外,现在还比较流行按设计的空间状态,把设计分为平面设计、立体设计、空间设计三大类。

艺术设计作为"具有艺术创造性的制作物品活动",从设计的艺术特征、艺术创造性质,按对象把艺术设计分为以下几类:①产品造型艺术设计(工业设计);②装潢艺术设计;③广告艺术设计;④展示艺术设计;⑤服饰艺术设计;⑥建筑艺术设计;⑦环境艺术设计;⑧影视艺术设计;⑨动漫艺术设计(图1-1-9~图1-1-18)。

此外,随着社会经济、科学技术,以及造型艺术的发展,艺术设计还会进一步划分,艺术设计的专业方向还会增加,如形象设计、珠宝设计等。

图1-1-10

图1-1-11

图1-1-12

图1-1-13

图1-1-14

图1-1-15

第一章 艺术设计基础概论

图1-1-16

图1-1-17

图1-1-18

五、艺术设计一般设计过程

艺术设计是有明确目标和有明确用途的设计,艺术设计作品应当是与经济利益和社会效益紧密联系的。艺术设计从任务的确定到设计完成,一般分为构想阶段(产品设计主题和设计目标的定位、资料收集、市场的调查和分析、设计理念的制定);方案阶段(产品构成元素的选择、主题表现形式和风格的选择、主题衍生方案的确认、心理效应的确认、制作材料的方案选择、制作技术的方案选择);图纸设计制作阶段(图纸表达方式的选择、图面表现形式和构成手法、表现技法、图纸整理修饰、图纸和设计报告的编排);设计提交阶段(设计是否达到目标和符合要求、主题思想与设计作品表现的公众评判、公众对设计作品进行语言读解、确立设计作品的生产定论、确立生产(销售)方案(图1-1-19)。

图1-1-19

六、艺术设计的基本表现方法

艺术设计是创造性的艺术活动,是在使用功能为目标的前提下,以物质条件为基础,给予设

计对象以合适的造型形式。这包括特定的平面或立体空间形象，恰当的造型、色彩、材质与机理的美感，以及平衡、对比、比例、节奏、韵律等美学关系，从而确保设计作品在科学技术上的先进性，在实用功能上的可行性，在艺术欣赏上的完美性，在经济价值上的现实性，从而达到和谐统一的境界。艺术设计的这种特殊性决定其创造和表现方法有其自身的特点，归纳起来主要有：装饰、借用、解构、结构、组合等。

1. 装饰

装饰是艺术设计最传统又最常用的方法。艺术设计各领域在设计中都采用装饰的方法。它采用装饰性极强的图案、纹样和色彩用于设计产品的外形，如最先进的科技电子产品外壳上，有时会用女性特征的纹样或童趣形象作装饰。在解决艺术品质时，好的装饰可以掩盖设计中可能出现的冷漠和平板，增添制品的情感色彩，增强艺术设计的感染力（图1-1-20，图1-1-21）。

图1-1-20

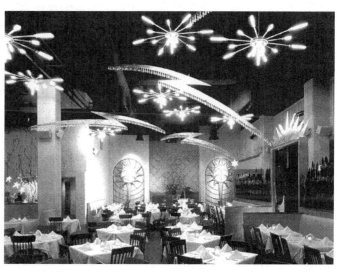

图1-1-21

2. 借用

借用是设计中常用的创造性表现手法。其艺术表现手法是指设计中以某些著名的诗文、某段著名的音乐、某个著名的影视镜头、某一著名雕塑或其他艺术作品为素材，借用其中为众人所知的艺术形象、艺术创作的思想和风格、技巧等设计元素，进行由此及彼、举一反三、触类旁通的再设计、再创造，形成新的艺术设计作品。在艺术设计中，只要借得巧妙、用得灵活、变得合理，就能大大提高艺术设计的艺术品质与水平。但要注意，借用不能是作品抄袭，要遵守知识产权保护法，维护知识产权保护。在设计中借用的是设计所需要的元素，再设计、再创造才是根本（图1-1-22，图1-1-23）。

3. 解构

解构是艺术设计极为有用的手法，它以纯艺术或设计成品为对象，根据设计的需要对解构对象进行符号意义的分解（分解成词语、纹样、标识、单个形态元素之类），使之进入符号储备，在新的设计中进行重新构建，形成新的产品形象。在设计中，这些艺术信

图1-1-22　　　　　　　　　　　　　　图1-1-23

息符号可以帮助设计师的设计作品获得艺术的或信息的认同，更能体现个性和进一步获得风格的力量，这是艺术设计中普遍采用的做法。符号的意义，是约定俗成的信息载体的意义；艺术符号的意义是普遍认同的艺术作品、艺术类型及艺术思想或艺术风格的表述与象征意义。只要解构得自然得体，就能显现出设计的文脉与创造价值，既合乎科学与艺术的发展规律，又合乎大众的接受心理与接受能力（图1-1-24，图1-1-25）。

图1-1-24　　　　　　　　　　　　　　图1-1-25

4．结构

结构是一种内在的关系。在艺术设计结构中不仅具有物理构造的机能因素，还具有艺术造型结构因素。物理内部结构与外部造型是紧密相连的，直接影响到外部造型；造型依靠结构才能固定，造型结构就是把各种不同的造型元素组织结合起来，它的目的是为了创造艺术形象，而不等于物理构造或机能构造，造型结构与表面处理有着密切关系，它是构成产品立体空间形态的决定因素，产品材料的表面质感紧紧依附在产品结构之上，是可以通过触觉、手感感知的，体现出产品的结构特征，是一种艺术的表现手法（图1-1-26，图1-1-27）。

5．组合

组合是构成艺术的重要方法。在艺术设计中，结构是内在形式，而组合是外在形式。这种组合应该是将各种造型元素有机结合起来，或者说是一种"化合"，而非拼凑。组合往往是机能统一的，功能多样的，形态可变的。组合的变化形式分为：同一性组合与对立

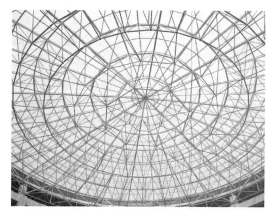
图1-1-26

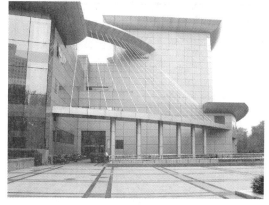
图1-1-27

图1-1-28

图1-1-29

性组合；格律性组合与自由性组合；单元组合与多元组合；分点组合与连续组合；整体性组合与典型性组合等（图1-1-28，图1-1-29）。

第二节　艺术设计造型基础概念

一、造型基础概念

艺术设计造型基础指在进行专业设计之前，所必须具备的造型技能和理论知识。它也是艺术设计造型领域中长期共同存在的问题和不断进行深入研究的问题，如形态、色彩、质感、美感、构成手法、形象思维能力的培养等。这一部分知识和技能是专业设计的基石，是通向专业设计的桥梁，是造就艺术设计师从平面形态到空间形态的认识能力、审美判断能力，以及表达能力的核心内容。

如果基础不牢固，艺术设计的专业学习和设计创造就很难达到预期目标。在艺术设计专业方向的教学培养目标中，各个专业方向不同，专业教学内容也不相同，但对于造型

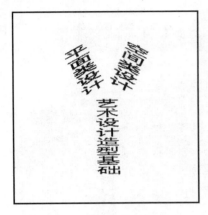
图1-2-1

基础知识和技能的学习应该是共同的核心部分，即便是平面艺术设计类和空间设计类两个运用不同造型语言的专业，它们也要从艺术设计造型基础知识开始学习。这好比一个"Y"结构，"V"的部分是从集合点分离的专业类型，代表着专业的不同方向，而"I"则是"V"的共同部分。没有"I"+"V"的整合，就不能形成"Y"结构（图1-2-1）。

造型基础技能的训练，要求学以致用、够用为度，但艺术设计不等于工程设计，它必须有扎实的造型基础，才能保障顺利地学习和掌握专业技能。造型基础技能部分包括：设计素描训练、设计色彩的训练、三大构成的练习以及制图、成形技术等;随着计算机辅助设计技术的广泛运用，计算机作为一种工具（绘图、打图工具），应在基础训练中积极使用。因而，在进行专业设计之前，要通过造型基础的学习和训练，达到造型能力的培养和创造力的积累，达到正确的设计思维方式和设计表现方法，建立艺术设计的应具备的设计观念，掌握设计语言，培养和提升设计能力，以便为今后的设计服务。

艺术设计造型基础理论知识包括：构成形态、平面构成、立体构成、色彩构成、空间构成、设计心理、设计美学等理论内容。学生通过知识内容的学习，认识艺术设计，建立设计的思维概念，掌握设计的方式和方法，懂得使用设计的语言来进行自己的设计和创作。新技术、新材料的不断出现，也使设计理念产生新的变化；现在摄影、摄像造型技术的使用和计算机绘图在艺术造型中的运用，又把艺术设计造型基础理论扩展到新的领域。

二、造型基础与构成

现代造型基础是以平面构成、立体构成、色彩构成、空间构成、构成心理为基本内容。它的形成来源于德国包豪斯的设计教育体系。构成是现代造型设计的用语，是一种造型概念，是一种创造方法（形态分析法），即分析各种复杂的视觉表面现象中的形态要素，运用心理物理学"人-形关系"原则，将不同形态的几个单元（包括不同的材料），按照一定的原则和规律，创造性地重新组合成一个新的单元，并赋予视觉化的、力学的概念。在这种改变或置换形态要素原有关系中，人所特有的综合性把艺术美学、逻辑思维和想像能力有机结合起来，发现并创造出新的造型方式和规律，从而大大提高造型构思的效率。

构成设计作为造型设计基础，打破了传统的具象描绘的手法，从抽象几何形的组合关系入手，将几何形态的点、线、面（包括色彩、肌理等）视为造型的元素，进行组合关系和产生新的形态的研究与探讨，注重于理性的、逻辑的思维方式，着重启迪初学者的形象思维能力，丰富其想像力，锻炼设计专业的学生的组织和创造形态、色彩的能力，以及养成良好理性思维方式、逻辑的演绎能力，同时在构成的训练中，建立起自己对美的感应能力。所以说，构成作为造型基础的主要内容，对于学生进入设计专业学习，培养未来设计的人才起着很大的作用。构成的方法和原理的应用，不仅对艺术设计基础学习至关重要，而且能够适应现代设计的发展需求，它已经直接或间接地应用到建筑设计、室内设

图1-2-2

图1-2-3

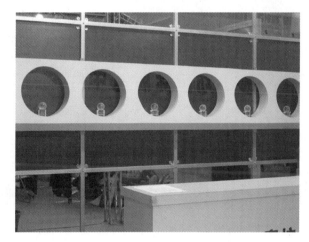
图1-2-4

计、工业设计、产品宣传与产品包装设计、印染设计、工艺美术甚至于纯艺术等领域，这也反映了当今现代人的审美情趣（图1-2-2～图1-2-4）。

三、构成设计与包豪斯

在工业革命以前，"艺术"与"技术"是一种统一的存在。欧洲工业革命过程中，由于大量的生产机器的介入，在使用新材料、新能源、新工艺的同时，技术与艺术分离，功能与形式脱节。工业产品粗陋，毫无美的设计；建筑用复古风格装饰，并与工业材料的使用形成了不伦不类的东西。设计上的这种混乱状态在1851年伦敦"首届世界工业博览会"得以充分暴露，从而引发英国"工艺美术运动"，它也成为触发现代艺术设计理论和实践的起点。著名艺术评论家拉斯金以极具民主色彩、注重自然风格及艺术为生活服务的设计思想和理论，使"美术"、"生活"与"劳动"再次统一起来。工艺美术运动的领导人威廉·莫里斯努力使这种理想得以实现。他提倡设计为大众服务，主张艺术与技术结合，反对实用而丑陋的设计，反对机械化生产，反对矫揉造作等。在莫里斯的倡导下，工艺美术达到高潮，引起了一场设计革命，并波及到欧洲其他国家和美国。然而，莫里斯及其弟子

沉湎于手工艺的怀古情结，无法认同和面对不可抗拒的机械文明的实际存在。继英国工艺美术运动之后，欧洲大陆又兴起了"新艺术运动"。认为合理使用机械可以创造美，引起新的设计革命，这也为现代主义设计运动作了铺垫（图1-2-5～图1-2-7）。

20世纪初，德国工业化迅猛发展，促使富有进取精神的建筑师、设计师、艺术家组成旨在提倡"机器艺术"的德国工业联盟。开创者穆特修斯在肯定英国工艺美术运动具有"完美而实用的纯粹价值"的同时，批评它片面强调传统的复兴和手工业生产，与机械美学背道而驰，认为机械化和新技术是提高德国设计艺术的前提，并提出"把机械化式样作为20世纪设计运动的目标"。德国工业联盟的成员普遍赞同工业化、机械化、标准化、批

图1-2-5

图1-2-6

图1-2-7

量化的生产，并对工业美学、工业设计问题进行深入的探讨，这为包豪斯的诞生作了思想准备（图1-2-8）。

包豪斯为德语"建筑之家"(Bauhaus)的音译，是世界上第一所培养设计师、建筑师、工艺技师和画家的新型设计学院，由德国工业联盟的主要成员沃尔特·格罗皮乌斯于1919年合并魏玛工艺美术学校和魏玛美术学院创立。包豪斯是20世纪初西方科技进步、经济高涨的产物，也是自工艺美术运动、新艺术运动和德国工业联盟以来优秀设计思想发展的结果。它的出现，标志着艺术设计在工业社会作为一门学科的确立（图1-2-9，图1-2-10）。

格罗皮乌斯在学院成立之初发表著名的《包豪斯宣言》，提出了现代主义设计的纲领，宣称建筑"是视觉艺术的最终目标"，建筑家、雕塑家和画家们都应该转向应用艺术，号召艺术家与工艺技师结合起来，建立一个新的设计家组织，实现艺术与技术、审美与实用的新统一。他们创设了工业设计系统，完成了"科学"、"技术"与"艺术"的结合。包豪斯教育最重要的贡献还在于将现代美术诸流派的基本原理编成体系，促使了"视觉语言"以及造型语法的产生，形成了20世纪人类共同的视觉国际语言。包豪斯的教育观念和造型理论对普通教育产生了巨大的影响（图1-2-11，图1-2-12）。

图1-2-8

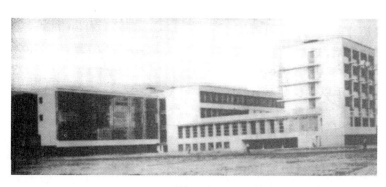

图1-2-9

图1-2-10

图1-2-11

包豪斯集中了一批优秀的前卫艺术家、设计师,实行新的设计教育思想和教学方针,建立了新的设计教育体系。当荷兰构成主义"风格派"代表人物杜斯伯格来到包豪斯学院,他就顺应当时的社会思潮和科学发展的必然趋势,反对旧的教育理论,从工业设计的实际需要出发,开设了构成设计基础课程。其主张先后得到如康定斯基、包罗·克利、纳基等一些教师及校长格罗皮乌斯的支持,促成构成教学占据包豪斯教学的主要地位。现在艺术设计基础课中的平面构成、色彩构成、立体构成,就是当初在包豪斯教学体系中初步确定的。在当时,构成课的主要表现形式是遵循荷兰风格派的主张"一切作品都要尽量简化为最简单的几何图形,如立方体、圆锥体、球体、长方体或正方形、三角形、矩形、长方形等"来进行实践的,进而把这种几何形的表现形式推广到设计中。从那时起,不少的家具、针织品、建筑等设计作品都以强烈的几何形态问世。直至今

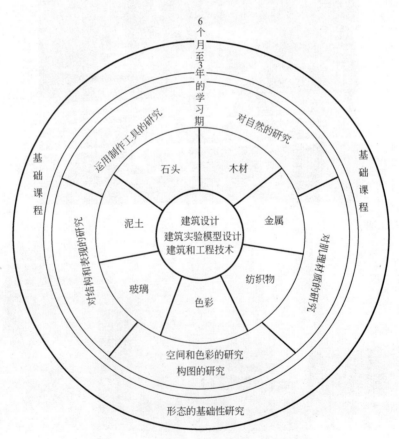

图1-2-12　包豪斯学校魏玛时期的简要课程表

日,仍可在设计中看到明显的迹象。

由包豪斯发起的现代主义设计运动,对艺术设计产生了广泛的影响,它强调设计与工业时代相适应,强调形式服从于功能,强调艺术与技术统一,强调技术决定艺术等。这种以功能主义为核心的现代主义设计思想,从20世纪40年代风靡世界,也对各国的艺术设计教育产生了积极的影响(图1-2-13,图1-2-14,见彩图)。

从20世纪30年代初起,德国包豪斯的教学思想和方法给美国的中学美术教育输入了新的血液。一些来自包豪斯的教师带来的观念,对美术教学课程计划的影响日渐增强。这些影响包括对艺术中技术因素的兴趣、对设计构成元素的关心、对材料的实验态度,并促进人们越来越关心对艺术的多种感觉方式,激发人们将审美态度与环境相结合,将功能实用和艺术造型相结合(图1-2-15)。

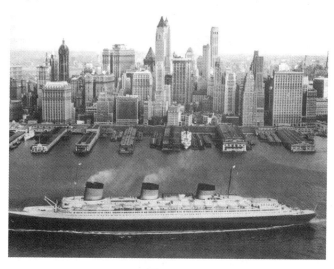

图1-2-15

四、目前我国的"构成教育"

20世纪70年代末80年代初,构成设计开始引进到我国的设计教育中。过去建立在图案学基础上的造型设计,由于科学的发展、时代的进步、社会生活和时尚的变化,已经远远不能满足现代人的审美需求。而构成这种造型概念,将几何形态的点、线、面(包括色彩、肌理等)视为造型的元素,并按照形式美规律进行组合或重新组合,以创造出新的形态。同时它又注重于理性的、逻辑的思维方式,以达到构成的秩序感、心理力学上的平衡感。艺术设计专业学生通过构成设计的体验,可以感觉到"构成"涉及的问题是广泛的。它不仅包含纯造型艺术所需的营养,更重要的是它具有独立的形成原理、基本要素和结构方式,还向造型艺术之外的一些更为广阔的领域渗透,包括数学、力学、材料学、光学、心理学等。构成设计使造型艺术设计的基础原理更为明确并有所发展。随着科技的发展,计算机技术在艺术设计中广泛应用。在构成设计课程学习中,计算机可以辅助加工制作图形,可以辅助分析设计创意,将意象构思转换为虚拟影像,更直观地对形态组合进行分析研究,探寻造型规律等,计算机已成为艺术设计人员的第二工具。因此,构成设计已经成为我国设计教育中的一门重要基础学科(图1-2-16,图1-2-17,图1-2-18,见彩图)。

第二章 设计与艺术形态

人所具有的视觉可以区别环境的形态,形态构成了世界,无形即无色,无形、无色即失去视觉的意义。形态是造型和设计环节中至关重要的要素。

第一节 形态的概念和分类

一、形态的概念

人们生存的客观世界中的各种物象千姿百态,但可分为物质和精神两类形态。"形态"的中文含义是:"形"即形象,形体;形状,样子;还包括形势、显露、表现、对照,同时它与"型"字相通。在设计艺术造型中,体现的是物体形象的轮廓和样子。而"态"解释为:形状和神态。"形"是客观物象的记录与反应,是物质的、物化的、实在的、有形的、相对静止固定的。"态"是人的反映,是精神的、文化的、动态的、富有内涵的。"形"在人类认识它之前就已经存在,但是在人类认识它以后赋予其"态"的特性,进而构成"形态",形态是客观与主观认知结合的产物。"形"与"态"的构成还表现为一定条件下事物的表现形式,所以"形态"其内涵和外延已经大于字义的本身。形态既是对平面的描述又是对立体的描述,是材料、结构和形式的总和,是客观与主观的结合,是人的感知世界所感知到的客观实在(图2-1-1,图2-1-2)。

图2-1-1

图2-1-2

形态的本源是构成其自身的最根本的元素,是人的视觉所能认知的最基本的纯粹形态。它的本质是"其自身的理化性质和生物性质的内在联系与一定的外在因素的相互作用",也是人们自身素质对客观事物的物质性和精神性结合的结果,是客观与主观的统一。

从形态的角度入手对艺术设计进行研究,是对造型设计对象的本源的探讨,抓住了艺

术设计的关键。

在构成中，形态不等于"形状"。"形状"是指立体物在某一距离、角度与环境条件下所呈现的外貌；而形态是指物体的整个外貌。物体的某种形状仅是形态的无数面中正面性的一个面以及见到的外轮廓，而形态是由无数形状构成的一个统合概念体（图2-1-3，图2-1-4见彩图，图2-1-5）。

图2-1-3

图2-1-5

二、形态的分类

根据形态与人类的感知系统的关系，可以把客观世界中的形态分为物质形态和精神形态两种，即现实形态和意象形态。

所谓的现实形态是指存在于人们周围的一切物象形态，包括自然形态和人为形态，是人能够直接看到和触到的实际形象。自然形态是非人为形成的，如山、川、石、土、河等非生物形态，以及动物和植物等生物形态。生物形态又可分成植物形态和动物形态两大范围。尽管在动、植物的低级种类中，这两种形态是很难严格加以区分的，但是在二者的高级种类中却能看出二者性质上的显著差别。人为形态包括无机形态和有机形态，也可以把无机形态叫做非生物形态，把有机的形态叫做生物形态。这两个名称不仅适用于自然形态，往往也适用于人为形态和意象形态。而人类所从事的一切造物、造型和设计活动所产

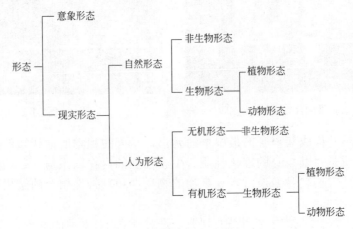

图2-1-6

生的形态称为人为形态，这些形态是新的现实形态。这些人为的新的现实形态也包含非生物形态和生物形态，生物形态也包含植物形态和动物形态（图2-1-6）。

由现实形态和意象形态构成形态，还包含具象的和非具象的因素，有时又称其为具象形态和抽象形态。

意象形态是指人的意象。凡是那些不能为人们的视觉和触觉直接感知的，而必须借助于语言和词汇的"概念"意象(即通过心理学的第二信号系统)感知的，的确存在于大脑中并参与造型和设计构思的形态，都称之为意象形态。意象形态是视觉化之前的一类形态，也是人为形态。意象形态是具有中国特色的艺术概念："意"是在艺术创作之前，设计者头脑中的艺术构思；"象"是客观物象，在此是艺术加工的物象。例如设计一部汽车造型，汽车一般的样式是能用眼睛看到的，用手能摸到的，它是现实世界中实际占有空间的物质实体，是现实形态。而设计汽车造型时，人们实际感觉体验到的现实汽车形态在头脑里形成了一定概念，这一汽车概念参与构思，并与其他形态组合、重构等，经过艺术加工形成新的汽车造型形象，并通过词语的形式来表达，这种用词汇形式表述的汽车形态，就是人们所说的意象形态。意象形态是看不到也摸不着的，是相对于现实形态的形态（图2-1-7）。

图2-1-7

作为意象形态本来是不能感知的，但是为了把它作为造型形式要素来研究，就必须用可见的形式把它表现出来，使其成为可见的形象，也就是说要把意象形态表象化。一旦它成为表象化了的可见形态，它就不再是意象形态，而是意象形态的记号形式。意象形态包括"具象"形态和"抽象"形态（图2-1-8）。

纯粹形态是指抽象形态分解到最后

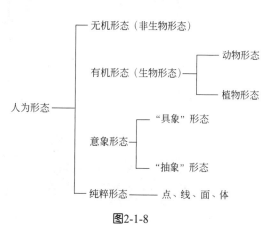

图2-1-8

图2-1-9

图2-1-10

无法再分解时的，可以构成一切形态的基本形态。是为了研究现实形态的造型形式，从现实形态中抽象出来的形态，也是科学的人为造型形式形态。所谓抽象形态绝不是人们头脑里(第二信号系统)形成的抽象概念，它的含义是指"概括"和"提炼"。一般以点、线、面、体作为纯粹形态的基本表现形式。通过纯粹形态的放大、缩小、分解、变形、组合与重构，可以形成新的、平面的或立体的人为形态和自然形态（图2-1-9，图2-1-10）。

纯粹形态 ── 积极形态（实形态）
 └─ 消极形态（虚形态）

图2-1-11

为了便于研究形态，从造型艺术角度出发，还可以把纯粹形态进一步分为积极形态和

图2-1-13

消极形态。所谓积极形态是指可见的形态，即实形态，而消极形态则是指不可见的，是被实形态第二次暗示出来的虚形态。

由于特定的形态本身所具有的物理的和心理的性质，加之与之相关的色彩的、物理的和心理的性质，以及形态组合时各形态相互之间的关系和与周边环境发生的关系，可以使人对于形态产生不同的心理情感和审美的反映（图2-1-12见彩图，图2-1-13）。

第二节　形态的视觉和知觉心理

一、视觉与知觉

人的认识过程是由感觉、知觉、注意、记忆、联想、思维等部分组成，人们对事物的认识最初是通过人的感觉感知的。感觉反映着作用于感觉器官的对象和现象的个别特性。在感觉器官中，视觉是最为重要的。人的眼睛是人体中最精密、最灵敏的感觉器。外部环境80%的信息是通过眼睛来感知的。而眼睛是由眼球、眼眶、结膜、泪器等器官组成（眼球构造图如图2-2-1所示）。人要捕捉外界事物的形态，必须具备三要素：眼睛、光、对象。而这三者要素的变化决定了视觉现象的变化。

人的眼睛是一个特殊的器官，是个色彩"接收器"，它具有天然光学系统的特点，人眼如同照相机，各个部位各司其职。人眼的生理构造如图2-2-1所示。

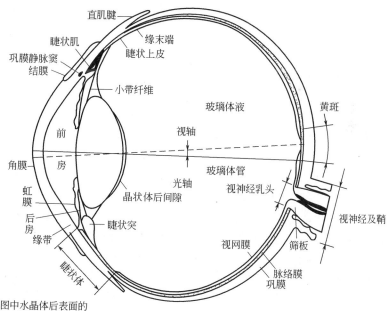

图2-2-1　眼球构造

人的眼睛是一个直径约为23mm的球状体，由眼球壁和眼球内容物构成，主要由角膜、虹膜、晶状体、玻璃体和视网膜等组成。角膜约占整个眼球壁面积的1/6，透明而有弹性，含有大量的感觉神经纤维。角膜具有屈光功能，光线经角膜发生折射进入眼内。

虹膜在角膜后面，根部与睫状体前端相连，位于晶状体前面。虹膜中央有一圆孔即瞳孔，虹膜组织内的括约肌可以调节瞳孔放大或缩小。睫状体位于虹膜后面，由睫状肌支配，起调节晶体的作用。视网膜位于脉络膜里，在眼球的最里层，其中含大量的感光细胞，即锥体与杆体细胞。锥体细胞对色彩比较敏感，杆体细胞则对大的明暗、光照度及明度微差比较灵敏。这两种细胞位于眼球后面的中央部位。视网膜上有一密集的锥体细胞区域，叫黄斑，黄斑中央有一小凹，叫中央凹，是视觉最敏感的地方，人的色彩感觉之所以有如此大的差异，是和黄斑的组成有关系的，黄斑位于瞳孔视轴所投射之处，因而处于对色彩最敏感的位置。中央凹的旁边有一入口处类似乳头状的圆盘，称视神经乳头，因缺少感光细胞故称为盲点。眼球内部比较重要的屈光介质是晶体、房水和玻璃体。玻璃体在晶状体后，视网膜前，占眼球内容物的 4/5，是一种胶状透明体。晶状体位于玻璃体与虹膜之间，作用相当于透镜，可以通过晶体曲率的调节使物体在视网膜上成清晰的像。晶体曲率的变化很像相机光圈的变化，只是晶体要靠睫状肌的收缩、放松改变屈光度。整个视觉过程可以概括为：注视某物时，由物体发出或反射的光线通过角膜、晶体、玻璃体，使像成在视网膜的中央凹部位，锥体和杆体细胞将光刺激转化为神经冲动传导至大脑视神经中枢，随即产生形状和色彩的感觉。这一系列文字描述的漫长过程实际上是瞬间完成的，而且保持持续状态。睡眠状态视觉过程终止。

　　应该说：对于人来说，眼睛是感受色彩的生物物质主体和前提条件，对于色盲和盲人，谈色彩是没有意义的。画家作画常常半闭着眼睛看一看大关系，对初学绘画的学生也是如此引导，其中原因之一在于人眼视网膜内的锥体细胞含有感受红、绿、蓝色光三原色细胞，当半闭眼观看时，眼内的进光量减少，锥体细胞的作用相对受到抑制，使色彩弱化，而杆体细胞则受到刺激而兴奋，加强了视觉对象明暗程度的感觉，从而达到看大关系、大轮廓的目的。

　　另外，在较暗的光线下看油画总觉得整体感不错，色调统一。当拿到强光环境里，油画就失去好多色彩的魅力。所以，油画不宜在太亮的空间或阳光下展示已是不争的事实，不能见"天日"才有其丰富、蕴藉厚重的色彩魅力。在较弱的光线下，只有杆体细胞会受到刺激，而以明暗深浅来辨别色彩，锥体细胞对光线的感觉较迟钝，在暗光下没有感觉，必须有足够的光线才会起作用。

　　在必备视觉条件下，当眼睛把视觉对象的外部刺激信息通过视神经系统输送到大脑时，大脑要使用已有的经验、知识和逻辑方法对视觉对象进行分析、综合、整理、加工，这之后才能形成对视觉对象的感性认识。而这一视觉对象特点要受一些经验信息的影响。当视觉对象的形态信息传入大脑后，形成形态感知映像。这时感觉映像并不是外界毫不相关材料的主观映像，而是从外界环境众多的刺激物中区分出来的视觉对象形态。可见，形态的感知一方面取决于客观刺激物形态间的相互关系，另一方面取决于主体（人）的能动状态（主观感受能力）。

　　形态通过视觉被感知后，在大脑中被进一步知觉而认知。知觉是一种复杂的心理过程，它决定于各种感觉的具体结合和相互作用。知觉是在感觉的基础上对对象和现实的多种多样的特性和特点的反映。是以各种感觉的总和表现出来的。知觉既是对感觉的综合过程，又是综合结果。知觉具有以下四个基本特征。

1. 知觉的选择性

知觉的选择性是指在知觉的形成过程中，意识对感性材料会有所选择，总是有意无意地选择少数事物作为知觉的对象，而对其余事物反映较为模糊。例如，在阅览图书时，看到自己喜爱的图片时，会激动地全身心地欣赏，而不去注意其他的内容。这种知觉的选择性取决于各种客观因素的吸引和人的主观状态，人的主观状态则表现在对刺激物的需求、情绪、兴趣，以及价值观念和以往的经验的程度。

2. 知觉的整体性

知觉的整体性在于意识能够把来自不同知觉通道的个别信息，组合成具有结构的映像。例如，一幅模特绘画半身像，人们可以根据已有的视觉经验和绘画知识、美学知识、人体解剖知识，来推断其身高、比例、美丽程度和绘画比例、结构是否正确。这证明，在对感觉材料进行选择、加工、整理时，已有经验进入知觉过程（图2-2-2）。

图2-2-2

3. 知觉的理解性

知觉的理解性是指人们在知觉事物的过程中，总是根据已有的知觉经验来理解事物。如果一个人没有使用过马克笔，就不会知觉它的用途。

4. 知觉的恒常性

知觉的恒常性是指人们在知觉事物的过程中，知觉效果不会因知觉条件的改变而改变，人们仍然能按照对象本身的形态大小、色彩、位置等因素正常形成知觉。例如一幅广告招贴画，不管是倾斜放置，还是倒置，或是放置在乡间、工矿、部队，人们凭其经验就知道它是一幅广告，这是由于主体从感受器运动的各种变动中区分出作为广告表达词汇语言的图文形状和比例特征，在不同的条件下，对广告招贴的多次感知，主体形成了关于广告招贴的经验和知觉，从而保证感知映像在条件已变化的情况下保持不变。

知觉的特点不仅对当前的感觉材料进行选择、整理、加工，而且还在于能够把过去的经验融进来。主体已有理性的因素在知觉过程中发挥作用。

鲁道夫·阿恩海姆在《视觉思维》中认为，艺术应是在知觉基础上产生的，如果谁要对艺术进行分析研究，那就首先从对知觉结构的分析研究入手。知觉是设计师获得设计形态的一种最基本、最有效的手段和途径，也是最基本的心理要素（图2-2-3）。

图2-2-3

二、形态的知觉心理

知觉是对外部环境较为深入的反映,是大脑两个半球对于一个具有某些统一特征的对象或现象所发生的反映。那么,对于以下形态人们是如何认知的呢?

图2-2-4形状知觉的变换中,图2-2-4(b)所示的图形,有时看起来和最右边的图形一样,有时和中间的图形一样,而此时视网膜的呈像并没有变化。

图2-2-4

德国格式塔心理学派(gestalt,德文,意即形状、形态)对形态做了大量研究。(格式塔又叫完形,是指伴随知觉活动所形成的主观认识。)格式塔心理学认为,任何"形态"都是知觉进行了积极组织或建构的结果或功能,而不是客体本身就有的。

格式塔具有以下两个基本特征。

① 它是一个完全独立的新整体,其特征和性质都无法从原构成中找到。

② "变调性",格式塔即使在它的大小、方向、位置等构成改变的情况下,也仍然存在或不变。

从格式塔的两种基本特性中可以看出,格式塔的生理基础是客观环境的形态作用于人

的视感官，通过内在分析器在头脑中形成的视觉效应。所谓形，是经验中的一种组织或结构，而且与视知觉活动密不可分。形既然是一种组织，而且伴随知觉活动而产生，就不能把它理解为一种静态的和不变的印象，决不能把它看成各部分机械相加之和，或者说，先有各部分感觉，然后把这些感觉加在一起，凑成一个印象。"形"是一种直接的、同时性的、组织活动的产物。随着这种组织活动的展开(观看时即有组织)，必定会有心理紧张、松弛、和谐等感受相伴随，即使在不联想人世间内容时也是如此。当然，在一般情况下，格式塔的含义比"形"还要宽泛，因为它还包括视觉意象之外的一切被视为整体的东西，以及一个整体中被单独视为整体的某一部分（图2-2-5）。

图2-2-5

以"格式塔"理论看"形"，"形"便永远不是一种客观的转移模写，因为当眼睛看到某种形时，知觉就已经对客观刺激物进行了较大幅度的改造活动。"形"的生成，实际上是视觉瞬间的"组织"或"建构"的产物，而不是先感知外部事物的个别成分，然后又由大脑将这些成分加以拼凑或相加而成的。因为"形"本质上是从构成成分中"突现"出来的一种抽象关系。即使各种成分本身发生改变，关系也可以保持不变，形也就仍然保持不变（图2-2-6，图2-2-7，均见彩图）。

更为重要的是，由于"形"的生成与人的基本生存活动和从外界获取信息的活动有关，即使不用联系其联想的、再现的或符号的含义，单凭本身就可以给人造成愉悦的或不愉悦的感受。简洁、完美的"形"总给人一种舒服的感觉，与此同时，又会造成一种对"完形"相依赖的惰性。非简洁规则的"形"会造成一种紧张或完形压强，虽然不太愉快，但会引起进取、追求的内在紧张力。因而，格式塔的心理基础是人的"推理、联想和完成化的倾向"。

格式塔心理美学是把审美知觉看成诸感官对整体结构的感知，故提出艺术的魅力来自作品的整体结构，图形的艺术特征要通过物质材料造成这种结构完形，唤醒观赏者身心结构上的类似反应。当不太完美，甚至有缺陷的图形出现在人们的视觉区域时，人们的视知觉活动中表现出简化对象形态的倾向，即格式塔需要，会以积极的知觉活动去改造它，或以想象去补充、变形，或将其视为一个"标准形"，使之达到简洁完美（图2-2-8）。

知觉的心理过程与内容是复杂的和多方面的；知觉特点在视知觉形态过程中的体现，也使视知觉心理对形态的认知具有一定的原则性。

① 发生在经验中的联系系统在知觉过程中起着重要的作用。

图2-2-9中的图形，依据过去的认识经验，很快会将图形补充完整，形成一个完整的圆。

图2-2-10中的图形补形心理等于零，因为根据过去的经验分析，它有形成多种形态的可能性，没有判断的意义。

② 造型简单的图形便于识别、记忆，视知觉有将形态单纯化的趋向。在知觉心理上，人们倾向于将复杂的形态单纯化、规律化、秩序化，以增强形态的视觉效果，体现

图2-2-8

图2-2-9　　　　　　　　　图2-2-10

图2-2-11

形态鲜明的结构形象。如下图，圆形和方形所处的位置不同，产生不同的视觉效果（图2-2-11）。

③ 视知觉不仅有将形态"单纯化"的趋向，也有分解的趋向。分解是为增强对形态的理解和认识，是对形态构成元素和组合单元的理解认识，从理性上分析，有利于对形态的认知（图2-2-12，图2-2-13）。

④ 视觉心理遵循肯定性（恒常性）的原则，对形态与形态间的关系给予肯定。如纯粹形态中，正圆、正方形、正三角形，无论其是放大还是缩小，形态关系没有改变（图2-2-14）。

⑤ "形状"是立体物在一定条件下，无数面中某种正面性的一个面以及见到的外轮廓。轮廓就是这一形状的外条线框，轮廓线存在则产生形，而形态是由无数形状构成的一个统合概念体。形态作为统合体存在着实形态和虚形态，虚形态的产生是由实形

态间关系构成的，轮廓线是不可见的，靠心理感知出来的。人们的视觉一般只感觉到可见的实形态，而忽略虚形态。在造型艺术中，虚形态与实形态间的关系处理得好，其艺术内涵更高。知觉心理通过虚实相生的形态关系对虚形态有更深的认知和想像（图2-2-15）。

⑥ 一个形态同另一个形态搭接产生重叠视觉效果，两个以上的形态重叠在感知心理上可产生层次和空间的感觉。在艺术表现上，平面图形重叠可在心理上对遮蔽部分产生联想，有利于主题的表现，使图形既丰富又统一。在装饰画中多采用之形式。立体和空间的

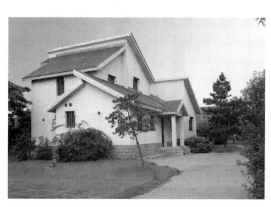

图2-2-12

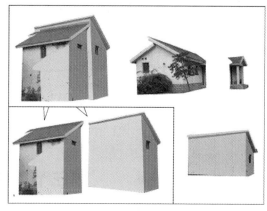

图2-2-13

图2-2-14

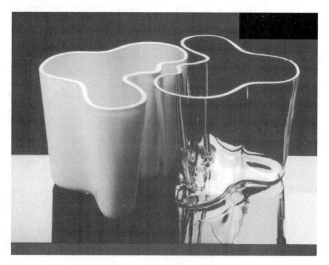

图2-2-15

重叠，则产生丰富多变的层次，在运动中从不同的视点观察形态的变化，会在人们的视觉心理上产生各种不同效果的心理感受和情景联想（图2-2-16，图2-2-17）。

图2-2-16

图2-2-17

第三节　统觉和错觉

统觉和错觉是艺术心理学的两个术语。但在视觉造型形式中，对统觉和错觉的研究是很重要的。统觉系指以视点为中心所形成的视觉统一效应。

在特定的有框架的空间形式（包括平面、立体和空间形式）中，人们观察它的中心视点往往在框架对角线相交位置的稍偏上部位。人们在环视物体时，由于被明显和强烈对比部分所吸引，也会形成中心视点。以中心视点形成的形式间的主次、虚实，先后的统一秩序感就叫统觉。人虽然有两只眼睛，但在观察对象时视点只有一个，不会形成两个视点中

图2-3-1

图2-3-2

心。同时，以一个视点为中心的视线总是直线性的，因为视线是不能转弯的，也不能透过物体看到后面的东西。所以视觉的中心性、直观性和不可逾越性就是其主要的三个特征。在造型形式中的统觉，实际上就是形态的主次关系（图2-3-1，图2-3-2）。

　　错觉是指和客观事物不相符的错误的知觉。在错觉现象中，以错视觉表现最为明显。错视觉是视图形中的一种特殊现象，是客观图形在特殊视觉环境中引起的视错觉反映。它既不是客观图形的错误，也不是观察者视觉的生理缺陷，任何观察者对同一种错视形的反映几乎是一样的。错觉的原理引起了心理学家的研究兴趣，经过多年的研究证明，所谓错觉，实际上是正常的肉眼所具有的生理现象，应该把这种现象称为正确的视觉。

　　常见的错视形是多种多样的，但根据它们所引起错误的倾向性，基本上可分为两大类：一类是数量上的错觉，它包括在大小、长短、远近、高低方面引起的错觉；另一类是方向的错觉，包括平形、倾斜、扭曲方面引起的错觉。

一、数量错视形

1. Muller —lyer错觉

　　两根长度相同的线段，若增加不同的附加线，就会产生错视现象。若附加线向外侧发展，就会感到线段变长，相反的，若附加线向内发展，就会感到线段变短（图2-3-3）。

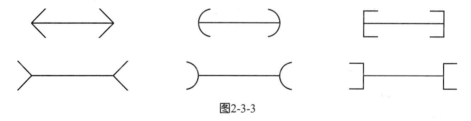

图2-3-3

2. 横竖错觉

　　长度相等的两根线段，若一根垂直于另一根放置，在视感上有垂直线长于水平线的错觉。这主要是由于眼睛的生理构造引起的。因为眼球上下方向的运动比较迟钝，而左右方向运动比较灵活。当看等长的线段时，眼球上下运动所需要的运动量和时间比左右运动大些、长些，因此产生了长度的误差（图2-3-4，图2-3-5）。

图2-3-4　　　　图2-3-5

3. 透视错觉

　　图2-3-6中同样长的短线，上面的短线显得长。这是因为充满空虚错觉，同样长的水平线，因被线段分割，上面一根显得比下面的长。

4．Sancher平行四边形错觉

图2-3-7中同样长的两根斜线，右边的显得长。

5．Jastro错觉

图2-3-8中两组曲线，下组显得长。

6．Qrbison错觉

图2-3-9中等长的圆半径，左边显得短。

二、方向错视形

1．Poggendorf错觉

当一根直线斜穿一个物体时，将会发生方位的错视现象。当干扰物宽度相同时，斜率愈大，错位愈明显；相反的，斜率愈小，则愈接近。如图2-3-10所示。

2．交叉线错觉

交叉线错觉是指直线错觉的互补，当直线DA的错视线为B时，则DB的错视线为E。尽管DB和EA不是一条直线，但由于交叉线的错觉，可使错觉还原。如图2-3-11所示。

图2-3-6　　　　　　　图2-3-7

图2-3-8　　　　　　　图2-3-9

图2-3-10　　　　　　　图2-3-11

3. Wundt错觉

一组平行的直线，由于受各种不同干扰物的影响，会形成平行线不平行，甚至直线也变成曲线的形态。如图2-3-12所示。

图2-3-12

图2-3-13

4. Hering错觉

根据Wundt错觉同样道理，图2-3-13中平行的四条平行线，中间两条被扭曲了。

5. Zollner错觉

由于受到干扰物的影响，四条平行线显得不平行。如图2-3-14所示。

6. Ehrenstein错觉

图2-3-15中正方形被扭曲了。同样，由于受到干扰物的影响，图2-3-16中正方形的角度也被改变了。

图2-3-14

图2-3-15

7. Ebbinghalls错觉

在图2-3-17中，中间部位两个大小相同的圆，左边圆显得大。

8. 上下的错视

同样大小的形上下连接时，就会产生上部形比下部形大的感觉。由此可以看出，阿拉伯字母的8和3字，为什么总是写成上小下大，这是人们经过长期实践而积累出的审美经验，也是人们对视觉安定感的心理要求所产生的错觉。如图2-3-18所示。

9. 反转实体的错觉

有些双关性的图像，往往会由于人们的着眼点不同而产生实体的反转效果。如从正面

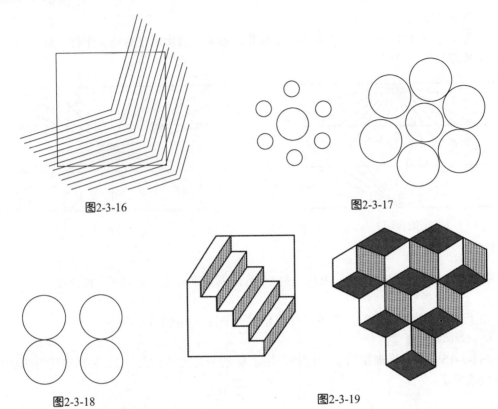

图2-3-16 图2-3-17

图2-3-18 图2-3-19

看是鼓起的楼梯,而从背面看却不见楼梯形象,而是个鼓起来的东西。如图2-3-19所示。

10. 螺旋性拧绳错觉

这种螺旋性错视形由于受到背景的黑白螺旋格的影响,使前面的螺旋形曲线显得扭曲,看上去像一根拧绳。如图2-3-20、图2-3-21所示。

11. 大小的错觉

大小的错觉同许多要素有关。不同的光、色,形的干扰都会引起大小的错觉。相同

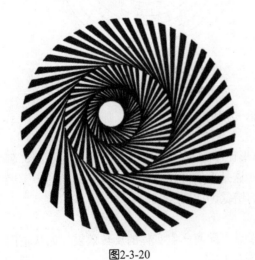

图2-3-20

图2-3-21

大小的两个圆，由于在光的作用下，背景和图形产生了不同的明度变化，也就影响到圆的大小。比如一个图形亮、背景暗，而另一个图形暗、背景亮，结果就显得前者图形比后者大。再如，把两个相同大小，明度相同的圆形分别涂上不同冷暖倾向的颜色，则被涂上暖色的圆形就显得比涂有冷色的圆形大些。同样大小的形，由于渐层方形的干扰，在外面加线包裹的方形就显得比在里面加线的方形大，而且在距离上显得近。相反的，显小的方形则觉得远（图2-3-22）。同样大小的圆，由于中间的圆形的面积大小不同，则外圆的大小效果也不一样。其中，中间圆形大的，外圆显小，而且中间圆有近感，而中间圆形面积小的，外圆则有增大感，其中的小圆形有远感。

图2-3-22

Kaniza于1955年提出的错视形。这是由三个扇形圆盘和不连续的三个黑色三角形组成了一个白色三角形平面，由于圆盘和黑色三角形的作用，白色三角形平面与黑色三角形构成图底关系，明显地看出白色三角形盖在黑色三角形的上面，并且有一定的"距离"，这就是深度线索，又称内隐梯度或内隐深度。这个白色三角形平面称为主观图形或错误轮廓。

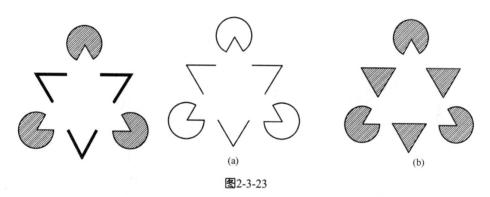

图2-3-23

实验表明，白色三角形下面的存在，是由于客观图形的圆盘和黑三角的存在而存在。如果改变圆盘的明度，如由黑变灰，或是改变圆盘和黑三角的距离，如由小变大，那么这种主观图形就不明显，内隐深度也会逐渐消失。如图2-3-23。

从图中可以看出，由于图形的明度变化，图2-3-23(a)成了二维平面，图2-3-23(b)呈现出三维空间。

由于受形、光、色的干扰和人眼生理作用而错认形象，促成判断的错误，进而产生与实际不符的错误视觉现象（图2-3-24）。造成错视的因素主要有：外界环境的影响，物体形象对人眼刺激的强度；人的视觉习惯和实际的视差；人的生理和心理态度的影响。对于

图2-3-24　图底反转

错觉，在造型活动中，一方面要注意矫正它对形式产生的消极影响，从而增强人们的主动性。例如，从直线的错觉中，人们知道直线因受各种不同方向线的干扰会呈现各种变形。在实际的造型过程中，人们也会遇到这种情况。汽车造型的腰线设计，如果按实际的直线来处理，由于受相邻车窗的棱延长线的影响，就会使人产生腰线下凹的感觉。这就会因失去线的弹性，而影响造型的丰满充实的效果。所以，当遇到这种情况时，就应将腰线凸起，以此来消除各种干扰的影响（图2-3-25）。

图2-3-25

再如严整、规则的古希腊神庙的圆柱外缘都不是直线，而是向外鼓起1.7cm的曲线，其主要作用是为了修正高柱子的视觉凹陷感，使它具有丰满、挺拔的造型效果。这种做法在建筑上叫"收分"。这样做能增强柱身的丰实、厚重感，微微凸起的弧状线，这样就修正了实际直线和视感直线之间的误差，从而收到了预想的效果（图2-3-26）。

图2-3-26

另一方面，在造型形式的设计中，人们总会遇到必须处理而又不易处理的造型难题。除了采用改变设计的办法外，还要利用错觉，改变原有形态来为造型目的和效果服务，使其转化为积极因素。采取响应的调整措施来达到人的心理和视觉的平衡。也是造型设计中的常用手法。例如，两个大小相同的正方形，由于水平和垂直方向的直线诱导，会对方形起到加宽或加高的作用。利用这种方向诱导的错觉，可以给造型创作带来很大益处。如为了强调一幅画面的开阔性，增强一座建筑物的舒展感或者为了突出一件产品的安定感，均可采用加强横向的处理方法，而达到预期的目的。为了突出形式的高耸、向上的效果，则

可以采用加强竖向的处理方法，来达到预期的目的（图2-3-27）。而对于瘦高的空间，利用水平线进行横向分割，可改变空间形态的视觉高度。对于低矮的空间运用垂直水平进行纵向分割，也可改变空间形态的视觉高度。对于环形大空间利用闭合式弧线或直线对形态立面进行同心分割，可改变空间形态的面积视感。再如，建筑物的相互烘托和建筑物各部分的自身大小体量的对照，也是采用错视的方法表现的。一些建筑为了表现主体的高耸感而将侧翼部分降低，就是利用大小体量的对比体现的(图2-3-28)。

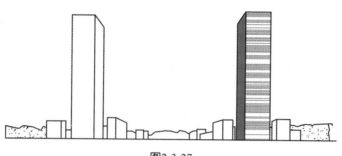

图2-3-27

图2-3-28

第四节　基本形态构成元素

纯粹形态的构成元素为点、线、面、体和空间构形以及时间等。也是形态构成的基本语汇。

一、点的概念

"点"是构成一切形态的基础，是造型形态中最基本的元素。点没有方向性，没有空间连续性，只具有空间位置（具有方位性），是空间位置的视觉单位。作为视觉单位，它的大小具有一定的相对限度。如图2-4-1（a）中黑色部分，在一定的情形中可视作面，在图2-4-1（b）相对的情形中可视作点。

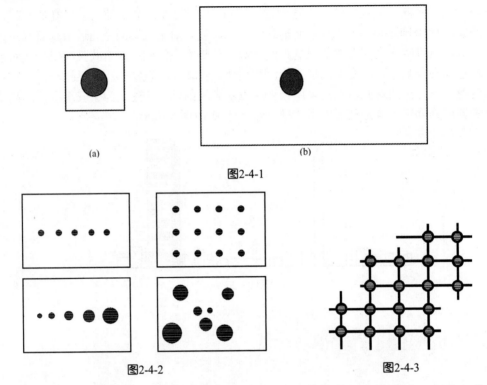

图2-4-1

图2-4-2　　　　　　　　　　　图2-4-3

　　点的本质是位置概念,是经营各种形式要素的方位和坐标,如中心点、起点、终点、构图中的平衡点等(图2-4-2,图2-4-3)。
　　点对于主观视觉有如下效应。
1. 单点
　　在空间中或在一个视域中,如果只放置一点,由于它刺激视感官而产生注意力。点是通过引力来控制空间的。单点具有肯定的效应,它没有方向性,但具有收缩效应。当单点位于空间中心时,则具有平静安定感,既单纯又引人注目(图2-4-4)。
　　当点的位置在上方时,则有重心上移的感觉,当点的位置不居中且在上方一角,则产生不稳定感。相反,点在下方居中或偏一角,则产生稳定感并使空间有变化(图2-4-5)。
2. 双点
　　在同一个空间中,两个大小相同的点,具有特定的位置时,在两点间的张力作用下,人的视觉会在两个点之间来回游动,点与点之间会产生消极的线的联想,不能形成中心

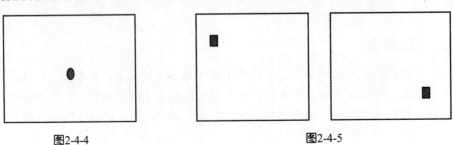

图2-4-4　　　　　　　　　　　图2-4-5

（图2-4-6）。

两个大小不同的点会产生动感，这是因为人的注意力首先集中在优势或突出的一方（始动点），而后，再移向劣势的一方（终止点）（图2-4-7）。

3．点群

五个点以上、大小相同的点，会产生半实半虚的面的效应（图2-4-8）。大小不同的点不会产生面的效应，人的视觉从始动点到终止点，会产生动感和空间感。空间感是由"近大远小"的透视现象引起的（图2-4-9）。点群与点群之间产生虚空间效应（图2-4-10）。点群如果按方向排序、配列，则产生连续感、节奏感、韵律（图2-4-11）。

点作为形态构成中的最基本单位，具有相对性，在造型形态设计中起到画龙点睛的作

图2-4-6　　　　　　　　　　图2-4-7

图2-4-8　　　　　　　　　　图2-4-9

图2-4-10　　　　　　　　　图2-4-11

用，在绘画中有点睛传神的功效。产品造型设计中，如拉手、锁孔等做工精细、相对较小的器件作为点，可起到局部装饰的作用，并与整体匹配，完善整体装饰效果。

二、线的概念

线是点的运动轨迹以及面的转折现象。线具有一定长度的形式要素。线的长短、粗细和运动状态可在人的视觉心理上产生不同的心里感受。

线是相对的概念，长度与宽度是相对而言的，一般长宽比低于10∶1的方有线的感觉。

线的长度、移动速度和方向是线的三大特点。方向是线的灵魂，线是方向的外化。

线按性质可分为两类：直线、曲线（图2-4-12）。

线按方向分类：垂直方向，即垂直线；水平方向，即水平线；斜角方向，即斜线。

图2-4-12

1．直线的视觉特征（图2-4-13～图2-4-17）

直线具有紧张、锐利、简洁、明快、刚直的感觉，从心理或生理感觉来看直线具有男性特点。

图2-4-13　平衡线：安定、稳重、平静；竖线：直接、明快、上升；斜线：不定、运动、轻松

图2-4-14　远近感　　　　图2-4-15　疏密感

（1）细线　在纤细、敏锐、精细、脆弱、微弱当中具备直线的紧张感。

（2）粗线　在豪爽、厚重、严密中具有强烈的紧张感，有坚强、有力、厚重、稳定、粗壮、笨拙、顽固的特征。

（3）长线　具有时间性、持续性、速度快的运动感。

图2-4-16 粗细渐变形成浓淡感

图2-4-17 折线排列形成凹凸感

图2-4-18 立体感

图2-4-19 凹凸感

（4）短线 具有刺激性、断续性、较迟缓的运动感。

（5）折线 具有节奏、动感、焦虑、不安的感觉。

2．曲线的视觉特征（图2-4-18、图2-4-19）

曲线一般给人的印象是柔软、丰满、优雅、轻快、跳跃、节奏感强等特点。从心理和生理角度来看，曲线具有女性特点。曲线分为圆和圆弧的几何曲线。

（1）弧线 圆形：充实、饱满；椭圆形：柔弱、刻板、单调。

（2）抛物线 速度感、现代感。

（3）双曲线 平衡美、时代感。

（4）变径曲线 丰富充实、富于变化。

（5）自由曲线 S形：优雅、高贵、富有魅力；C形：简要、华丽、柔软；涡形线：壮丽、浑然。

三、面的概念

面是指二维（二度）空间的概念，从动的定义出发，面是线移动轨迹形成的结果。如用直线和曲线两种线型作平面的幅度界限（形），移动就会产生多角形和曲线形。从

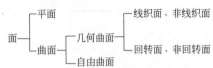

图2-4-20

静的定义理解，面是线的围合形成的形态。面也是构成体的重要因素。面可分为平面和曲面（图2-4-20）。面的形成如图2-4-21～图2-4-23所示。

面具有幅度感，由于在各个方向的幅度、比例、曲直的不同就产生各种不同的"形"。"形"是面的主要视觉特征，凡是面都具有特定的"形"，没有形的面是不存在的。面形含有几何形、自由形、综合形。

面不仅有点的位置、空间张力和群化效应，还有线的长度、宽度和方向的特征，以及面自身具备的特征：面积"量"感。此外，由于构成面的材质表面的颜色、质地和肌理不同，面还具有其他一些视觉特征，这将在平面构成中细述。

客观世界中面的形态千差万别，但面的最基本形态是正方形、正圆形、正三角形。

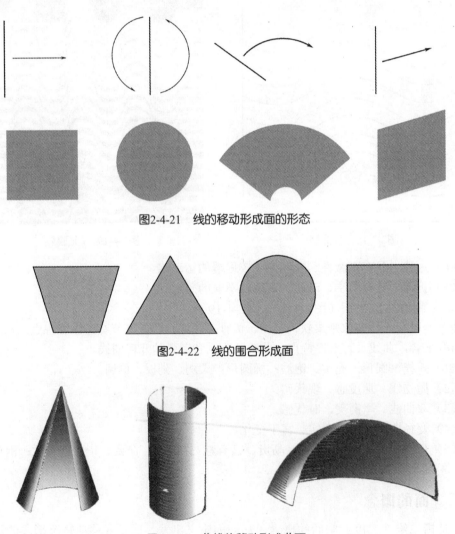

图2-4-21　线的移动形成面的形态

图2-4-22　线的围合形成面

图2-4-23　曲线的移动形成曲面

基本形态的变化、构成可以发展成无穷无尽的面的形态,并在现实生活中充分运用(图2-4-24～图2-4-27)。

图2-4-24　面的重叠、拼接、组合等手法可形成新的图形形状

图2-4-25

图2-4-26

图2-4-27

四、体的概念

体是面的移动轨迹，面的移动是与自身面形成角度的方向移动，或是通过面的旋转得到体的形态。它是三维形式。体占有空间，与二维空间中表现出的模拟立体感是两种不同的性质。平面上表现空间的深度和层次，是幻觉而不是真实的，是通过透视法来表达立体的效果（图2-4-28～图2-4-30）。

图2-4-28

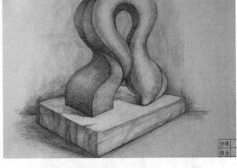

图2-4-29

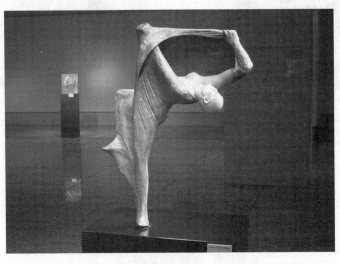

图2-4-30

体的感知可以从多个角度观看，同时也可以直接触摸到它。作为三维物象，体叫做"型"，而不能用"形"。如果要对体全面认识，就要在时间中围绕它观看，从不同的角度对其做出判断。立体艺术体现的就是其造型的时空美。

立体从形态上可以分为块体、面体、线体三类。

块体是指占有闭锁空间的一种立体。它有连续的表面，具有量感、充实感和安定感。

面体是与块体相对而言的，实际上面体也具有连续的表面。块体与面体的区别主要在于块体有较大的体量，具有视觉上的重量和稳定感。而面体除具有一定程度的相应感觉外，主要是具有平薄的幅度感

线体的空间性非常小，但方向性极强。

立体形态是由实际的客观物质构成的，物质材料是立体形态的构成基础，而构成工艺和技术是立体形态的构成保障。立体形态造型的比例、形态、材质、肌理、色彩的不同，会给予人不同的情感触动（图2-4-31、图2-4-32）。

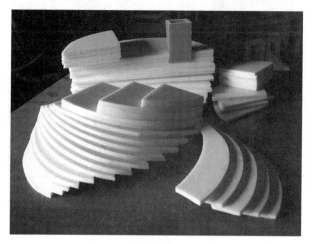

图2-4-31

图2-4-32

五、空间的概念

空间是可感知的有形的客观现象，是由媒介材料所限定(或围合)而成的三维空间形态。空间形态虽然借助于实体，却与立体形态不同（图2-4-33）。

首先，对于立体形态而言，知觉发生在对象外表面，主要是视觉和触觉；而对于空间形态而言，知觉发生在实体媒介之间，是从空间形态内部作观察，主要是视觉和运动觉。其次，立体形态所表现的是实在的映像，而空间形态所表现的则是运动的虚像。也就是说，只有把空间形态游遍，才能领略整体空间形态的意味（图2-4-34、图2-4-35）。

图2-4-33

空间形态有三个基本特征：空间的限定性、内外的通透性以及能让人进入内部的参与性。空间是由基本元素构成空间单元，再组合单元构成完整的空间形态，动线是空间形态创造的核心。因此，限定空间的序列性就成为空间形态的精髓所在（图2-4-36）。

空间形态是可以进入内部的立体化形态。它有两种视觉效果：当观察者在其外部时，看到的是由限定媒介实体构成的虚实结合的立体形态；当观察者走入空虚形态内部时，才能领略空间的艺术效果。

空间形态是由构成元素通过规律而形成的。空间形态是一个整体的物象，而构成元素是主体结构的基本单位，构成元素与形态是整体与部分的关系。组合法则构成形态的整体。构成的目的是建造具有新的性质的空间。这里所说的"新质"，除了时间要素与空间

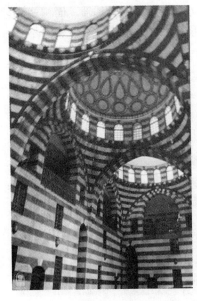
图2-4-34

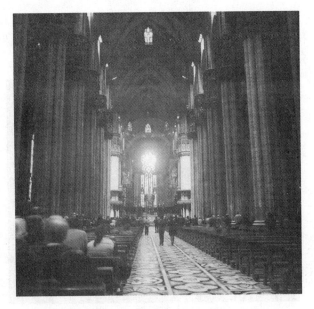
图2-4-35

图2-4-36

要素的互补所产生的运动感以外,主要指通过组织结构的变化,形成形态的质变。空间形态的构成,是构成元素与形态构成元素之间的关系组合,是在形式美法则的指导下,运用形态元素间形成的连接或相衬、相对的关系所形成的视觉造型效果。

思考与练习

1. 将写生图片进行概括提炼形成形态的基本形状,再进行加工形成抽象形态。
2. 在电脑上运用相适应的绘图软件(Photoshop、Coreldraw等)建立一定的区域,进行线的累积练习。从纵向开始到交织,以及旋转、弯曲,最后存盘。从中抽查3幅并打印。

第三章　设计美学的基本原理

美是人的一种高层次的需要，是人的一种精神现象，它表现为人对外在世界和自身的一种感性直观体验和情感认同。

造型以美感为最终目标。

第一节　设计美学概念

美学是研究有关审美活动规律的学科。作为哲学的一个分支，美学富于思辩色彩；作为新兴人文学科，美学不断吸收文化人类学、心理学和社会学的研究成果，使它的研究更注重科学方法的应用。其主要是利用分析和综合的方法，将事物从感性经验上升到理性概念，再从概念抽象上升到思维具体。美学所考察的系统，是以审美感受性为中介，形成主客体之间的相互作用和关系。其作用结果，在主体方面表现为审美经验，在客体方面表现为其审美价值。审美价值是客体满足主体审美需要的量度。

所谓设计美学就是具体探讨设计领域美学问题的学科。它是一门应用美学，带有强烈的指向性和具体针对性，不像一般美学那样停留在某些基本原理和概念上。设计美学以设计应用为目标，旨在为设计活动提供相关的美学理论支持，因为没有理论的实践是盲目的实践。设计美学的理论，一方面体现出它与设计原理（形态构成理论）的融合性和相互渗透性，另一方面它又有自身的独立性和系统性。艺术设计美学要素包括：艺术设计最本质的审美要素——功能美，艺术设计最直观的审美要素——形态美，艺术设计最基础的审美要素——材质美（图3-1-1，图3-1-2，均见彩图）。

设计师为什么要学习设计美学呢？

这首先是艺术设计的创造过程是遵循实用化求美法则的艺术创造过程。在艺术设计活动中，艺术设计师的设计产品具有"审美性"的要求。马克思说："人也按照美的规律来塑造物体。"艺术设计虽然受科学、技术、经济、商业、人文等各种因素的制约，但最根本的是要遵循马克思所说的"美的规律"。因而，艺术设计产品有科学、技术、经济、商业、人文等多方面的性质，但最根本的应该是审美性质。早在包豪斯设计学院时代，就提出了对设计产品要做到实用、经济和美观的要求。要按照"美的规律"进行设计，这是人的创造才能、智慧、勇敢、思想、情感等本质的表现。这种设计活动的物化品，因为凝聚着人的本质力量，人们在观赏时会由于自身本质力量在这些对象上得到确证和肯定而由衷地产生审美愉悦，也即产生美感。设计产品的所具有的这种审美功能不仅直接提供了消费者在使用产品过程中的某种精神愉悦和满足，而且使产品的美成为传达产品功能目的和整体价值的一种表现手段，这就为商品的展示和信息的传达提供了最直接和最有力的手段（图3-1-3，图3-1-4）。

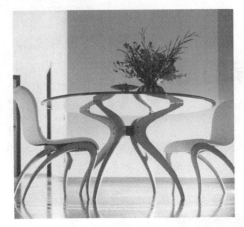
图3-1-3

图3-1-4

其次，审美特质所具有的特殊复杂性和综合性，使得设计师的审美素质和创造能力的培养离不开对审美规律的认识。设计师素质的高低，有禀赋之别。这是由于思想境界、知识结构和感悟能力的不同造成的。任何杰出的设计师都会形成自己的设计观和美学观，都要取得对设计的某种规律性的把握。富有灵性的创造能力，并不完全是先天的禀赋，还要依靠后天的大量学习和思索。设计师的审美感受力和创造力，不仅是在设计实践中得到培养和提高的，而且可以借助书本的理论知识和专业知识而取得更大的"跨越"。设计师拥有的美学素养不仅关系到设计产品的色彩感和空间感，还关系到作品的文化底蕴和对时代氛围的把握。设计创作不仅仅是一项技术和技巧性工作，还包括对科技、人文和艺术的本质的理解。在产品形态的千变万化中，形式美只具有从属的意义，审美价值不能成为一种孤立的追求，功能美才是产品功能和形式变奏的主旋律（图3-1-5，见彩图）。

设计美学还有助于设计师从美学的视野加深对设计历史和设计原理的理解。我国古代具有丰富的设计美学思想。《老子》提出了宇宙本体论的道，以生动的事例说明"有无相生"、"虚实互补"的空间观念。"埏埴以为器，当其无，有器之用"成为器物和空间造型的基本原理。计成在《园冶》中依据天人合一观和系统观提出了"虽由人作，宛自天开"、"巧手因借，精在体宜"的园林设计思想，使中国园林情趣盎然、意境生发。可谓"造物之妙，悟者得之"。王夫之提出的"文因质立，质资文宣"的文质关系论等，这些美学思想是前人对设计实践经验的总结，是对设计产品功能与形式之间的互补和转化的生动诠释。而对于设计产品的使用者和消费者来讲，他们在使用设计产品消费过程中，也存在精神需求，也就是认知与审美的需求，随着经济、科技、文化、教育等因素的影响和制约，人们的消费结构的变化，对于享受资料和发展资料的需求会跟着经济水平的提高和大众生活意识、审美情趣的增长而发展，其消费理念也受时尚影响，消费兴趣成为促进设计产品消费活动的关键因素，人的消费和使用行为越来越多的受到感情因素的影响，更加具有自主性和随机性，消费行为成为社会一个核心的范畴，成为一种强制性的、非理性的行为。在设计产品物质功能得到保证的情况下，大众消费者对商品的选择的考虑，更多地集中在情感的需要和审美文化的满足上。设计产品艺术形态具有的文化性和审美性在设计产品消费过程中对大众消费者具有引导和传播交流作用（图3-1-6，图3-1-7）。

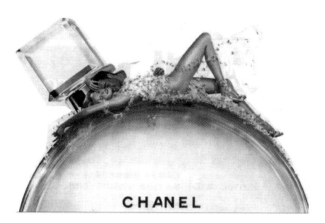
图3-1-6

图3-1-7

今天，艺术设计的市场取向和文化取向都已经令人注目。设计产品形成的无比丰富的"视觉形象世界"，令大众目不暇接。这种被动的形象刺激，实际上对大众审美趣味，进而对一个民族的大众审美文化有着人们意识不到的深刻影响。审美文化是最大众化的文化样式之一，而大众化的审美文化对于社会和民众的影响是非常巨大的，它又可以直接左右着某一个时期的大众的价值观念和价值取向。因而，我们处在一个呼唤精品设计的时代，优秀的设计师是优秀设计产品创造的开拓者，肩负重大的使命。在充满竞争的国际市场中，设计意识、设计美学都关系到设计产品的市场占有率，关系到国家形象和中华民族精神的重塑。设计美学正在逐步融入整个设计文化、企业文化和商业文化之中，丰富着设计文化的内涵，并在功能与形式的依存和转化中实现产品的审美创造（图3-1-8）。

图3-1-8

设计师从主题策划构思到方案设计，从材料、场地准备到施工制作完成，都要遵循美的法则，设计美是设计师应对设计物象设计的基本要求。德国美学家M·本泽对于设计对象提出了七点审美要求。

（1）物质性主题 一个审美的现实必须具有一个物质的、可知觉的载体，必须是一

个对象,具有空间的延展性。

(2)现实性主题　对象必须是一种本质性而非偶然性的人工制成品。

(3)传达功能　审美现实必须能表达出一些有关自身的特性,也就是说,它必须从属于一定的传达模式,能为人所感知、理解、判断和评价。

(4)一级审美变换　应将其物质因素,如色彩、形态、平面的或体量的等因素转化为符号,或者定位在"三合一的符号功能"之内。

(5)二级审美变换　使其各部分之间、位置关系以及操作和指示装置之间都形成一定的秩序。这里要找出决定其秩序的几何属性,如垂直、水平关系,对称及均衡中心等。

(6)审美的不确定关系　作为审美的因素,不能显示出某种意图上的强制性,而应该显示出一种不确定性和易变性,使人在精神上与其处于一种自由的关系。

(7)价值关系　一个审美的对象应该将其蕴含的价值通过形式表现出来,显示出对于观赏者的价值,如性能良好与结构完善等。在这里,价值可以将事物转化成一种符号。"

这些要求涵盖了艺术设计精品的价值所在。

第二节　形式美的基本规律与原则

美学法则是人类审美意识长期积淀的结晶。人们在大量的实践中逐渐发现了一些有规律性的东西,然后对其加以总结和归纳,最终形成一些美学法则。这些法则是被认可的具有一般性和普遍性的一些标准和规则,有着深层的精神内涵和力量,是人的主观心理感觉与客观物体形态对应的结果,是人们对于客观世界的美的反映,同时它又反作用于社会实践。

美学法则在艺术设计中扮演着非常重要的角色,艺术设计之所以具有审美性质,其根源在于它遵循"美的规律(法则)"。艺术的美学法则是设计创作的奠基石,美学法则是艺术设计师必须遵循的。他们要善于充分利用这些法则,用自己的灵感去激活美学法则的深层内涵,唤醒人类深层的意识,从而产生共鸣。随着人们审美能力的提高,艺术设计变得愈加重要,美学法则也愈加复杂。对艺术设计美学法则的探讨和研究,是不断地推动着艺术设计产品推陈出新的内在前提和保证。

形式美法则

艺术美是"有意味的形式",是积淀了内容的形式。美国诗人艾里略特说:"创造一种形式并不是仅仅发明一种格式、一种韵律或节奏,而且也是这种韵律或节奏的整个合式的内容的发觉。"形式美规律(法则)是造型形式诸多要素间的普遍的、必然的联系。

(一)变化与统一(和谐)

在变化中寻求统一,在统一中寻求变化,即"和谐"。

和谐是形式美规律的总的原则,被认为是美的基本特征,也是构成造型的最高形式。或者说,构成的完整性,取决于是否和谐。古希腊著名哲学家亚里士多德认为"美的主要形式是秩序、均称与明确"。概括讲就是"和谐整一"。和谐的本质就是:和谐是不协调东西的协调一致,"和谐是杂多的统一,不协调因素的协调"(毕达哥拉斯学派),和谐是对立面的统一(赫拉克利特)。这是对和谐具有辨证思想的理解。

美国数学家G·D·柏克霍夫曾提出审美度的概念,即$M = O/C$。M表示审美度,O表示

秩序，C表示复杂性，审美度是O与C的商。这是一个现代主义的公式。柏克霍夫认为，一个对象越隐含秩序，就越容易识别，也就越容易引起愉悦。设计越有秩序，那么它看起来就越显得简洁而完善。秩序因素是产生情趣的和谐因素，它并不是外在强制形成的，而是内在的蕴含。另一方面，对于设计对象的知觉把握花费的努力越小，则容易使人产生快感，因此它与复杂性成反比。G·D·柏克霍夫的观点是有一定的科学性的。所以说，和谐是秩序的统一。有了秩序，才能有条理，才给人以和谐的美感。

和谐又包含着对立因素的统一，包括"多样性"与"统一性"两个对立面，在完整的构成里，它们总是共存的。只有使"多样性"与"统一性"和谐，才有秩序感，才能达到审美目的。但是，"多样性"的绝对性和"统一性"的相对性，会使人们对它们的认识处在不同层面上（图3-2-1）。

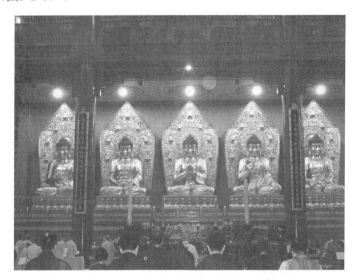

图3-2-1 和谐、秩序的元素在宗教庙宇中体现得尤为充分

1. 多样性的统一

多样是指整体中所包含的各个部分存在区别与差异。相异的东西并置在一起，可以造成显著的对比变化和视觉上的跳跃，给人以丰富和新异的感觉；但是，也会出现杂乱无序的感觉。统一是指整体中的各个部分的某些共同特征，以及他们的整体联系，造成相同一致的感觉和单调乏味不美的感觉。

由于事物形态自身量和质的特性，体现出组成要素的不同，决定其呈现出形态的多样，具有丰富性和绝对性。而统一的一致性是相对而言的。整体的统一性是任何设计形态的基本要求。在格式塔心理学中，艾伦菲尔斯提出的完形质的概念，指出知觉对象虽然是由许多要素组成，但知觉心理却把它们构成一个统一的整体。尽管构成要素是零散的，也能形成完整的整体知觉。构成要素的多样性在一定限度内的改变，不会影响整体的知觉（图3-2-2，图3-2-3）。

图3-2-3和图3-2-4都是从零散的要素中形成知觉整体性。

图3-2-4中，一个圆形图案可以由圆点、短线、方块形等要素来构成，但整体上仍然给人以圆的知觉。

图3-2-2 从零散的要素中形成知觉整体性

图3-2-3

图3-2-4

 多样统一是寻求和强调形态要素的一致，进行归类整理，借助调和、呼应、均衡律动等，给人以一种完整的知觉，形成一定的相对秩序，产生形式美。所以，在艺术设计的构成要素中，要使要素之间既要具有跳跃性和相异性，又要具有相对性和接近性，总是在尽可能多样中寻求统一，使单调的丰富起来，使复杂的一致起来，在变化、多样的同时兼顾整体（图3-2-5见彩图，图3-2-6）。

 2. 统一的多样性

 如果用定量分析的方法来思考，由于对立因素含量的多与少不可能相同，统一就不会

是一种模式,而是多层次的、多样的。

在统一的基础上寻求变化,是让造型形式丰富起来,使趋于呆板和平整形式发生一定的变化和差异。但是,这种变化是在统一的度的限定下进行的(图3-2-7,见彩图)。

图3-2-8～图3-2-11是口红的广告招贴,其形式变化是丰富的,从单体放置到有序排列,再到形成环境景观,是在统一的物品下的多种形式的表现,口红的品质得到不同程度的很好的宣传。

多样与统一是相辅相成的,是矛盾对立面的双方在一件艺术设计作品中有机的体现与中和。没有多样只有统一会单调乏味,只有多样而无统一则会造成杂乱无章。因此,设计中要在统一中求多样,在多样中求统一(图3-2-12～图3-2-14,均见彩图)。

图3-2-6 多样统一是一定的相对秩序和形式

图3-2-8

图3-2-9

图3-2-10

图3-2-11

（二）对比与调和

对比与调和是建立在变化与统一基础上的形式美法则。在艺术设计中，视觉对不同性质物象的观照，是通过不同色彩、质地、肌理或形式等构成因素的对照与比较，形成整体造型上的焦点和张力，由于物象构成因素的差别造成强烈的感官刺激，所以容易引起人们的兴奋和注意，对比与调和的和谐处理可使形式获得极强的生命力，产生鲜明而生动的效果。

对比是以相异、相悖的因素为组合，各因素间的对立达到可以接纳的高限度，是各种处于对立关系的视觉造型因素的并置。在造型设计上，形态元素的对比，容易成为视觉的中心，起到视觉焦点的作用，给人以注意、兴奋、个性鲜明的印象（图3-2-15；图3-2-16见彩图，图3-2-17）。

图3-2-15　明暗对比关系

图3-2-17　空间的对比

对比的法则是设计中常用的法则。古希腊毕达哥拉斯学派最早提出了表明事物性质的对比范畴，包括奇偶、左右、阴阳、静动、直曲、虚实、凹凸、高低、方圆、上下、宽窄、繁简、明暗和善恶对比等。对比的形式有并置对比和间隔对比。并置对比就是集中排列，使之产生强烈的效果；间隔对比就是两种不同的形态元素在形式构成中，间隔一定的距离的排列，产生相互呼应的对比装饰效果。对比意识在现代设计中常常运用，而且是比较强烈运用的，以至越过了传统的美与丑的分界线。所以有人认为，现代美学观是对传统美的延伸和超越（图3-2-18）。

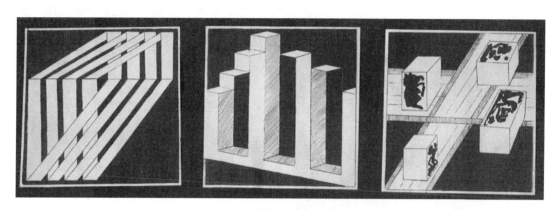

图3-2-18

在造型设计中，通过对形式要素的抽象，可以形成点、线、面、体及色调等可度量的对比关系。对比形成不同体量、形状、色度、质感等之间的形式张力，可以克服单调感并形成视觉中心或趣味中心。

调和是指在不同的事物中，强调它们的共性因素，使其在相互间产生协调化，是将对立要素之间协调一致，把差异面的对比度降到低限度，使双方彼此接近，构成一个完整的统一体。如通过刚柔相济、动静与虚实之间的互补，使不同性质的形式要素联系在一起，给人一种丰富和稳健的审美感受。对于非对等的主导要素与辅助要素，则可以通过从属性关系使不同形式要素协调一致。

设计就是通过一定的思想、艺术形式、科技方法和途径去改变材料形态，使之达到和谐的整合过程。在这一过程中，调和起到了重要的作用，"它将视觉形式语言进行非常复杂的综合，将各种视觉元素调和成一个和谐的整体给人以千里江山尽收眼底的综观全局的审美感受"。黑格尔把调和称为"整齐一律"。

在对比与调和法则运用中，对比是变化的手段，调和是统一的前提。只有对比，没有调和，形态就会显得杂乱；但只有调和，没有对比，系列形态就会显得呆板，毫无生机。

（三）对称与均衡

对称与均衡是自然界物体遵循力学原则、反映客观物质存在的一种形式，是艺术形式美的构成条件之一。

对称指形式各要素在上下、前后、左右的相同或均等。在视觉艺术中，对称是事物的结构性原理：从自然界到人工事物都存在某种对称性结构关系，植物的枝叶对称地分布在主干周围；动物和人的肢体结构也左右对称等；由于人体的对称性，使生产活动和工具结

构也具有这种对称性。

对称是一种规则平衡表现，当中心两边的分尺、体量完全相同时，也就是视觉上的重量、体量等感觉完全相等时，必然出现两边形状、色彩等要素完全相同的状况，也就形成了一种规则的镜面对称。对称的物体均有稳定的重心，使人在设计中易于把握。由于对称造成的平衡，使人的注意力在浏览整个物体的两侧时，感到同样的吸引力。对称还具有使事物在空间坐标和方位的变化中保持某种不变的性质。对称能给人以整齐、稳定、庄严、大方的感觉，它表现出力的均衡。在艺术设计的实际应用中，许多造型采用对称的平面布局，给人一种庄严和隆重的感觉。产品造型的对称性，给人以安定平和之感，但运用不当便显得单调、呆板，限制了灵动（图3-2-19，图3-2-20）。

图3-2-19

图3-2-20　对称容易形成图形

在视觉艺术中，均衡使物象各要素之间处于均势状态和平衡关系。平衡关系中的不对称形式，它造成对应物象各部分之间等量而不等形。以支点为重心，保持异形之间力学的均势平衡形式，如在形态的大与小、轻与重、明与暗或质地之间由于比例和尺度的合理运用，使人们对不均等的形态产生平衡感觉，"它是心理感受为依据的不规则的有变化的知觉平衡"。均衡强化了事物的整体统一性和稳定性。

一些资料把均衡分为对称的均衡和不对称的均衡，实际上就是对称与均衡的关系。对称表现为中心两侧在质和量上的相同分布，是均衡的一种完美形式，给人以简单庄重、静止和条理化美的感觉。均衡则打破这种局面，通过力学原理，即以杠杆平衡为原理，中心（支点）两边份量仅仅是相近，而不可能完全相同。特别是支点已不可能在正中，必然偏向一侧，使中心两侧产生同量不同形的分布状态，给人一种生动活泼和富有动态美的感觉，所以也被称为"动态对称"。均衡法则在复杂的艺术设计中被广泛地运用（图3-2-21～图3-2-23）。

中心是虚空间的对称也并不少见，以两个完整的个体组合，并不影响对称效果的发挥，反会使人觉得动感更强些。

图3-2-21

图3-2-22

图3-2-23

 托伯特·哈姆林根据人的视觉原理提出的一个突出中心的原则是：对于对称的组合，人的视觉经过反复扫描，当确认两边相同的形状为"多余"以后，视线会停留在中心以求得安定。这种突出中心的论点，在建筑、家具等整体的设计中很适宜（图3-2-24）。

 不规则的均衡的处理方法是加强支点，强有力的支点，可以支持两侧不等的量，以达到动态平衡；或以垂直、水平线控制平衡，垂直和水平的线是最稳定的结构，在构成中较强的垂直水平趋势或垂直水平线，可以使十分强烈的动势得到稳定。框架的利用也是可取的方法。

 S形结构线的动平衡：S形是优美的曲线，如支持人躯干的脊柱，就是S形的动平衡

图3-2-24

图3-2-25

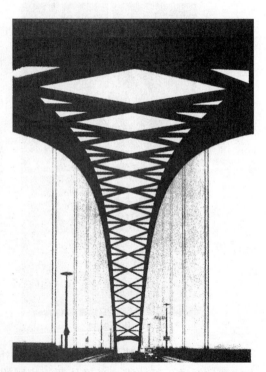

图3-2-26

线，在设计中运用人体的曲线均衡造型处理，可以达到艺术的动态平衡，以表达主题设计的目的（图3-2-25，图3-2-26）。

对称与均衡在秩序化的艺术设计中互为补充：在整体均衡中局部对称，或在整体对称中局部均衡。

在立体的设计中，均衡的处理比较复杂，有时要把对称和平衡结合起来考虑。因

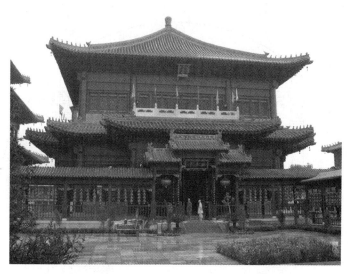

图3-2-27

为立体的形态需要从各个方面去观照,在一个侧面上对称的形,在另一个侧面就不一定了,所以某些立体的设计,需要在一个侧面做对称处理,另一个侧面做平衡的处理(图3-2-27)。

(四)比例与尺度

比例和尺度都是和数相关的规律。一件设计艺术作品中,如果没有比例,那么设计和这件艺术品就会失去艺术美感。比例产生的美感是由数学中的数列变化所引发的。

比例是指形式构成中各要素间的逻辑关系,也是相互"分割"的意思。它构成了事物之间以及事物整体与局部、局部与局部之间的协调关系,是组合设计要素的重要法则之一。形、线、色彩等造型元素相互间依靠良好的比例关系才能形成美的形态。

比例是均衡的一种定量特例,它是严格的数学概念,在数学中,比例是表示两个相等的比值关系,$a/b=c/d$。比例也是构成种种节奏韵律的基础。设计中,当整体和局部的主要尺寸之间都有相同比时,才能产生比例,仅凭感觉决定的尺寸,即使很优美,但不一定成比例。所以,比例不能同长、宽、高的一般尺度关系相混淆。但是在具体设计中$a/b=c/d$究竟应该是什么含意,也就是什么样的比例才是真正的比例美呢?

世界上并没有独一无二或一成不变的最佳比例关系,它取决于产品的尺度和结构等多种选择要素。比例美,早在公元前6世纪就被古希腊的哲学家毕达哥拉斯发现了。他认为美就是由一定数量关系构成的和谐。他还从数学和声学观点出发来研究音乐的美,认为各种不同音阶高低、长短、强弱都是按一定的数量比例关系构成的。他还认为雕塑和建筑也是如此。比例不仅仅体现了形式间的数比的对立统一关系,更重要的是在于它表现了作为视觉形象——形式的逻辑关系。自古以来,有许多建筑师曾以各种方法来分析和研究建筑中的比例和数比逻辑,其中最流行的一种看法是:把建筑物的整体,特别是它们的外轮廓线以及内部各主要部分的控制点,凡是符合于圆、正三角形、正方形等具有单纯肯定的几何图形,就认为是有可能产生良好的结构造型关系和整体的统一的数比逻辑。比例使形式获得理性(图3-2-28)。

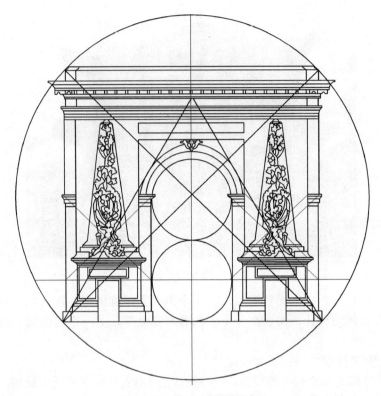

图3-2-28 建筑中的数比关系

1. 比例

比例是指在设计的作品中，作品的长度以及面的比例分割，都与一个基本数字有关系，或是它的n倍，或是它的1/n（n是可变的整数），总是有倍数关系的比例。

（1）等差数列和调和数列 等差数列指形式间具有相等差值的一组连续数列比。如1∶2∶3∶4∶5，这种数比如果转换为具体的造型形象表现为相等的阶梯状，而这种平均比例关系在造型上是较单调的。

如果以某一个长度H作基准，将其按1/1、1/2、1/3、1/4、1/5……连续分割下去，就可获得调和的数列，H/1、H/2、H/3、H/4、H/5、H/6、H/7、H/8……。

$$\frac{H}{1} \quad \frac{H}{2} \quad \frac{H}{3} \quad \frac{H}{4} \quad \frac{H}{5}$$

$$\frac{H}{2} \quad \frac{H}{4} \quad \frac{H}{6} \quad \frac{H}{8} \quad \frac{H}{10}$$

$$\frac{H}{3} \quad \frac{H}{6} \quad \frac{H}{9} \quad \frac{H}{12} \quad \frac{H}{16}$$

$$\frac{H}{4} \quad \frac{H}{8} \quad \frac{H}{12} \quad \frac{H}{16} \quad \frac{H}{20}$$

$$\frac{H}{5} \quad \frac{H}{10} \quad \frac{H}{15} \quad \frac{H}{20} \quad \frac{H}{25}$$

调和数列具有女性优雅、细腻、柔美之感，也是一种宁静美（图3-2-29）。

上列表中各行各列的分母都是具有1、2、3、4、5的公差，如果将上面的重复数字去掉，从新排列，可得到以1/2为公比的等比数列。

$$\frac{H}{1} \quad \frac{H}{2} \quad \frac{H}{4} \quad \frac{H}{8} \quad \frac{H}{16}$$

$$\frac{H}{3} \quad \frac{H}{6} \quad \frac{H}{12} \quad \frac{H}{24}$$

$$\frac{H}{5} \quad \frac{H}{10} \quad \frac{H}{20}$$

图3-2-29

（2）等比数列　等比数列指具有相同比值的数列。若第一项为1，以n为公比依次乘下去可得等比数列1、n、n^2、n^3、n^4、n^5……如果$n=2$，则得数列1、2、4、8、16、32、64……。这是最简单的等比数列，就这样作为比率，则缺乏实用性。为了获得更复杂的数列，可以做成二重或者更多。

如果设$n=2$，$H=(1+n)$，那么，依据1、n、n^2、n^3、n^4、n^5……和H、Hn、Hn^2、Hn^3、Hn^4……可以得到如下调和等比数列。

　　1　　2　　4　　8……
　　3　　6　　12　　24……
　　9　　18　　36　　72……
　　72　　54　　108　　216……

也可将数列作为分母列出调和数列（1、1/2、1/4、1/8、1/16、1/3、1/6、1/12、1/24……）。

等比数列变化基于几何数列，开始变化不大，越向后变化越强烈，有一种强劲有力的感觉（图3-2-31）。

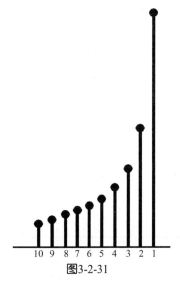

图3-2-31

（3）斐波纳契数列　斐波纳契（Fibonacci）数列是一种整数数列，每一个数都是前一个数和再前一个数相加之和，是以发现者意大利数学家斐波纳契的名字命名的。数比形式是

0、1、1、2、3、5、8、13、21、34、55、89、144、233、377、610、987……

在这样的数列中，隐藏了众多的自然界秘密和巧合。比如松子外壳（松塔）、雏菊的花瓣、向日葵的葵盘中的子等都以这种数列的形式排布。而且，这种数列很接近黄金分割比的比例（1∶1.618），如2∶3=1∶1.5，3∶5=1∶1.67，5∶8=1∶1.6。在埃及，法老胡夫王金字塔的高度为146m，底边为230m，这两个数字与斐波纳契数列中的数字也十分接近（图 3-2-30见彩图）。

斐波纳契数列的特点，兼有等差数列与等比数列的优点，是一种有规律的平稳变化。

（4）贝尔数列　这种数列是以1、2、5、12、29、70……的排列形式出现的。它的每一项均为前项的二倍与再前项相加，如2×5+2=12，2×12+5=29，2×29+12=70。这种数列相邻两项的公比接近$1+\sqrt{2}$。　特点：它与等比数列相同，美感在于大小可以急剧地增加或减少之中，造成一种剧烈、强劲有力的变化感觉。

无公约数的比例必须用几何作图方法才能取得，其中著名的有黄金比例、平方根矩形和系列正方形等。

（5）黄金比例　黄金比例又称黄金分割，是从古代就被公认的最美的比例。古希腊人为推敲节奏，试把一条有限直线分为长短两段，反复加以改变和比较，最后得出满意的结果：短比长相当于长比全部线段，而且长短相乘得出的面积也是同样的比。就是将一个线段分割成a（长段）、b（短段）时，(a+b)/a=a/b=1.618，其中1.618是约数。用几何作图可取得边长比为1∶1.618的准确的黄金矩形，如图3-2-32所示。

图3-2-32　黄金比例矩形，长边比短边，等于长边加短边比长边，比数为1.618∶1

黄金比例被广泛运用于建筑和雕塑等领域，信纸、邮票、纸币也多用黄金矩形。古希腊美学的主要奠基人之一——柏拉图，把这个悦目的比例奉为永恒的美的比例。古希腊建筑师、雕塑家菲狄阿斯于公元前447～公元前430年在雅典娜神庙中用黄金比例建立了优美的比例。到了15世纪文艺复兴时期，意大利的费拉·路加·拜西奥利写了一本书《比例分割》，使黄金比例作为形式美法则流传至今。19世纪后半叶，德国

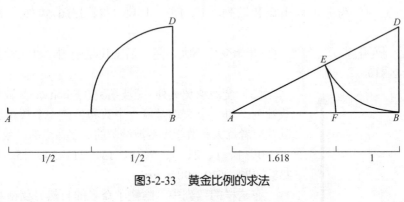

图3-2-33　黄金比例的求法

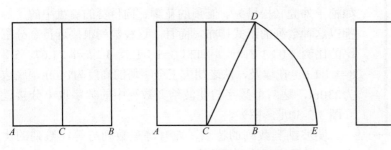

图3-2-34　黄金比例的求法

图3-2-35 黄金比例的求法

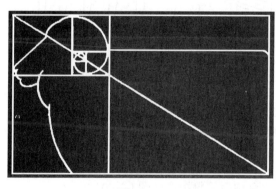

图3-2-36

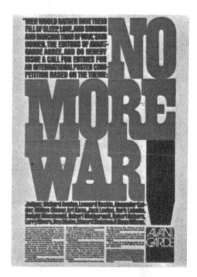

图3-2-37

美学家柴侬辛又进一步研究了黄金比例。在黄金矩形中，包含着一个正方形和一个倒边黄金矩形，利用这一系列边长为黄金比例的正方形，又可以做出黄金涡线来（图3-2-33～图3-2-35）。日本羊毛毯商标设计就是其应用实例（图3-2-36～图3-2-38）。

（6）平方根　平方根矩形是以正方形的一边和对角线作矩形，并不断以对角线继续作矩形得出的系列平方根矩形。其中最重要的是5的平方根矩形，它包含一个正方形和两个倒边黄金矩形。例如，正方形的一边为1，则其对角线的长度为$\sqrt{2}$。这种短边为1，长边为$\sqrt{2}$的矩形，称为$\sqrt{2}$矩形；而后$\sqrt{2}$矩形的对角线是$\sqrt{3}$，$\sqrt{3}$矩形的长宽比例等于正三角形边和高的比例，正三角形的结构从古代就开始沿用至今；$\sqrt{3}$矩形的对角线是$\sqrt{4}$，而$\sqrt{4}$矩形因为$\sqrt{4}=2$，所以，和排列两个原来的正方形是同样的；$\sqrt{4}$矩形的对角线是$\sqrt{5}$……。像以上这样两个边的比构成平方根矩形的，称为平方根矩形。也有把平方根矩形画在正方形内的作图法（图3-2-39）。

平方根矩形具有共同的特征：从朝向平方根矩形对角线的角顶向对角线作垂线，并延长与长边相交，再从该交点引短边的平行线将原矩形切断，于是就成为以开头的垂线作对角线的矩形，这个小矩形和原矩形相似。若原矩形为\sqrt{a}矩形，则因小矩形的长边为1，

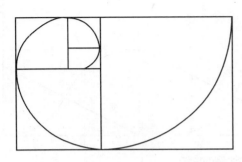
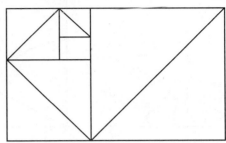

图3-2-38

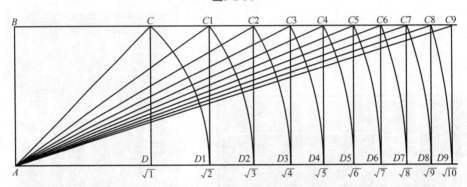

图3-2-39　以A为圆点，AC为半径作弧，使之与AD的延长线相交于D1点。然后以D1点引出一条垂直于底边的直线，从而构成$\sqrt{2}$型的矩形

矩形边为$\frac{1}{\sqrt{a}}$（$\frac{1}{\sqrt{a}}=\frac{1}{\sqrt{a}}\times\frac{\sqrt{a}}{\sqrt{a}}=\frac{\sqrt{a}}{a}$），可称为倒数矩形（图3-2-40）。

因为平方根矩形使含无理数比率的实际应用成为可能，所以在古代希腊时期，人们就将其作为建筑、杯、镜和其他设计的骨架，广泛采用。

无公约数的比例还有系列正方形比例、模度系统比例关系。系列正方形是前一个正方形的内接圆，圆再根据对角线内接正方形，如此连续可得面积逐次缩小1/2的正方形系列。比较简便的模度系统设计是"网格法"，也就是在几何形网格中，通过制图取得各种线段，这样，几何网格的模度就可以控制全部线段的尺度，从而找到取悦于人的比例。

20世纪40年代，现代著名建筑大师柯布西耶提出了一个由黄金分割引申出来的体系（图3-2-42）：根据对人体比例的研究，将黄金分割进一步发展成"黄金尺"（Modulor），谋求给予建筑造型以合理性（图3-2-41）。该尺度的特色在于：他从人体的绝对尺度出发，选定了一个183cm（6英尺）高的人，其下垂手臂举、肚脐、头顶、上伸手臂四个部位作为控制点，

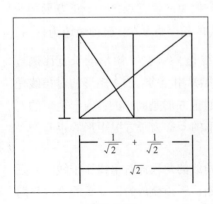

图3-2-40

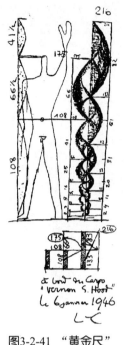

图3-2-41 "黄金尺"　　　　　图3-2-42

当伸直手臂之后，高度成为226cm，而肚脐的高度在113cm处（正好是1/2处），地面到下垂手臂的距离为86.3cm。这样，肚脐高度=1/2举手指端的高；地面到肚脐和肚脐到头顶，恰好是黄金比例（1/1.618）；肚脐到头顶和头顶到手顶端也接近黄金比例。由这些尺寸关系得出了与长度有关的用两个系列，合并起来进行调整，可以得到一系列黄金比例矩形。可见，以人体尺度为基准，通过人体比例关系，适当的增减尺度变化可以构成一定的黄金分割比例。该尺度的绝妙之处在于：以这样的人体尺度为基础，将人置于建筑尺度的基准之中，进行实际应用，有利于设计创作。因为建筑是为人而建的，用这个比例尺可以比较方便地把黄金比例应用在设计中，设计中的线段比就必然符合黄金比例的模度，所以将人作为单位来构成尺度，成为理所当然的事。其实，虽然比例可以发端于对人体的研究，可是一旦当它成为一种独立的科学法则时，它就不再受自然界的限制，而是按照人的理想尺度创造更加科学的数比形式了。因此，永恒的比例美是不存在的，随着时代的前进，美的观念和习惯也会发展，它不会永远不变的。

2．尺度

尺度则是一种标准，它是设计中比例的质的规定，与比例相辅相成，形影相随。比例的选择和运用取决于产品的尺度和结构等多种要素。它以人或环境为参照物，反映了事物与人或外部环境的协调关系，涉及到对人的生理的、物理的以及社会的适应性。

尺度在构成中指整体的尺度恰当，整体与局部、局部与局部的尺度关系恰当，这是权衡尺度。它从"人机工学"出发，要求与人体直接联系的使用品设计，在尺寸上要与人体相适应。各国从本地区的人体的头型、脚型、体型进行标准化测定，并确定不同型号，以使相关使用品的设计尺寸标准化。例如，研究我国东部地区成年人的身高和体重，利用测定方式，科学地确定出柜类家具（如大衣柜、书柜）的高度和深度的尺寸，通过

图3-2-43　　　　　　　　　　　　　　图3-2-44

测量卧室家具（如床宽）与人翻身、深睡的关系，得出单人床的科学定量值，最低宽度是70cm，最佳宽度是90～100cm。

形式感也要求对设计的各部分尺寸加以慎重的权衡，它多取决于"尺度感觉"和"尺度经验"。同一形状在不同尺度的情况下，不但改变了大小，甚至会改变性质，对各部分在形式上所发生的作用，也有重大影响（图3-2-43，图3-2-44）。

（五）节奏与韵律

节奏与韵律是一种能体现美感的形式元素，在形式美法则中起着重要的作用。英国美学家帕特曾说："一切艺术都是趋向于音乐的状态。"因为各种艺术都需要节奏与韵律。

节奏与韵律在原理上和音乐、诗歌有许多相通之处，但其一般缺乏量化的可能，也无法像音乐的曲谱或诗歌的格律那样有近乎公式的程式。因此在理论上，一般是重原理和性质的阐述。"艺术设计的节奏，主要是通过视觉元素在一定空间范围内间隔的反复出现而被感知的，包括组成部分的数量、形式、大小等增加或减少的有规律的变化"。在"时空"上呈现秩序和规律，即在运动中形成的周期连续性过程。同一视觉元素的反复出现，可构成视觉在认知上对形态元素虚实、强弱的反复对比，从而使人们感受到节奏。节奏可以划分为强节奏（重复节奏）和弱节奏（渐变节奏）。

强节奏以相同的形状要素作等距离短间隔的排列和重复，无论是向两个方向、四个方向延伸还是自我循环，都是最简单也是最基本的节律，是一种统一的简单重复，像音乐的节拍一样，有较短的周期性特征，可产生明显的节奏感，给人以深刻印象，但其容易造成生硬和单调的感觉。

弱节奏是以多种类型的同一形式要素作间隔较大的重复，但每一个单位包含着逐渐变化的因素，从而淡化了分节现象，有较长时间的周期性特征。由于形式变化较丰富，因而显得生动活泼。此外还有等级性节奏，它是形式要素在重复时按一定比例缩小，可产生视觉引导作用，富有趣味。分割线节奏是结构性或装饰性分割线本身的间隔呈现出密集、疏

散、递增或递减而形成的节奏感。

韵律是使节奏具有强弱起伏、悠扬急缓的变化，带有感情色彩。为了说明的方便，许多地方都把韵律比喻为诗的音韵和词的格律。音韵是一种相近、相似的组合规律；格律是长短句的抑扬顿挫。总体来看，韵律在视觉形象中往往表现为运动形式的变化，但处于相对均齐的状态，韵律是既有内在秩序，又有多样性变化的复合体，是重复节奏和渐变节奏的自由交替，给人一种情感运动的轨迹，在严谨平衡的框架中，又不失局部变化的丰富性。

图3-2-45 节奏的美感是建立在作品的时空连续的分段运动中，并表现出规律性和秩序性

运动形式的变化中的韵律，它可以是渐进的、回旋的、放射的或均匀对称的，给人一种情感运动的轨迹（图3-2-45～图3-2-47）。

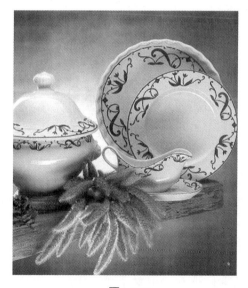

图3-2-46

图3-2-47

节奏和韵律二者的相互关系如下。

节奏是艺术设计形式的条理性、重复性、连续性的表现，那么韵律产生的美感就是一种抑扬关系，即有规律的重复、有组织的变化。两者的关系是：节奏是韵律的条件，韵律是节奏的深化。如果说节奏是富于理性的话，那么韵律则富于感情。节奏和韵律在造型设计中的主要作用就是使形式产生情趣，具有抒情的意味。节奏与韵律冲击着人们的心灵，触动人的情感，营造出艺术氛围。

美学法则是艺术设计造型的基石，是人类所共同拥有的审美法则，这一法则是经过长期实践检验被认可的，具有一般性和普遍性的一些标准和规则，有着深层次的文化内涵和

注：喀略克尔：《产品造型》，柏林，1981年。

图3-2-48

精神内涵。继承和发展美学法则是必要的，更重要的是要不断通过艺术设计创造，积累和提炼美学法则，把握现代审美心理和审美文化，探究未来艺术设计的趋向，不断丰富美学法则（图3-2-48）。

思考与练习

点的形态练习

（1）目的：从点要素的特征出发，以点的各种配列形式来理解形式美的总原则和具体形式法则，巩固学习成果。

（2）材料和工具：计算机、打印机、B5打印纸；Photoshop软件或Coreldraw软件，以及Microsoft Word均可。

（3）作业：在一定的空间范围内，从1个点累积到100个点做下列练习。

① 形态相同点的形态构成；

② 形态大小不同的点构成。

（4）注意事项

① 重点分析和解决点的聚散、均衡和变化的关系；

② 重点分析和处理点的大小、节奏和韵律的关系；

③ 分析和处理点的聚散、平衡、变化的关系；

④ 分析和处理点的聚散、大小、平衡、变化和韵律等的综合关系；

⑤ 从2点开始每增加1点存盘一次；

⑥ 从100个点中选择10个进行打印。

第四章 平面构成

第一节 概　述

　　构成（包括平面构成和立体构成）是一种造型概念，也是现代造型设计用语。其含义就是将几个以上的单元（包括不同的形态、材料）按照一定的原则，创造性的重新组合成为一个新的单元，并赋予视觉化的、力学的观念。平面构成是将不同的基本形态（包括具象形态和抽象形态）按照一定的规则在二维平面上进行分解、组合，从而构成理想形态的组合形式。

第二节　平面构成的基本元素

　　现代平面构成的基本要素由概念元素、视觉元素、关系元素和实用元素四个方面组成。

一、概念元素

　　概念元素是指不可见的，但人们在意念中所能感觉到的东西。
　　就像线与线的交汇处人们会感到有点的存在、面的周围有轮廓线、体的周围有面的存在等。以概念元素为条件，根据一定原则加以组合构成，便会创造出无数理想的抽象造型。但概念元素必须通过具体的视觉元素来体现。概念元素包括点、线、面、体。

二、视觉元素

　　视觉元素包括形象的大小、形状、色彩、肌理、位置、方向等几个方面。
　　视觉元素将概念元素点、线、面形象化地体现在实际构成之中，但视觉元素在画面上如何组织、排列是靠关系元素来决定的。
　　1. 大小
　　在平面构成中，形象的大小对视觉的效果影响很大，人的正常视觉在具体的构图范围里对形象大小的要求也有一个范围。若超出这个范围太大、太满，则画面有"不守规矩"、"压抑"、"不严谨"等不舒服感；若达不到这个范围，形象太小，画面太空，则画面显得"小气"、"不饱满"、"放不开"。构成设计中对形象的大小要求是必须考虑的。
　　2. 形状
　　构成中形状的特征差异决定画面是对比还是协调；是单调呆板，还是变化丰富；是简洁整体，还是杂乱无章。形状有抽象形与具象形两种。
　　3. 色彩
　　在平面构成中主要考虑黑白灰明度关系，一般不用太多颜色，其主要目的是探究"基

础造型"问题。色彩是美感的最普及的形式,色彩又是复杂的,它由明度、纯度、色相三个要素结合界定一个色的具体"相貌"。详细的色彩知识将在色彩构成中讲解。

4. 肌理

肌理又称"质感",是形象的表面特征。由于物体的材料不同,表面的排列、组织、构造也不相同,因而产生粗糙感、光滑感、软硬感。根据肌理的特征,人们把肌理分为以触觉为主的肌理和以视觉为主的肌理两种。人们对于肌理的感受一般是以触觉为基础的,但由于人们触觉物体的长期体验,以至不必触摸便会在视觉上感到质地的不同,人们称它为"视觉性质感"。现在,肌理被普遍运用在现代绘画与设计之中。

5. 位置

形象的位置在构成中的作用是重要的。形象在画面中所处的位置不同,其视觉效果有明显差异。如画面中形象位置太低,会有沉重、压抑感,又有稳定安全感;形象位置太高,会产生重心下落的动感;形象位置太左、太右,画面太偏,会有重心不稳、画面不平衡感。若再加上"方向"元素,其形象在画面中的视觉效果又有新的改变。

6. 方向

在构成中若改变形象的排列方向,会增加一些意想不到的视觉效果。形象的方向一致,画面会增加统一感,美感加强;形象的方向多变不一,则画面对比感强,统一性减弱。因此,构成中形象的美是具体的,与其形状、大小、色彩、肌理、位置、方向等内容不可分割。

三、关系元素

关系元素在构成中是视觉元素所运用的框架、方向、位置、骨骼、重心等。

1. 框架

在设计构成某种图形时首先要确定框架,也就是大的框架计划。面对构成纸张大小的不同,首先考虑框架的大小及位置,即构图的格式。构成中好的创意,好的视觉效果要考虑的因素很多,哪怕是构成中一点、一线、一面都具有其存在的最佳视觉效果,它包括其位置、大小、形状、色彩、肌理、方向等具体内容的考虑,都要做到恰到好处。

2. 骨骼

骨骼是构成中最主要部分之一,也是影响构成变化的最大因素。骨骼的作用:一是给基本形以空间;二是使基本形有规律地依着骨骼的变动而排列起来。构成中常借助于骨骼,骨骼有助于排列基本形,一个骨骼就是容纳一个基本形的单元,基本形依着骨骼的变化而变化,使之成为有规律、有秩序的构成。骨骼决定了基本形在构图中彼此的关系。有时骨骼也可成为形象的一部分。当然,骨骼又可分为规律性骨骼、非规律性骨骼、作用性骨骼、非作用性骨骼、可见骨骼和不可见骨骼六种类型。

(1)规律性骨骼 规律性骨骼有精确严谨的骨骼线,基本形按照骨骼排列,有强烈的秩序感。主要有重复、渐变、发射等骨骼。如图4-2-1所示。

(2)非规律性骨骼 非规律性骨骼一般没有严谨的骨骼线,构成方式比较自由,如图4-2-2所示。

(3)作用性骨骼 作用性骨骼是使基本形彼此分成各自单位的界线,骨骼给予形象准确的空间,基本形在骨骼单位内可自由改变位置、方向、正负,甚至超出骨骼线,但超

图4-2-1 规律性骨骼

图4-2-2 非规律性骨骼

图4-2-3 作用性骨骼

图4-2-4 非作用性骨骼

出的部分必须被骨骼线切除掉。基本形产生变化，有时规律性的骨骼线不一定都表现出来，可在整体构图中作灵活取舍，使基本形彼此联合，产生丰富变化。如图4-2-3所示。

（4）非作用性骨骼　非作用性骨骼是概念性的，非作用性骨骼线有助于基本形的排列组合，但不会影响它们的形状，也不会将空间分割为相互独立的骨骼单位。如图4-2-4所示。

（5）可见骨骼　可见骨骼是指骨骼线明确地表现在构图中，有明确的空间划分。可见的骨骼线和基本形同时可出现在画面上。

（6）不可见骨骼　不可见骨骼是指只在概念中存在，常常在画面中见不到，只是作为基本形编排的依据和结构，并不一定画出来。

3. 重心

画面中心点就是视觉重心点。画面重心处置适当，能使人的视觉产生安定舒适感，是营造形式美的一个重要内容。但画面形象的大小、形状、色彩、肌理、位置、方向等都可对视觉重心产生影响。因此，画面重心的处理是平面构成探讨的一个重要方面。

四、实用元素

实用元素包含设计的形象、内容、目的、功能等。

1. 设计的形象

设计的形象即为表现主题的各种形体,包括具象形、抽象形、人为形、偶然形、自然形等。

2. 设计的目的

设计的目的是具体的、个性的。设计的目的必须让接受者产生共鸣,设计必须有针对性,即做到四个"W"。

① Who——设计的对象;
② When——设计的条件;
③ Where——设计的环境;
④ Why——设计的理由。

设计不能只注重设计师的个性与趣味,或无意义的装饰,要始终把接受者放在第一位。设计最终是为了得到接受者的肯定。人生活在社会之中,由于国家及种族的不同、宗教及信仰的不同、生活的地理位置及自然环境的不同、年龄性别及性格气质的不同、时代的不同、所生活的阶层不同、经济条件的不同等,使人们产生不同的审美能力和不同的审美需求,因而设计的目的也多种多样。一个好的设计师必须了解设计对象的需求,并且要有创造性的思维,对流行具有超前意识,并精通材料学、色彩学等。

3. 设计的功能

设计的功能最终通过"实用"来检验。成功的设计必须做到功能性、美观性、目的性与含义、内容等方面达到高度的完美与统一。

▍思考与练习

1. 什么是平面构成?可以选取生活中任意常见的材料组织拼贴成平面构成作品,或选取一幅图片来表达对平面构成的理解。
2. 结合实际设计类作品深入理解平面构成的四类基本元素。
3. 在20cm×20cm的白板纸上做"规律性骨骼"、"非规律性骨骼"、"作用性骨骼"、"非作用性骨骼"练习。

第三节 点、线、面及其构成

任何形只要被转化为平面构成中具有可视性的形象,就必然是点、线、面的表现形式,因此人们通常把点、线、面称为形的表现元素。点、线、面通常被称为平面构成三要素。

一、点的研究

在几何学上,点只有位置而没有面积和大小区别,但在实际构成中,点要见之于图形之中并有不同的大小和面积。至于面积多大是点,要根据画面整体的大小和其他要素的比

较来决定。点在构成中具有集中、引人注目的功能。点的连续会产生线的感觉，点的集合会产生面的感觉，点的大小不同会产生空间感、深度感和远近感。

1. 点的形状及性格（图4-3-1）
① 圆点（饱满、充实、运动、不安定）。
② 方点（坚实、静止、稳定、冷清）。
③ 三角点、多角点（尖锐、紧张、闪动、活泼）。
④ 不规则点（自由、随意、任意转化）。
⑤ 水滴点（方向、重力、下落和不平稳）。

图4-3-1　点的多种形状

2. 点的构成形式
点的构成是指两个或两个以上的点进行排列组合。
① 点的等间隔构成（规律、秩序、逻辑感强）。
② 点的规律变化间隔构成（画面带来多种性格特点）（图4-3-2）。
③ 点的无规律间隔构成（自由、随意、抒情）（图4-3-3）。
④ 点的线化构成（图4-3-4）。
⑤ 点的面化构成。
⑥ 点的构型（图4-3-5）。

二、线的研究

几何学上的线是没有粗细的，只有长度和方向，但构成中的线在画面上是有位置、长度以及宽度的。线是点移动形成的轨迹。线在造型中的地位十分重要，是表现力最丰富的要素。面的形是由线来界定的，也就是形的轮廓线。不同的线有不同的性格，一般来说，直线表示静；曲线表示动；曲折线表示不安定的感觉；斜线有运动、速度之感；粗线有

图4-3-2 点的规律变化间隔构成

图4-3-3 点的无规律间隔构成

图4-3-4 点的线化构成

图4-3-5 点的构型

力,在豪爽、厚重、严密中具有强烈的紧张感;细线锐利,在纤细、敏锐、微弱当中具备直线所具有的紧张感;长线具有连续性;短线具有刺激性、断续性。

1. 线的形态

线的形态有直线、曲线、曲折线、涡线、波状线、辐射线、平行线、交叉线、螺旋线、徒手线、垂直线、水平线、斜线、方向线、放射线等,如图4-3-6所示。

2. 线的性格

直线表现出静、严肃、整齐;曲线表现出动和韵律;折线给人一种安定的危险感。

①水平线(联想地平线、海洋、田野)静止、安定、舒展和延伸的力量。

②垂直线(严肃、坚强、挺拔)。

③斜线(方向感、速度感)。

3. 线的构成形式

①直线的规律组合构成(严谨的逻辑性)(图4-3-7)。

图4-3-6 线的形状

图4-3-7 直线的规律组合

图4-3-8 曲线的自由组合

② 直线的不规律组合构成（律动的空间感）(图4-3-7)。

③ 曲线的自由组合构成（律动中的方向性、流动中的空间感）(图4-3-8)。

④ 曲线的规律组合构成（严谨的律动与节奏）(图4-3-9)。

⑤ 曲折线的自由组合（图4-3-10)。

⑥ 放射线的组合（图4-3-11)。

⑦ 螺旋线的组合。

⑧ 方向线的组合（图4-3-12)。

图4-3-9　曲线的规律组合

图4-3-10　曲折线的自由组合

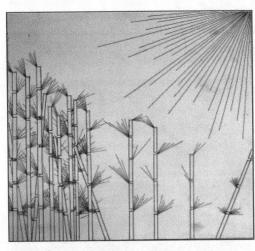
图4-3-11　放射线与平行线的自由组合

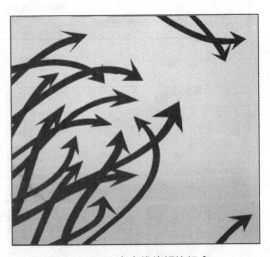
图4-3-12　方向线的规律组合

三、面的研究

面在几何学中的含意是线移动形成的轨迹。面具有长度、宽度，无厚度，是体的表面，它受线的界定具有一定的形状。面有几何形、有机形、偶然形等。面又可分为两大类：一是实面，二是虚面。实面是指有明确形状的，能实在看到的面；虚面是指不真实的存在的，但能被感觉到的面。面由点、线密集而形成。

1. 面的形态

面的形态有几何的面、有机的面（房屋、树木等）、直线面、徒手面、不规则面、偶然面（泼墨、拓染、刮刻、烧烤）等。

2. 面的构成形式（图4-3-13～图4-3-17）

（1）面的分割

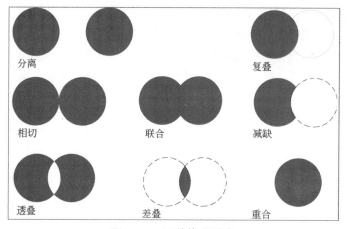

图4-3-13 面的构成形式

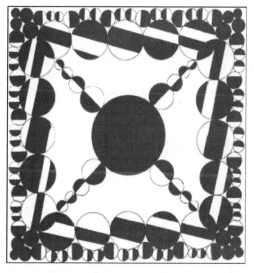

图4-3-14 面的相切、联合构成

图4-3-15 面的透叠、差叠构成

图4-3-16 面的分离、联合构成

图4-3-17 点、线、面的综合构成

① 直线分割（垂直、斜线两种）。
② 曲线分割（形成凹凸互相补位，凸位向四方延伸，凹位向对方围拢）。
③ 封闭形分割（形成完整形的概念）。
（2）面的组合　分离、复叠、相切、联合、减缺、透叠、差叠、重合。

思考与练习

1. 什么是平面构成的三要素，平面构成中的"点、线、面"与你所理解的点、线、面有何不同？

2. 尝试用点的秩序或非秩序构成来表达在生活中所观察的景象和所知所感，并将其绘制在20cm×20cm的白板纸或素描纸上。

3. 选择生活中的自然形态或人工形态，用抽象的线将其表现出来，并将其绘制在20cm×20cm的白板纸或素描纸上。

4. 尝试用面的相切、联合、透叠、差叠、分离、减缺等组合方式，构成不同风格的画面，并将其绘制在20cm×20cm的白板纸或素描纸上。

5. 用点、线、面的综合构成来随意表达一幅画面，或一段音乐和舞蹈，看看最终的效果如何？

第四节　平面构成的表现形式

一、重复（反复）

相同或近似的形态和骨骼连续地、有规律地反复出现叫重复。

重复基本形着重在形与形之间不同方向、位置、正与负的连接所产生的各种连接变化。重复基本形和重复骨骼的构成可因基本形的正与负和不同方向、位置的排列，以及图底的连接而产生意想不到的效果。它是一种规律性最强的设计手法，有安定、整齐和机械的美感。

1. 重复的形式
① 平移重复。
② 反映重复（镜像），左右、上下调转。
③ 旋转重复。
④ 绝对重复。
⑤ 不规则重复。

2. 基本形重复的变化（图4-4-1～图4-4-4）
① 渐变重复。
② 放射重复。
③ 斜排重复。
④ 利用骨骼变化的重复。
⑤ 不定方向的重复。

图4-4-1 间隔平移重复

图4-4-2 对比方向重复

图4-4-3 斜排黑白反转重复

图4-4-4 不定方向黑白反转重复

⑥ 对比方向的重复。
⑦ 间隔重复
⑧ 复合结构的重复（基本形与骨骼线呈重叠或透叠状态的分割形式）。

二、近似

大自然中完全相同的形状是不存在的，但近似的形状却很多，像海边的石子、树上的叶子、人的相貌等，在形象上都有近似的性质。

近似是指在形状、大小、色彩、肌理等方面有着共同的特征，有在统一中呈现生动变化的效果。近似的形之间由一种同族类的关系。近似的程度可大可小，但有一个适度。如果近似程度太大，就会产生重复之感；反之，近似程度太小，就会失去同族类的联系，也就失去了近似的意义。近似是重复的轻度变动，是指骨骼的水平线、垂直线和基本形之间大体上相同，但又不完全一样。近似主要是基本形的近似变动，较为多样。近似基本形可以是两个几何形的基本形相加或相减而得，也可以选理想的基本形单元，而用填色变化得

到较多的近似基本形。此外,也可以是变化不大的近似基本形,以两个以上色彩的互为调和而得近似效果。

1. 形状的近似

两个形象若属同一族类,它们的形状均是近似的。在形状的近似构成中,常用以下几种方法。

① 首先找一个基本形作为原始的材料,然后在这个基础上作一些加、减、变形、正负、大小、方向、色彩等方面的变化。这种变化的强弱要特别注意:不能变得形状之间一点相似的因素都没了,要保持形状同族的关系。

② 也可用两个基本形相互加、减构成不同的近似形状。

③ 同一基本形在空间中旋转方向也能得到近似的形状。

④ 利用变形的手法把基本形伸张或压缩,以取得近似的基本形。

图4-4-5　形态的近似

图4-4-6　形态和骨骼的近似

图4-4-7　形态的近似、骨骼的间隔重复

图4-4-8　形态的近似

2.骨骼的近似（图4-4-5～图4-4-8）

骨骼可以不是重复而是近似的，也就是说在近似构成中，骨骼单位的形状、大小有一定变化，是近似的。或其基本形分布在设计好的骨骼框架内，使每个基本形以不同的方式、形状出现在单位骨骼里。

三、渐变（推移）

渐变是以类似的基本形或骨骼，渐次地、循序渐进地逐步变化，呈现一种有阶段性的、调和的秩序。

这种表现形式在日常生活中是极为常见的，它是符合发展规律的自然现象。如路旁的树木由近到远、由大到小的变化，月亮的盈亏，声波的传播和水纹的运动等，都是有秩序的渐变过程。渐变是一种规律性很强的现象，在视觉效果上会产生强烈的透视感和空间感，是一种有秩序、有节奏的变化。人们通过听觉或视觉的感受，作用于生理产生一种美感。但自然界中大多数现象仍属于单调的机械运动，需要加以整理、概括和提高，使美的因素更集中、更优美。

渐变骨骼是指基本形或骨骼的逐渐、规律性的顺序渐变。骨骼的渐变主要是变动水平线、垂直线的宽窄、方向而得的效果；基本形的渐变是指基本形的形状、方向、位置、色彩等的渐变。

1. 渐变的分寸

掌握渐变的分寸在设计中非常重要，渐变的程度太大、速度太快，就容易失去渐变所特有的规律性的效果，给人以不连贯和视觉上的跳动感。反之，如果渐变的程度太慢，则会产生重复之感，但慢的渐变在设计中会显出细致的效果。

2. 渐变的类型（图4-4-9～图4-4-12）

（1）形状的渐变　一个基本形渐变到残缺，也可由简单渐变到复杂，由抽象渐变到具象。

（2）方向的渐变　基本形可在平面上作有方向的渐变。

（3）位置的渐变　基本形作位置渐变时须用骨骼，因为基本形在作位置渐变时，超

图4-4-9　形状的渐变

图4-4-10　骨骼和形状的渐变

图4-4-11　形状、大小、位置的渐变

图4-4-12　形状、位置、骨骼的渐变

出骨骼的部分被除掉。

（4）大小的渐变　基本形由大到小或由小到大的渐变构成，会产生远近、深度及空间感。

（5）色彩的渐变　在色彩中，色相、明度、纯度都可以做出渐变的效果，并会产生有层次的美感。

（6）骨骼的渐变　骨骼的渐变是指骨骼有规律的变化，使基本形在形状、大小、方向上进行变化。划分骨骼的线可以作水平、垂直、斜线、折线、曲线等各种骨骼线的渐变。渐变骨骼的精心排列，会产生特殊的视觉效果，有时还会产生错视和运动感。

（7）间隔的渐变　指点或线的间隔，按一定比例渐次变，产生不同的疏密关系，使画面呈现明暗调子，给人以强烈的韵律美。

3．近似与渐变的区别

近似与渐变的区别：渐变的变化是规律性很强的变化，基本形排列非常严谨；而近似的变化规律性不强，基本形和其他视觉要素的变化较大，也比较活泼。

四、发射（辐射）

发射构成骨骼的特征是基本形围绕一个中心，有如发光的光源那样向外发射所呈现的视觉形象。这种构成具有一种渐变的效果，有较强的韵律感。构成后有时可造成光学的动感，或产生爆炸性的感觉，能给人以强烈的吸引力，在设计中是应用较为广泛的一种表现形式。

1．发射骨骼的构成要素

（1）发射中心　发射中心就是发射点。所有发射的骨骼线都集中在此点上，发射点在画面中有时是可见的，有时是不可见的。

（2）发射线　发射线是具有方向性的，根据其发射方向的不同，在构成形式上，又有各自不同的表现。

2．发射的类型（图4-4-13～图4-4-17）

（1）离心式发射　这是一种发射点在中央部位，其发射线向外方向发射的一种构成

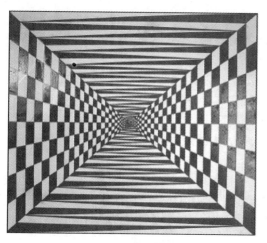
图4-4-13 同心向心式发射

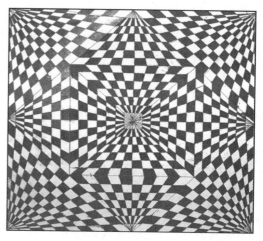
图4-4-14 多心离心式与向心式混合发射

图4-4-15 螺旋式发射

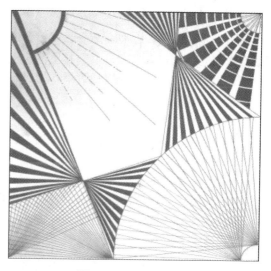
图4-4-16 混合式发射

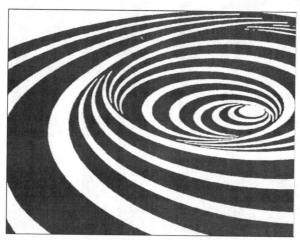
图4-4-17 曲线螺旋式发射

形式。

（2）向心式发射　这是与离心式反方向的发射骨骼，其发射点在外部，从周围向中心发射的一种构成形式。

（3）同心式发射　这是发射点从一开始逐渐扩展，如同心圆或类似方形的渐变扩散所形成的重复形。这种构成由于其主要发射线都集中在一起，格式变动有较大的局限性，因此在构成时可以以多种因素结合进行。

（4）螺旋式发射　螺旋的基本形是以旋绕的排列方式进行的，旋绕的基本形逐渐扩大形成螺旋式的发射。

（5）多心式发射　在一幅作品中，从数个点进行发射，有时是发射线互相衔接，组成单纯性的发射构成，有时是同心圆、移动圆呈直线发射并相交结合构成，画面中表现了几种不同发射手法的对照效果。发射骨骼可以纳入基本形，也可以只表现发射的骨骼线，还可以重叠在重复式或渐变的骨骼里。

五、特异（突变）（图4-4-18～图4-4-23）

特异是在重复、近似、渐变、发射等形式规律作出突然改变而形成的。其表现特征是在普遍相同性质的事物中有个别异质性的事物，便会立即显现出来，形成视觉焦点，打破单调，以得到生动活泼的视觉效果。如"万绿丛中一点红"是色彩的特异，"鹤立鸡群"是形体的特异。

1．形态的特异

在许多重复或近似的基本形中，出现一小部分特异的形状，以形成差异对比，成为画面上的视觉焦点。

2．大小的特异

在相同的基本形的构成中，只在大小上做些特异的对比。但应注意基本形在大小上的特异要适中，不要对比太悬殊或太相近。

3．色彩的特异

在同类色彩构成中，加进某些对比成分，如明度对比、纯度对比、色相对比、冷暖对

图4-4-18　形态和肌理的特异

图4-4-19　形态和肌理的特异

图4-4-20 形态的特异

图4-4-21 形态和大小的特异

图4-4-22 形态的变异

图4-4-23 图底反转的形态变异

比等,以打破单调,使画面统一之中有变化,成为视觉焦点,引人注目。

4．方向的特异

大多数基本形是有秩序的排列,在方向上一致,少数基本形在方向上有所变化以形成特异效果。

5．肌理的特异

在相同的肌理质感中,造成不同的肌理变化。

6．变异

变异不仅仅是数量上、形状上的量变,而是发生了质的改变。

六、密集（图4-4-24～图4-4-28）

密集是一种较为自由的构成形式,也是一种对比的形式。它是将基本形态等按疏与密、虚与实、松与紧、多与少、向心与扩散的方式进行组织而成的构成形式,主要靠预置骨骼线或中心点组织基本形的密集与疏散的对比。最密、最实、最紧、最多的地方往往成

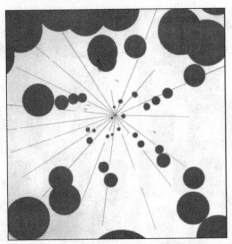
图4-4-24 点、线趋向点的密集

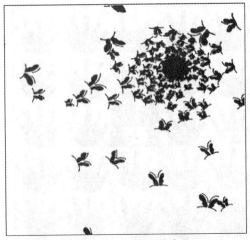
图4-4-25 趋向点的密集

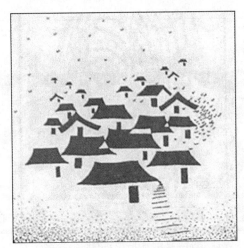
图4-4-26 点、线、面的自由密集

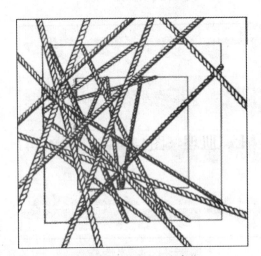
图4-4-27 线的自由密集

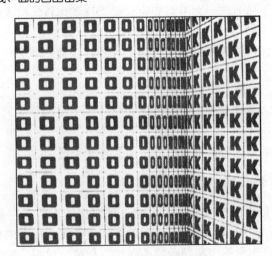
图4-4-28 点趋向线的密集

为整个设计的视觉焦点。

生活中的密集现象有很多，如海里游动的鱼群、秋天树下的落叶、地面上聚餐的蚂蚁、路口红灯前的人群等现象都有着密集的效果。

1. 趋向点的密集

在构成画面中设置某一点，基本形在组织排列上都趋向于这个点密集，愈接近点则愈密集，愈远离点愈疏远。

2. 趋向线的密集

在构图中有一概念性的线，基本形向此线密集，在线的位置上密集最大，离线愈远则基本形愈疏。

3. 趋向面的密集

在画面中先确定一个面的存在，基本形向此面密集，在形的周围处密集最多，离形愈远则基本形愈疏少。

4. 自由密集

在画面中，基本形的组织没有点、线或形的密集约束，完全是自由散布，没有规律，基本形的疏密变化比较随意。

5. 密集构成注意的问题

密集中基本形的面积较小，数量较多，密集效果较理想。基本形的形状可以是相同的或近似的。基本形的密集组织要符合自然的节拍和心理的内在节奏，表现出有目的、有方向的运动感，但基本形的组织不要过于规律，否则会有发射构成的感觉。

七、肌理（图4-4-29～图4-4-34）

肌理是指物体表面的纹理。肌理构成就是因肌理不同而形成的构成形式。视觉肌理的创造有很多方法，创意时可以不受任何条件的限制，它包括各种材料、各种工具、所有色彩等方面，只要能创造出丰富生动的肌理变化都可以表现。但构成时要考虑到肌理表现的偶然性及不确定性因素，要注意画面的整体效果，加强肌理的表现技巧。这里介绍几种简

图4-4-29 油墨与颜色的混合肌理构成

图4-4-30 拼贴的肌理构成

图4-4-31 树叶拓印的肌理构成

图4-4-32 吹墨、拓印的综合肌理构成

图4-4-33 吹墨法的肌理构成

图4-4-34 揉纸拓印的肌理构成

单的方法，以启发读者创意思路。

1. 印拓

用油墨或颜色涂在物体的天然结构表面上（海绵、树叶、麻布等），印出凹凸不平的肌理效果，便会形成古朴的拓印肌理。

2. 笔触的表现

利用笔触的粗细、硬软、轻重及笔触的不同排列描绘出不同的肌理效果。如墨点的自然渗滴流动，毛笔蘸墨在宣纸上画线，蜡笔画形、线后涂色等方法。

3. 染

在具有吸水特殊处理的材料表面，可用液体颜料进行渲染、浸染，颜料会在表面自然散开，产生自然优美的肌理效果。如油墨放在水中，在水面上漂浮的油墨颜色可以保留到吸水性强的纸张表面，会产生丰富自然的优美肌理。

4. 喷绘

用喷笔或用金属网与牙刷,把溶解好的颜料喷刷下去后,颜色如雾状地喷在纸上,产生浓淡变化,非常柔和细致,也可表现多层次的透明感。

5. 刻刮

在已着色的表面用尖利的物品(刀、针等)刻刮,会得到粗犷、强烈的肌理效果。

6. 纸张的运用

将纸张人为地用折叠、切割、揉、烤、烧、撕、拼贴等手法表现特殊的肌理效果。

八、空间

空间主要指平面中的形给人以空间的感觉。它是利用人眼的视觉错觉原理形成的,是一种虚幻的假象,其在本质上仍然是平面的。这里讲的空间构成包括三种形式,即平面空间构成、幻觉空间构成、矛盾空间构成。

1. 平面空间

形的正负、透叠、重叠、透视等实际上就是简单的二度平面空间(图4-4-35~图4-4-38)。

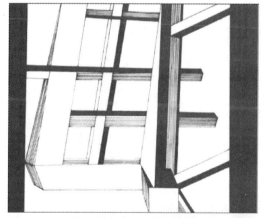

图4-4-35 透视、明度变化、前后叠压的空间构成

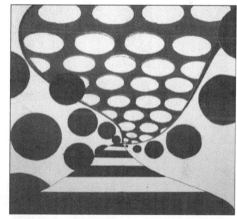

图4-4-36 倾侧旋转、大小并列的空间构成

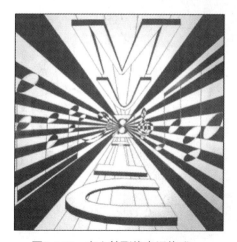

图4-4-37 大小并列的空间构成

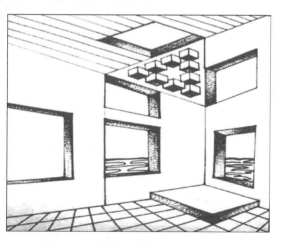

图4-4-38 透视、明度变化的空间构成

平面空间的表现方法如下。
① 透视、明度变化。
② 前后叠压手法。
③ 倾侧旋转手法。
④ 大小并列手法。

2．幻觉空间

幻觉空间是集真实与虚拟是空间之意、浪漫空间之情、矛盾空间之趣，是画面充满浪漫主义色彩的组合（图4-4-39，图4-4-40）。

图4-4-39　宏观萎缩法的幻觉空间构成

图4-4-40　宏观萎缩法的幻觉空间构成

图4-4-41　共用线连接的矛盾空间构成

图4-4-42　断线错读联想法的矛盾空间构成

图4-4-43　稳步换景法的矛盾空间构成

图4-4-44　稳步换景法的矛盾空间构成

幻觉空间的表现方法如下。

① 宏观萎缩重组法。

② 微观解锁放开法。

3. 矛盾空间

矛盾空间是真实空间里不可能存在，只有在假设里才能存在的空间（图4-4-41～图4-4-45）。

矛盾空间的表现方法如下。

① 共用面、线连接。

② 断线错读联想法。

③ 稳步换景展开法。

图4-4-45　共用线连接的矛盾空间构成

九、打散（分割）

打散与分割构成是一种分解再创造的构成方法。具体是指将一个完整的东西，分为各个单位、部分，使完整变为最初相对的原始单位，打破传统观念，多视角分析，抓住其本质特征，从一个具象的形态中提炼出抽象的元素，重新组合再创造成一个新的形态，产生新的美感。但新形态中，仍然能让人感觉到原事物的特有韵味。

（一）分割与比例

1. 等形、等量的分割构成

在平面设计领域，分割是实施视觉表达的最初手段，犹如画素描必须打好基本的造型轮廓，画色彩首先确定基本的色彩结构一样。平面设计中较为严谨的分割方法主要有等形分割与等量分割两种。

等形分割要求画面被分割之后形成的形状必须完全相同。尽管这种分割有时会给视觉带来过于类似的形态构合，但只要在此基础上稍作变化就能得到优美、和谐的视觉效果。

等量分割是指将分割的意图集中在画面量度的比重关系中，要求被分割的图形在量度上感到相等，但形态必须相异。这样，变化的条件预先已在分割中设立，因此，等量分割相对于等形分割来说便显得更为生动多变。等形与等量分割都是针对图形在画面上以结构方式的存在而划定出较严谨的分割层面的，分割的重点是形态的塑造与定格的并存。然而，为使分割后的作品获得表现上的魅力，色彩、明暗之间的紧密配合也是不可忽视的两大要素，因为有时被分割之后仍感单一的形态在色彩与明暗的介入后就能得到满意的调整。如图4-4-46和图4-4-47所示。

图4-4-46　等形分割

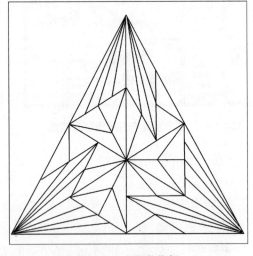

图4-4-47　等量分割

2. 相似分割与自由分割构成

相似分割在平面设计中有两种意义上的基本限定：一是在范围和面积中作相似形的分割，对于这一分割法，一般采用等比数列的方法较为方便；二是把造型意识定格或限定在相似的和谐基点上，对画面上的图形要求在分割中出现相似的对比，这种分割方法实际上是把分割的思路与造型的相似性有机地统一在一起了，就像在色彩设计中，将色相的类似

性作为设计的主题，这样容易取得和谐的色彩效果一样。

自由分割是指把分割作为视觉完形所需的一种构成手段来使用。其意义在于只要在整体结构上符合审美上的和谐需求就算达到了分割的设计目的。所以，这种分割与上述其他分割方法相比就显得更加自由自在。对于平面设计来说，自由分割的随意性并非完全属于背弃美感规律的任意做法，而是在更高层次的审美判断中对分割的熟练把握。因此，要真正获得自由分割在构成上的成功，对形式美感的完形判断便成为不可缺少的重要素质之一。

自由分割的构图重心一般不宜放在构图的正中心，采取偏倚、侧向、动感等非等量区域的联系可使作品更为生动多姿、更加贴近"自由"的特色。如图4-4-48和图4-4-49所示。

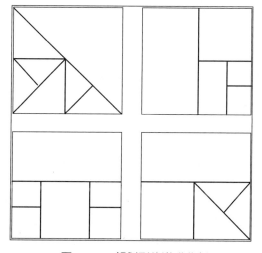
图4-4-48　相似形的递进分割

图4-4-49　自由分割

3. 黄金比例构成

黄金比例自古以来就被古希腊人视为美的典范。例如，希腊巴特侬神殿屋顶的高度与屋梁的长度便具有黄金比例的关系；近代许多绘画的造型与构图多采用黄金比例；直至现代，美化人体的服装更是借助于黄金比例进行设计；此外，优美的正五角星的造型内部多处含有黄金比例。所以，难怪希腊人早就把五角星看成是神圣而美丽的对象。黄金比例的比率关系为1∶1.618，在几何学上属于简单可求的优美比例。将黄金比例作为基本的形态要素进行构成，同样可以得到意想不到的审美效果。

然而，当人们讨论黄金比例的审美效应时，往往是指单个的黄金矩形而言的。事实上，作为平面设计的基本要素，使黄金矩形按照群化的完形结构予以构成，就能获得丰富、优美的构成作品。因此，以黄金比例平面构成，在其原有比例的基础上通过适当增大或缩小，乃至轻微修正，都能取得理想的设计效果。如图4-4-50、图4-4-51所示。

4. 等比数列分割构成

利用数列构成取得审美调和也是分割与比例中的一项重要内容，它们能以三个以上的多种比例关系产生数群数列，使分割后的构成得到优雅的比例之美。等比数列即1，a，

图4-4-50 黄金比例分割

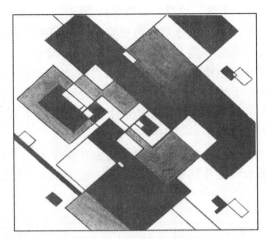
图4-4-51 黄金比例分割的构成

a^2，…，a^{n-1}。利用等比数列进行构成，开始时相互间的关系变化不大，但越往后数列间的对比就越强。其变化基于几何数列，蕴含着跨度较大的渐变因素。在平面构成中，面积的分割很容易获得等比数列的关系。而在长方形或正方形中，只需将其长与宽的边长延至两倍就能达到等比数列的构成（如图4-4-52所示）。

（二）分解与重构

1. 形态的规则与不规则分解

对于平面构成而言，分解与重构是一个完整的造型上的连接体。为此，分解一个图形（无论具象还是抽象图形）其意义在于能在这个被分解的图形中获取新的视觉元素，进而以此构成出与原来图形完全不同的"完形"面貌，换言之，是原初图形或形象的被分解为重新构成新的作品提供了基本的"原料"。

在重构一个作品之前对原先为之提供原料的形态或形象进行分解时，所采取的方法通常有两种。一种是以规则的手法分解。例如，以圆规或尺子等工具对某一形态予以分解，分解的结果在视觉上能形成规则化的风格，从而显示出一种严

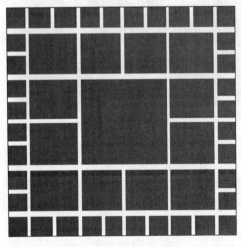
图4-4-52 等比分割构成

谨的几何图形的美感。另一种是以不规则手法对某一图形或形象进行分解。例如，采用较任意的线条在某一形态范围内予以不规则的分解，其结果能给人以生动、自由的美感。

显然，规则与不规则分解法在视觉上有着明显的差异性。然而，分解的目的却是同样为了使重构获得良好的结果。为此，只有在具体分解某一图形或形象时细心考虑重构作品所需的点、线、面等构成原料的对比关系，才能让重新构成的作品给人一个完美的惊喜。如图4-4-53、图4-4-54所示。

2. 直线分解与曲线分解

由于直线与曲线在视觉性质上的差异，使得对某些图形或形象给予直线和曲线的分解

图4-4-53 具象形态的不规则分解　　　　　　图4-4-54 分解后的重新组合

时也会因为这种差异而显示它们各自的审美特色。通常情况下，对原初形态采取直线分解的基本前提是在分解之前必须认真考虑如何用直线的长短切划出最合适的点、线、面等形态"原料"，以便能最有效地促进另一新的作品的重构安排。此外，被分解的原初形态的边缘最好具有直线几何形态的特征，这样，分解后的各元素都能找到各自最和谐的基点。

曲线分解旨在以各种不同的曲线在预先给定的图形或形象内部进行分解，犹如人们手持锋利的刀具在特定可以切割的材料上自由分解出多种富有曲面的形态那样。曲线分解与直线分解的方式虽然类似，但运用曲线分解能获取不同于直线分解的视觉效果，它能从具有柔和特性的分解中择取新的造型要素。曲线分解同样要注意分解意图的明确性，即被分解出的新形态须有便于重构的点、线、面等丰富的新形态的存在。只有这样，在重构新作品时才能达到造型与构成的完美结合。如图4-4-55、图4-4-56所示。

图4-4-55 直线分解　　　　　　图4-4-56 曲线自由分割

3. 重构与重叠

当人们在分解中获得了即将重新构成的新的造型元素后，采取何种构成方法便显得尤为重要起来。为了在重构过程中不至被动地使用这些新的"原料"而导致散漫的重构效果，采用重叠构成的方法就显得愈加有效。

在重构作品中，受到限制的因素主要体现在被分解出的新元素不可为重构提供形态上的无条件选择。为此，这种给定的元素从某种意义上看或许阻碍了想象力的发挥，然而它却暗示出多种优秀的构成方案来。重叠的方法便可消除上述给定形态带来的某些不足之处。例如，一旦被分解后的形态在平面空间状态下难以取得美的效果时，重叠处理就能遮蔽这种给视觉造成不良感知的印象，从而以全新的整体构成效果出现在人们的眼前。

重叠的手法在平面设计中的作用是把分离状态下的视觉元素拉到了超越于贴近的界限，因此，只要两个元素间的交叠没有完全处于整合状态，均属于重叠构成的形式。所

图4-4-57　曲线自由分割

图4-4-58　分割后的重构

图4-4-59　分割后的重叠重构

图4-4-60　分割后的透叠重构

以，利用重叠的方法给予分解之后重构形态上的某些限定，就可以站在主动的立场上更加自由地发挥视觉思维的创造特性。如图4-4-57～图4-4-60所示。

▋思考与练习

1. 平面构成的表现形式有哪些？它们各自的特征是什么？分别给人什么样的视觉感受？

2. 完成"重复、近似、渐变、发射、特异、密集、肌理、空间"构成各一组，每组四个方案，可以尝试在计算机上完成。

3. 选用不同的数理以及自由分割方法，将正方形、三角形以及具象形、风景画等进行分割，并重新组合成不同的构成作品。并将其绘制在20cm×20cm见方的白板纸或素描纸上。

第五节　平面构成作品欣赏

教学参考（图4-5-1～图4-5-59）

图4-5-1

图4-5-2

图4-5-3

图4-5-4

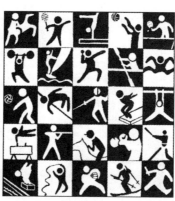

图4-5-5

图4-5-6

图4-5-7

图4-5-8

图4-5-9

图4-5-10

图4-5-11

图4-5-12

图4-5-13

图4-5-14

图4-5-15

图4-5-16

图4-5-17

图4-5-18

图4-5-19

图4-5-20

图4-5-21

图4-5-22

第四章 平面构成

图4-5-23

图4-5-24

图4-5-25

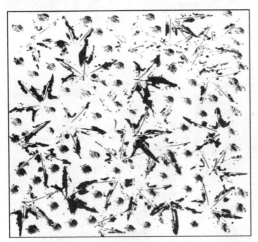
图4-5-26

图4-5-27

图4-5-28

图4-5-29

图4-5-30

图4-5-31

图4-5-32

图4-5-33

图4-5-34

图4-5-35

图4-5-36

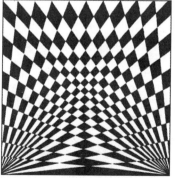
图4-5-37

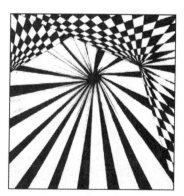
图4-5-38

图4-5-39　　　　　　　图4-5-40　　　　　　　图4-5-41

图4-5-42　　　　　　　图4-5-43　　　　　　　图4-5-44

图4-5-45　　　　　　　图4-5-46　　　　　　　图4-5-47

图4-5-48　　　　　　　图4-5-49　　　　　　　图4-5-50

图4-5-51

图4-5-52

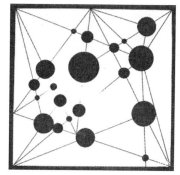
图4-5-53

图4-5-54

图4-5-55

图4-5-56

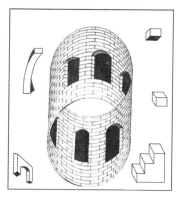
图4-5-57

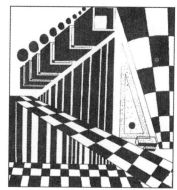
图4-5-58

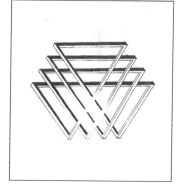
图4-5-59

第五章　立体构成

　　立体构成是现代设计造型基础之一，是一门研究在三维空间中如何将立体造型要素按照一定的原则组合并赋予个性的、美的立体形态的学科，是进行立体设计的专业基础。立体构成是使用各种较为单纯的基本材料来训练造型能力和构成能力，是认识立体造型的基本规律，阐明立体设计的基本原理途径。学习立体构成目的是要求人们对立体形态进行科学的解剖，以便重新组合，创造出新形态。立体构成可以锻炼人的立体形象的想象力和直觉判断力，为现代设计活动提供广泛的构思方法和构思方案。立体构成表现在人们日常活动的方方面面，例如建筑、家具、服装、生产用机器、器皿装饰物雕塑等。因此，其在整个立体造型设计活动的前期学习中占有重要地位。

第一节　立体构成的基本要素

一、立体的概念和构成要素

　　所谓体，是指面的移动轨迹，它是三维的形式体现。立体是实际占有空间的实体，是指在空间实际占据的位置，从任意角度都可以观看，同时也可以用触觉直接感知到的。所以，立体不能叫做"形"，而要叫做"型"。它同在二维的空间中表现出来的模拟立体感是两种不同的性质。立体构成的主要特征就是它的三维性，即除有幅度外，它还有深度。这是它的本质特征。

　　构成了体的造型形态的基本要素是：物质材料的体量和所占有的空间；观察者的视角和光源；材料和重心规律的运用。

　　1. 材料

　　世界上的物质材料是以体的形式存在的，是客观实在的。材料的物理性质和结构决定了材料存在的形状，也确定材料所占空间的尺度、大小、形状、样式和重量、密度。材料的体量与所占空间是正比关系，是三维度的空间占有。立体构成的实践要求把视觉的形态要素物化成材料，要求把视觉的运动物化为组合形式。因此，将材料按照形状划分为三类（块材、线材、板材），以便与点、线、面相对应，同时也便于把握与材料对应的心理特性。材料形状有如下几类。

　　块材：石膏、油泥、陶土、木材、泡沫砖、泡沫塑料、苯板等。
　　线材：金属管、金属线、火柴棒、竹蔑、筷子、塑料管、木条、尼龙丝等。
　　板材：纸、金属板、塑料板、电木板、厚纸板、金属网、皮革、布、有机玻璃等。
　　与材料对应的形状心理特性如下。
　　块材：空间闭锁的块是稳定的，具有重量感和充实感。
　　线材：轻快、紧张、具有空间感。

板材：表面是扩展的，有充实感；侧面是轻快的，有紧张感。

根据不同材料的加工情况，可以将构成分为基础成形法、组合成形法两大类成形方法（图5-1-1见彩图）。

2. 光和人的视角

物质材料的形态只有在具备光的条件下，才能被人们的视觉所感知，才能被人看到其大小、比例和材质，才能呈现出自身的结构特征，并形成一定的视觉形态和重要的光影关系。不同的物质形态在光线照射下，在视觉中呈现出具有明确的层次之分，呈现出较强的立体感和明暗之面的微妙变化。量感是在明暗面的微妙变化中产生的，明与暗层次越丰富，空间量感的视觉化语言越充分。

光线是物体呈现相貌的先决条件，也是可以改变物体相貌的条件因素之一。光的照射方向和光源色温决定了物质形态在人的视觉感知中的感受，即使在同一空间中，同一物体由于变更光线的投光角度，或者改变光线照射明暗强度及照射范围大小，都会改变物质材料的表情。另外，光源色温与色相的关系改变也可改变物质形态的性格，让人产生不同的视觉感受。

有光必有影，影是物质形态的轮廓投射，可体现一定的结构特征和丰富的性格表情。光影关系是艺术视觉感受的内涵，是艺术表现的组成因素，也是艺术创作和研究的重要内容（图5-1-2见彩图）。

有物就占有空间，而占据的空间是三维度的；如果人们要对某一物质形态有正确的认知，就要围绕它对它进行了解（这其中含有运动因素和时间因素），这样才能清楚地认识它的全貌。然而，人们对物质形态的观察，都是有一定的视域限定和一定的角度选择。人的视线是直线，形成的视域是平面，只能看到物质形态的一个面或相邻的面。由于物质形态的结构不同，往往呈现出的各个角度的形态变化不同，因而，在每一角度所看到的物质形态的相貌不同，表现出的性格、表情和特点也不同，也就在艺术视觉的观察方式中出现了不同的观察视角。

（1）平行视角　平行视角因其视点往往与所视物在同一视觉界面，消失点与视平线齐平，会使观察者产生稳重、平稳、安定的视觉感受。

（2）仰视角　仰视角因其视点在所视物下方或观察者距离所视物较近且所视物体量较大，消失点不在视平线上，因此所视物变形透视较大，会使观察者产生崇高、威严、伟大等视觉感受。

（3）俯视角　俯视角因其视点往往高于所视物及基面，会使观察者产生宽阔、豁然、自由等视觉感受（图5-1-3）。

3. 材料的体量

对于三向度的物质形态的量是靠人的知觉感知的。在人的视觉中，物体形态投射在人视网膜上的图像是平面二次元，所看到的是所视物质形态的上下、左右两维度的形象。但人们又可通过二次元的视网膜

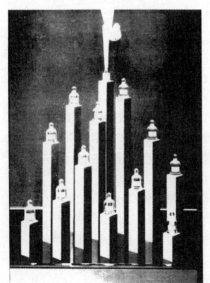

图5-1-3

影像来获取具有立体知觉和关系空间距离的资料，从而获得有立体感的三维空间形态。这是由于以下几点原因。

① 物理尺度大小相同的物体在不同位置放置，这些被观察的对象物在人的视网膜上的影像视角与距离成反比，因此，人们可以根据看到的被观察对象物的大小来判断对象物间的距离。

② 根据直线透视法则，当一个灭点消失在视平线上时，所获影像是立体的。

③ 在地面或其他界面上不同位置的物象，以同样的密度组织的物象或线条，在视网膜上形成的影像会产生远近感。

④ 处于空间远处的物体，由于其反射的光线在空气中受到光的散射、吸收等因素的影响，而减弱了对比度，像蒙上了一层薄雾。这种现象被称为面（色彩）透视法则。

⑤ 由两个以上的物象轮廓线的重叠状况，可判定其远近的距离感。处于近处的物体，轮廓线光滑连续，处于远处的物体，轮廓线看似不连续，犹如被切断的物体。

因而，客观实体通过视觉影像构成的基本规律表现出了三维空间的知觉形象（图5-1-4）。

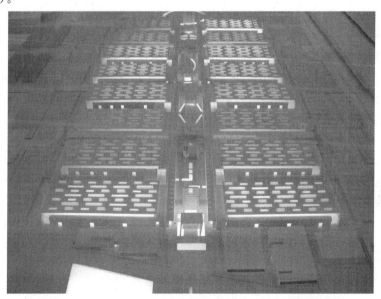

图5-1-4

4．重心规律

物质材料由于受重力影响，形成了自身的存在方式和状态，也形成了重心规律。由于形体结构和物理重心的影响产生一种物理力的"场"，形成物体与物体间的空间力象和物体自身的形体力象关系。艺术造型本身就要克服重力的影响，运用空间力象改变形态的结构，在艺术规律的指导下进行创作。

二、体的分类

立体形态可以分为直线系立体、曲线系立体和中间系立体三大类。它们构成了几何型立体和自由型立体。从它的形态上分，立体又可分为块体、面体和线体三类。

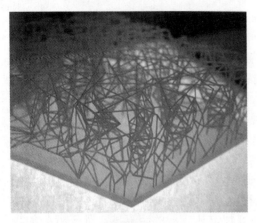

图5-1-5

① 所谓块体是指占有闭锁空间的一种立体。它有连续的表面，具有量感、充实感和安定感。

② 面体是与块体相对而言的，实际上面体也具有连续的表面，块体与面体的区别主要在于块体有较大的体量，具有视觉上的重量和稳定感。而面体除具有一定程度的相应感觉外，主要是具有平薄的幅度感，只有极小的深度感。

③ 线体虽然是三维形态，但其空间性非常小，但方向性极强。

线、面、体的关系是既有区别又有联系的。它们各自的空间形式不同，相对讲，线是一次元的，面是二次元的，体则是三次元的。但是，它们都是以线的类别为基础，以线的类别来分类。圆球体、正六面体和锥体是立体的基本形态（图5-1-5）。

三、体的表情

体的量感特征和结构特征呈现出各种不同类型形态的表情、性格。直线系立体就具有直线的表情，如刚直、硬实、明确的效果。而曲线系立体则具有曲线的优雅、柔和、亲切、丰富和轻盈的特征。垂直立体，如高立方体，就具有垂直方向的性格，它给人以崇高、向上、庄严、雄伟的心理影响。横向的长立方体则具有水平方向的性格。它能使人产生平静、舒展、和静以及平易之感。

方立体代表直线性格，有庄重的表情，具有大方、稳重的效果。圆球体具有丰满、亲切的效果。三角形立方体则具有安定和稳重之效果，其中的倒三角形立方体又具有轻盈、活泼和动感等效果。

方立体、圆球体、三角形立方体、倒三角形立方体、锥体这些基本型体，经过组合、重构变化出来各种典型的形态，也分别具有各种不同的性格。

圆球体加正六面体既有正六面体的表情，又具有圆球体的丰富和亲切的表情。

正三角形立方体加圆球体具有既丰满又稳重的表情。

倒三角形立方体减圆球体既给人以丰满之感，又给人以轻快之意。

正六面体减圆形具有清秀、优雅和艳丽的表情。

正六面体加正三角形立方体既具有方形的大方、稳重之表情，又具有三角形立方体的稳定感。

正六面体加倒三角形立方体具有大方而又轻快的活泼之表情。

四、体的构成特征

立体构成的主要特征是它的三维性，这也是它的本质特征。体的构成就围绕其本质体现构成的特点。

1. 运用重心规律

立体形态矗立必须要牢固，要利用地心引力使其处置安全，因而材料的形态结构和

材料的工艺是要注重的问题之一。而材料的放置要符合重心规律是应注重的另一个问题。重心规律既含有物理规律又有视觉规律，两者并不完全一致。物理规律严格要求其内容：

① 必须有三个以上不在同一直线上的支撑点，以构成支撑面；

② 重心垂线必须落在支撑面内。

支撑面越大越稳定，重心越低越稳定。视觉规律则是等形等质不一定等量，等量的却不一定等形；作为视觉重点的形体要比视觉非重点的同量形体重得多，因此在艺术构成中，可创造各种中心偏移的动感形态。若支撑面很小，则如"金鸡独立"，表现出敏锐的平衡感和力动感；若视觉重心垂线不落在支撑面内，就会产生动态和不安；若视觉重心较高则会造成险峻、秀美和挺拔的力感……视觉规律是造型艺术的科学依据，却常常与物理规律相矛盾。这一对矛盾的处理和解决导致了立体形态的艺术含金量。

2. 光与影的艺术

所有立体造型都必须在具有特定光源的条件下观赏，而有光就必有影，不仅有自影，还有落影。这一特点也是其他造型形式所不具有的。因此，在立体构成中，除考虑立体本身的形体关系外，还要进行阴影设计。阴影实际上就是明暗要素的构成。

3. 四维艺术

时间、距离产生艺术美，立体形态的造型，尤其是大体量的造型，人们总是要欣赏它的全貌。在固定的视点上是不可能看到全貌的，所以必须移动观赏。或者移动主体，或者移动客体，才能看清它的全貌。这当中加进了时间的因素，人们称之为四维性艺术。

4. 材料质地

材料质地是形态的特征表现，也是形态的感官表现。质地是指材料表面的特性在视觉和触觉中的印象。质地是由于物体的三维结构产生的一种特殊品质，是用来形容物体表面相对粗糙或平滑的程度，或用来形容物体表面材料的品质。如石材的粗糙或坚实，木材的纹理或轻重，纺织品编织的纹路或柔软等。材料质地的知觉是依靠人的视觉和触觉来实现的。光线作用于物体的表面，不仅反映出物体表面的色彩特性，而且同时反映物体表面材料质地的特性。有时视觉对质地的反映是真实的，有时不真实，这主要是视觉机能和环境因素的影响。通常来说，对于约13m以外的小型物体，视觉已很难准确地分清物体的距离的前后关系。但现在随着科技的发展、材料科学的运用，近距离感觉时，有时许多材料很难辨别出物体表面材料的真假。现代制作已达到以假乱真的程度。材料质地的难辨，也为美化生活提供了有利的帮助。

另外，物体表面的质地还可以通过触觉来感知。人的皮肤对物体表面的刺激作用十分敏锐，尤其是手指的知觉能力特别强。依靠手指皮肤中的各种感受器，可以知觉物体表面材料的性能、物体表面的质地、物体的形状和大小。

触觉对物体表现的知觉，结合视觉的综合作用及已往的经验，并将获得的信息反应到大脑，从而知觉出物体表面的质地。触觉的反映一般是比较真实的。同样，由于材料制造技术的进步，有时也很难区分是天然的材料还是人工的材料，为社会节约有限资源提供了帮助。

物体表面材料的物理力学性能、材料的肌理，在不同光线和背景作用下产生了不同的质地视觉特性。

（1）重量感和力度感　材料的不同质地，给视知觉造成了轻重的感觉。当你见到石

头或金属时，就会感到这是很重的物体，看到棉麻草类物品，就会感到这是轻的物体。物体表面材料的硬度会给触觉产生明显的感觉。如石材很坚硬，棉毛编织品很柔软，木材就显得硬度较适中。由于经验、触觉的这些特性，在视觉上也会造成同样的效果。

（2）温度感　由于色彩的影响和触感的经验，不同材料给视觉形成温度的感觉。如见到铁质物体就产生阴凉的感觉；见到木材，特别是毛纺织品就会产生温暖的感觉。

（3）空间感　在光线的作用下，物体表面和肌理不同，对光的反射、散射、吸收造成不同的视觉效果。表面粗糙的物体，如毛面石材容易形成光的散射，给人的感觉就比较近。相反，表面光滑的物体，如玻璃、金属、磁砖、磨光石材等，容易形成光的反射，甚至镜像现象，给人的感觉就比较远。

（4）尺度感　由于视觉的对比特性，物体表面和背景表面材料的肌理不同，会造成物体空间尺度有大小的视感觉。如背景光滑，前面的物体其表面也很光滑，由于背景的影响，会显得更突出；如果物体表面很粗糙，与背景相比，会显得物体表面更细腻，在尺度上会有缩小的感觉。

（5）方向感　由于物体表面材料的纹理不同，会产生不同的指向性。如木材的肌理，其纹理有明显的方向性，不同方向布置会造成不同的方向感。水平布置会显得物体表面向水平方向延伸，垂直布置则向高度方向延伸。

5．体量

立体造型不必考虑受任何框架的约束。它是以体量关系为个性的造型，具有相对独立的造型意义。

五、立体与平面的关系

平面构成和立体构成都可艺术地展示空间，但它们的构成要素、组合原则不同，给予人们的感官感受是不一样的。两者区别在于以下几点。

① 平面形态的创造主要依靠轮廓线，一个确定的轮廓就表现一个肯定的平面形态，没有丝毫含糊。立体形态的创造不仅要依靠轮廓，还要依靠可感知的实在的空间"量"。

② 无论从哪个方向看平面形态，(除透视变化外) 图形是不会改变的，人们不需要通过行动来观看平面形态，观察平面形态只是视点在运动。立体形态则是根据观察者位置的变化呈现出不同的形状。立体形态还可以通过机械能量的传递或变换进行真实运动的构成，造成随时间推移形成变化的立体形态（图5-1-6）。

图5-1-6

图5-1-7

③ 光是立体造型的因素，既有利用光影、光泽、透明、光辉等给静止的量块以变化的紧张感并影响其外形的，又有使用光源物的立体和空间的造型。对于平面形态来说，光只是视觉现象发生的条件。

④ 在平面中，材料和加工工艺的选择都是围绕视觉效果来进行的。在立体形态中，除此之外它们还作为材质感、肌理、空间感及触感的样式，即通过材料和加工的体验，可以进一步开拓造型的可能性。

⑤ 立体形态必须立得住并具有一定的牢固度，这是平面形态所没有的内容。为此，立体形态就要满足物理学重心规律和结构秩序，并在此基础上追求美的表现，否则，立体形态的塑造将不能成立。

所有这一切，都是设计师应具备的基本观念。

另外，立体构成与雕塑不同。雕塑是造型艺术的一个门类，而立体构成和其他所有构成一样，是一种思维训练、一种造型性活动。虽然有时一件立体构成作业几乎就是一个现代抽象雕塑作品的小稿，完全可以经过放大制作成为有意味的抽象雕塑作品，也有的雕塑家把自己的作品命名为"构成"，但那都是用来体现造型的新概念。雕塑有一定的主题，艺术主要形式是再现或表现。立体构成主要创造纯粹的立体或空间形态，它是舍去主题和各种属性所剩下来的立体和空间，最便于建立抽象的空间意识，这就是立体构成研究的重点（图5-1-7）。

第二节　构成的原则

作为造型艺术之一的立体构成，必须遵循一定的美的原则，要表现出美感，要符合美的统一与变化、对比与调和、韵律与节奏，以及重复、平衡、特异等规律。在美感形式上，追求独特的美的造型，其特别表现在以下几个方面。

一、对称、均衡

立体构成是三维空间的形式，是全方位展现的空间体形象，因此在对称、均衡方面就显得尤为重要。对称能给人以庄重、严肃、条理、静穆、完美之感。它包括点对称、轴对称、面对称等多种对称形式。

均衡是以支点为重心，保持异形各力学的平衡形式。这种力学的平衡形式是指形态的各种造型要素(如形、色、肌理等)和物理量给人的综合感觉，而不能简单地看成是地球对形体各方的平均引力。在立体构成中，处理好构成形态的体量的虚实、部分与部分之间的恰当关系、形态的表里关系、色彩组合关系等，是获得构成形态的均衡效果的关键，也是构成形态产生动感的有利因素（图5-2-1）。

二、动感、量感

生命在于运动，失去运动就意味着死亡。现代审美意识更注重于动态的表现与构成。动感的形态有着发展、前进、均衡等美好精神状

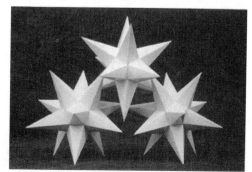

图5-2-1

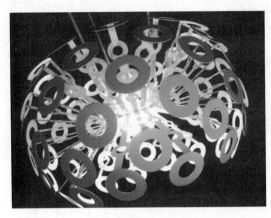

图5-2-2

态。虽然立体构成是静止的，但仍可依靠曲线以及形体在空间的转动及线型的动势来取得动感的表现。

量感是指形态的体量给人的心理感觉。体量能给人以健康、强壮、坚实、秀丽等美的感觉。构成中除实际的体量感外，还应注意身体上的量感，利用材质的粗细、色彩的浓淡、光泽的亮暗等对比形成心理上的重量之感。

三、空间感

空间感是形态向周围的扩张。一般形体、色彩、材质等因素之间的层次表现出构成形态的深入感，以形的大小、色彩、材质的远近表现出形态的空间感。还应利用人的视觉经验，造成注视点的运动，形成思维的运动(诱导、悬念、从有限到无限)等方式，从而形成立体构成的空间感（图5-2-2）。

四、肌理

与平面构成不同的是，立体构成的肌理除具有一定视觉感，还有触觉感。充分利用各种材质的质感，加以构成，表现出各种微妙的肌理效果，目的在于丰富形态的表现，使形态产生超越视觉范围的效果。

在构成原则的指导下，立体构成具有鲜明的构成方法原则：减法原则和加法原则。

减法原则是指在立体材料的"原形"的基础上，进行有目的削减而形成的新形态。"减法"形态在实际应用中是创造新形态的开始，其应用比"原形"要多，而且可以创造的形态方案较多。例如，在正六面体上进行削减，可以得到新的创造形态（构成新形态），其削减基本上离不开三个方向的边长线。根据要削减掉物体形态的尺寸与正六面体的对应位置关系，按照比例定位的方法，将其定位在正六面体上，就可以得到新形态。而在正六面体正相对的两个棱角处挖出一个圆柱，使其形成一个孔洞，正六面体在削减后便形成了一个新的复杂的形态。减法原则的要点是先建立一个整体力象结构，再根据构成的基本法则和形式美的基本法则依次进行构形构象。减法构形：其切割要素为直面、曲面或综合切变。通过切割可获得扭转、裂变、残形、旋转、拼接等形式。

如果说减法原则是整体构形，加法原则的构形则与之相反。所谓加法原则，是指在物质形态上叠加与该形态相同、相近或不同的，或大、或小的几何形态。叠加后使新形态变化丰富，产生组合效果，特别是在形态与形态相结合的部位产生新的造型变化。在表现这类组合形态时，除了要表现组合形态各自的特征及在空间中所处的位置，重要的是形态结合部位的表现。例如，在正六面体上形态的叠加造型，当正六面体上横穿一个长圆柱体时，形成在正六面体两端露出有变化的圆柱体余留部分，产生了新的表现组合形态。加法构形的要点是先将构成物象的各个要素按构成的基本法则和形式美的基本法则依次进行构形构象，而后再结合作品的力象结构对结构进行创作，最后物体形态互

为呼应，构成完整的视觉力象。加法构形：其组合要点在于寻求构形元素之间的形状和大小尺寸的对应关系，构形元素之间的位置和方向的对应关系，以及构形组合的框架结构。加法构形的元素与组织方法即可以是同质的反复再现、大小渐变、近似，又可以是异体单质之间的组合对比、交叠组合、特异组合。加法构形的组合关系可以采用点接触、面接触或体接触等形式，其组织形式即可采用发射、聚集，又可采用框架式和轴线式。

此外，单体外形的构成还可以将减法构形与加法构形综合运用，获得分割聚集的凹凸、正负形态变化和富有起伏的节奏韵律力象的视觉感，这也是构成组织的重要手法。

第三节　构成的方式方法

一、半立体构成（二点五维次元空间构成）

半立体构成，在构成述语中叫二点五维次元空间构成，它是介于平面与立体之间的空间表现形式。如同常见的"浮雕"，在平面上作凹凸不平面的处理，出现一种半立体化的形象，具有平面和立体的双重因素，不但有立体的视觉感，而且有触摸感。

半立体构成较常使用的材料有纸张、塑料板、泡沫板、木板、石膏、金属板等，其中纸张为构成训练中最常见的材料。这些材料通过切割、折叠、压屈、嵌集、模制等不同方式的加工处理，使原来的面材转化为立体造型（图5-3-1～图5-3-3）。

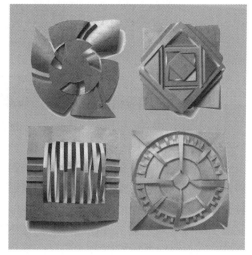

图5-3-1

二、立体构型

将材料与形态要素的运动变化（积聚、变形、分割）结合起来，依据形式美的原则，就产生了线材立体构成、面材立体构成、块材立体构成。

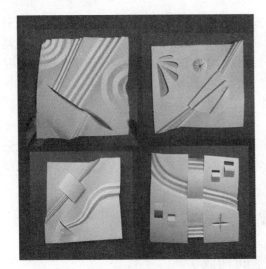 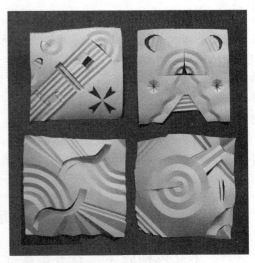

图5-3-2

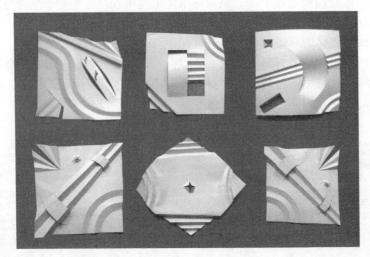

图5-3-3

（一）线材立体构成

线材是以长度为特征的型材。常用的材料有木材、塑料、金属等条材。线材的特点是其本身不具有空间表现的功能，但是它能通过线的群聚表现出空间的力象。线材所包围的空间立体造型，必须借助于框架的支撑。线材构成所表现的效果，具有半透明的性质，所形成的空间力象是"隔而不断"。线与线之间会产生一定的间距，可观察到不同层次的线群结构。它具有较强的韵律感（图5-3-4～图5-3-6）。

使用线材在三度空间构成时，一方面要注意结构，另一方面还要注意空隙，以便创造层次感、伸展感，以及具有力动性的韵律等。

1. 框架构造

将线形刚度材料（曲折度低）依据造型进行结构搭接，按节点固定成一体，形成框架的构造体，称为框架构造。框架构造可作自由表现，但一个地方受力会给其他各个地方以微妙的影响。而且，这个力所施加的程度也因场所不同而不同，通常与制造平衡的形态一

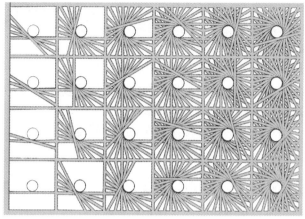
图5-3-4

图5-3-5

样做感觉上的处理,所以要充分研究有关材料的粗细、长度和方向等相互关系。具体手法是变化截面,即创造各种截面柱,在满足物理力传递的同时,又表达出各种动势和精神状态。按照客观上的均衡和结构方面的考虑,大小截面的过渡常以直线连接截面的相应点来完成。在柱型的基础上有平面框架、立体框架和连续框架。

2. 垒积构造

垒积构造与框架构造不同,节点是松动的滑节,横向一受力就移动滑落,可是却能承受从上面来的强大压力,而且受到外力时材料不会损坏。铁轨的膨胀缝就是垒积构造的活用。具体手法如下。

(1) 棒的积木 将统一的线材按一定距离平行或成角度间隔放置,在此基础上再进行经纬或成角度垒积,形成架空形式。这种构成所遇到的特殊问题是材料间的摩擦力和重心位置。支撑部件对于地面的倾斜角如果过大,就要引起滑动而成为不安定结构。

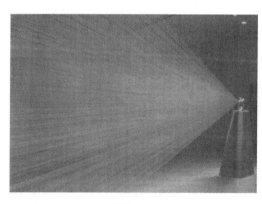
图5-3-6

(2) 别卡结构 不用胶和钉,只靠摩擦进行构成时,相互别紧的组合是有效果的。当然,这就需要压缩材有一定的韧性,以便靠线材的弯曲而增大摩擦力,使结构更加牢固。用这些基本形作单位,通过上下左右方向的发展(上下的垒积和左右的连续),在产生固有的节奏感的同时,又创造出变化的空间趣味来。

上述组合的基础上,如果适当地增加些停滑结构(凹槽和暗样)就可以创造垒积构造的变貌(图5-3-7见彩图)。

3. 网架构造

网架构造是组合细长材料制成的构造物,既轻又大,但需注意材料的刚度以及长度与截面比例,保证细长材料有效使用距离不能弯曲。所以,着力点最好是材料的结合部,这样将变成压力沿轴向传递而不使材料弯曲。将全部节点做成铰节,由于其不能传递材料

之间的压力和拉力，所以无论哪里都不传递弯曲力。材料自身虽不弯曲，但受面积影响，有倒塌变形的可能，所以应把材料结合成三角形。

这种将不具有曲屈的细长线材全部用铰节点组合成三角形构造称为网架。制作一个不变形的立体，最少需用六根线材，基本形是顶点相连接的正四面体框架。通过改变其中每一根在节点的位置就可以产生许多的变貌。以这种基本形为基础向四周围连续发展，部件长度为一种或两、三种，就可以创造出各种力象结构来，通常能得到很大的跨度。这种造型不同部位的放置，可产生不同的效果：固定几何形面放置为固端造型的感觉坚固，以铰节的点或线为接触面的铰端造型放置感觉轻巧。

4．抻拉构造

就像蜘蛛用来捕捉比自身体重大的猎获物的丝网一样。细线虽容易弯曲，但是若被抻拉就会表现出很强的反抗力。但是拉抻材只有在被抻拉时才有作用。抻拉时，所施加的力应该在相对应的方向上同时加力。作为练习，应从平面开始，将X形或T形单位连接构成互不接触的串联的平面构造体，节点全部是铰构造。制作变化的构造体，不仅排列成一条直线，还可以向四方扩展作放射排列或返回原状。平面连续抻拉构造可以发展成立体，将平面的抻拉构造稍加扭转并固定起来就是立体构造。拉线要结实，底座不易挠曲。为使压缩材有强烈的飘浮感，应研究配置以及形和色的效果。例如用拉抻材将大小不同的圆筒连接成相互不接触的样式，即使松开手，上面的筒仍能飘浮在空中。

5．线织面

线织面是由一条长度适宜的直线，在立体框架中的两个相互对应、并不处在同一平面的框架间进行来回穿梭，使直线的两个端点沿着不在同一平面上的两条线运动形成的。这条直线(母线)既可用硬材又可用软材；这两条导线既可以都是直线或都是曲线，也可以分别为直线和曲线；运动可以同向、异向、同匀速、同变速或速度相异。于是，就能获得各种微妙曲面(劈锥曲面、双曲抛物面、自由曲面等)形态。将这种线织面进行组合，变化是极其丰富的。线织面的具体制作可用木框架(直线、曲线)、金属丝框架和有机玻璃盒框架。前两种框架都需注意框架因受力而弯曲或倾斜的变化，一般均需相对方向同时受力。所以，框架的设计既要避免形式的呆板，又要考虑到框架自身以及线织面抻拉后的牢固性。有机玻璃盒的线织面比较自由，具有玻璃花的效果，不过制作时必须先留空一面，以便于穿线拉线（图5-3-8~图5-3-11，图5-3-11见彩图）。

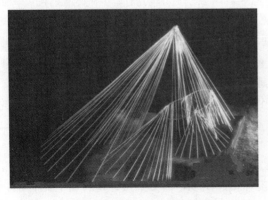

图5-3-8

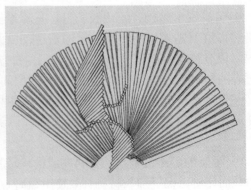

图5-3-9

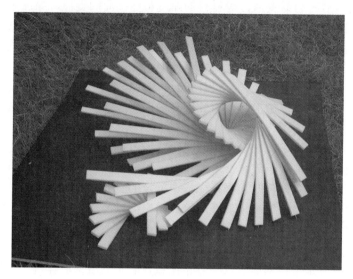

图5-3-10

（二）面材立体构成

面材构成，也就是板材的组合构成。它是以长宽两度空间的素材所构成的立体造型。面材具有平薄和延展性，由于面材具有更强的封闭性和分割性，它可以在二维空间的基础上，增加新的深度空间，能形成具有丰富韵律和层次的空间力象。常用的面材有厚纸板、胶合板、有机玻璃、塑料面板等硬质材料。用面材构成的结构，大部分表现为空心造型，也就是将面材加以刻划、切割和曲折、搭接形成一种面材包围的空间立体造型。另一种面材构成是面群结构，就是采用类似形的面材造型，逐渐变形，进行重复叠加构成，形成一种渐变的立体实心造型。

1. 立体化

面材构成是将二点五维次元空间造型的二次立体化，是将这种折板构造进行再创造，围合成筒形、球形或各种旋转体造型，于是就变成了完全的立体。许多灯罩造型也是这样制作的。

2. 薄壳构造

将纸作"曲线折"，可以创造出有机形的壳体。如要折得仔细、漂亮，就需要在折缝线上用小刀或铁笔划出一条筋。像圆一样的封闭曲线是不能作曲线折叠的，必须切割掉一部分结构，形成开口形状。也就是说，曲线折形必须有一侧能收缩，否则就不能隆起来。折成曲型后再进行剪切，以调整纸的外形。

如果作多重复杂的结构造型，就要先作一条曲线的折曲，研究其方向变化所造成的趣味，接着作第二条曲线的折曲，第二条曲线应受第一条折棱的制约，必须注意其间的逻辑关系。随着曲线折棱的增加，这种秩序性越来越明确。强调折曲的秩序性，可以创造出丰富的筒形壳体、球形壳体，还可以用简单的壳体作单位进行壳体的组合。

3. 插接构造

插接构造就像木工的榫眼构造。由于纸很薄，所以只要剪条缝就可以插入其他纸，靠摩擦即难于脱离，成为可拆装的构造。用卡片的插接：卡片的形状可以根据造型的断面或表面来设计，相邻两片各切割插接缝的一半。根据断面形，插接有放射型断面插接和平行

断面插接两种形式，后者容易变形，对材料的厚度和插接面的支撑、摩擦因数有一定的特殊要求。表面插接也可以再分为表面形直接相互插接和附加连接件的间接插接。通过二次加工，插接构造都可以表现出丰富的效果。另外靠榫眼、扣接的卡片插接，形式更加活泼。

4. 面材折叠构造

可展开的立体形态是平面通过折叠和粘接达成立体的构造体，称为可展开的立体形态。这种形态在外形平面为多边形。普通的展开图以平面凹形的情况较多，这是箱类形态的基本构造。

没有一定目的的展开形态，这种构造的特点是在面材上进行单位尺度的排列切割，形成简单的几何形，必须成单层连续，不能将单元排成双层，这样就可以折叠和粘接成各种形。通常，一个展开图立体化时只能形成一个固定的立体，然而由于折法或粘接法的不同，剪裁后的面材仍有较多的造型可能性。例如，平面单位形可以作龙形串连的展开图；平面单位形作二次元的连接，构成一张大的带空洞的卡片，而且洞外部分再没有切缝；最后，再将展开图中的平面单位作立体的群化组合。

简单六面体的展开造型：六面体形态过于呆板，若将其展开图作进一步的切割展开，则切割线就可成为六面体的巧妙装饰，产生丰富的视觉效果（图5-3-12）。

5. 拼接曲面体构造

平面作弧线折叠则将形成曲面，即两个平面若直边与折角边拼接、直边与弧形边拼接、弧形边与另一弧形边拼接，均可得空间曲面（曲面体）。而且，如果拼接边总长度相等，则可获封闭曲面体；如果拼接边总长度不等或者有的边不作拼接，则可获得开口型曲面体。根据这一原理，将两三个相同的或相异的几何形平面拼接可形成曲面立体（图5-3-13）。

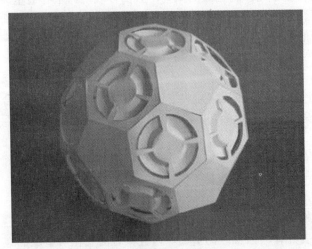

图5-3-12

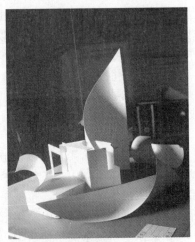

图5-3-13

（三）块材立体构成

块材立体构成也就是利用块材为基本形式的构成。块材分为实心块体和空心块体，基本的材料有木材、泡沫塑料、各种板材等。块材的组合方式可按照积聚、接触、贯穿、叠加等形式，组合的基本形体可以是加工后的形材也可以是自然形体。

块材构成给人以强烈的体量感，它不仅能形成各式各样的空间限定实体，还能在二维

的空间界面形成或中心、或围闭式的构成形式。在进行块材的构成时，应注意避免简单的堆砌，要全面地考虑材料的大小、长宽、角度、距离等综合因素。

1. 基本形体

最常用的块体为几何形体。几何形体是人创造的，它富有潜在的逻辑性和精确性，反映了人类的智慧和力量，有很强的表现力。最基本的几何形体有球体、柱体、锥体、立方体等，为使其更加丰富，可通过变形、加法创造、减法创造来实现。

多面体由多个相同或不相同的几何平面形态构成的立体、多面体结构形态有：球体结构、柱体结构、任意多面体等，以及在此基础上垒积、演变而成的新形态。球体结构可分为两种类型，柏拉图球体和阿基米德球体。

柏拉图球体具有明显的几何特征：各面绝对重复，每个面均为多边形，面与面相遇的内角绝对相等，连接各顶点构成立体形态。柏拉图球体主要有正四面体、正六面体、正十二面体、正二十面体（图5-3-14～图5-3-18）。

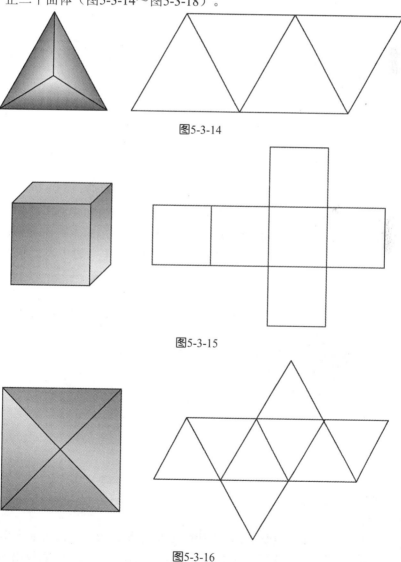

图5-3-14

图5-3-15

图5-3-16

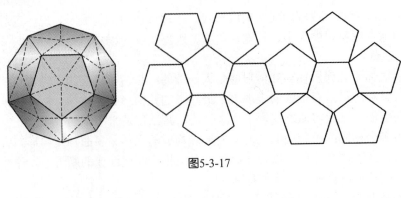

图5-3-17

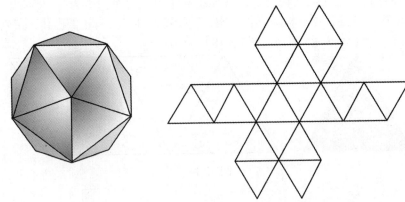

图5-3-18

阿基米德球体的几何特征是：各个面都是正方形、三角形和正多边形；有两个以上的几何平面形态是重复的，连接各角的顶点就构成接近球体的形态。阿基米德球体有：等边十四面体（正方形+正三角形）、等边十四面体（正方形+正六边形）、等边二十六面体（正方形+正三角形）等（图5-3-19~图5-3-21）。

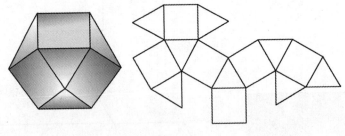

图5-3-19

柱体结构柱体包括棱柱和圆柱，此外还有三角柱、六棱柱、扭转柱等形式。这些柱体可通过切断、附加等构成手法，形成新的构成形式（图5-3-22~图5-3-24）。

2．基本形体的变形

为使冷漠的几何形体向有机形体转化从而更具有人情味，可以对基本形体进行变化组合处理。变形的方式有：扭曲——使形体柔和富有动态；膨胀——表现出内力对外力的

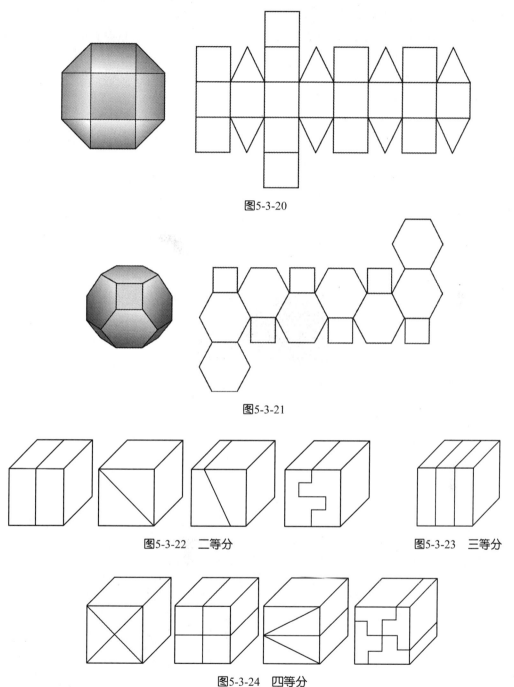

图5-3-20

图5-3-21

图5-3-22 二等分

图5-3-23 三等分

图5-3-24 四等分

反抗，富有弹性和生命感；倾斜——使基本形体与水平方向呈一定角度，出现倾斜面或斜线，产生不稳定感，达到生动活泼的目的；盘绕——基本形体按照某个特定方向盘绕变化而呈现某种动态，可以是水平方向的盘绕，也可以是三度空间的盘绕。

变形的块体应注意整体动势，各部分之间的连续应自然过渡，不要拼凑，要有强烈的一体感。

通常，小的形体动势微妙，则含蓄亲切，动势强烈易流于粗笨；大的形体动势宜强烈，动势过小易流于柔弱。线型和棱角：线型有两种，一种是视向线(如轮廓线)，另一种是实在线(如分割线)，视向线由形体变化本身所决定，无需再创造，实在线的创造原则是应强化整体动势；棱角指面与面的成角衔接或转变处的断面效果，根据其直曲、凹凸的不同，具有不同的表情和动势，故应强调与整体表情的统一。

3．减法创造

减法创造主要指对基本形体进行分割、切削而造成新的形体、传达新的意义。具体方法如下。

（1）分裂　使基本形体断裂，就像成熟的果实绽开一样，表现出一种内在的生命活力。分裂是在一个整体上进行的，因此仍有统一感。但由于分裂产生的刺激，形成了对立的因素，使统一中有变化。分裂的作法常采用简单分割。所谓简单分割，就是用直面或弧面对基本形作自由切割，用直面组合对直方体对应面作等量分割，切割方法一是保留原正方形的面，一是全部正方形面都被切割。

（2）破坏　在完整的基本形体上人为地进行破坏，这种手法使人产生震惊和疑惑的感情。

（3）退层　使基本形体层层脱落外皮，渐次后退。这种退层处理手法常用之于高层建筑形态，因为它能减少高层对阳光的遮挡，打破呆板的外形。

（4）切割移动　将直方体按照一定比例切割，于是人们就掌握了更多的素材。若使用这些素材进行合成设计，则会产生丰富的形体。这种造型的最大特点是随时都保持着相同的积量，各部分间有一定的模数关系。

4．加法创造

复杂的形体往往可以分解为简单形体的组合。这种组合可以从两方面来研究：一是形体类型，就是能分解整体的结构单位（即基本单元），进行重复、交替、近似、渐变、特异、对比关系的组合；二是相对关系，将基本单元以堆砌、相贯的关系进行构成，可以左右前后连续，或者做综合性处理。在加法构成的原则下，一般在加法构成的原则下，组合体通常是以同轴心的形式进行构成的，在平面布置上简洁并向四面八方伸展，立面变化均衡。切忌以简单的直线形式排列，造型的最高点应置于偏中靠后的位置上。要使组合单元纵横交错、虚实相生、对比统一，在整体上，周围各视角均应有良好的透视形象，并注意对其作连续围观时的时空效果（图5-3-25，图5-3-26见彩图，图5-3-27）。

图5-3-25

图5-3-27

第四节　构成与多媒体

随着计算机在设计领域的广泛应用，有些应用软件也可以帮助人们进行构成的学习训练。

常用到的应用软件有3Dmax、Photoshop、Coreldraw等。同传统学习训练方式相比，计算机多媒体具有操作简便、修改方便、可视性强等优点，它可以极大地提高师生之间的

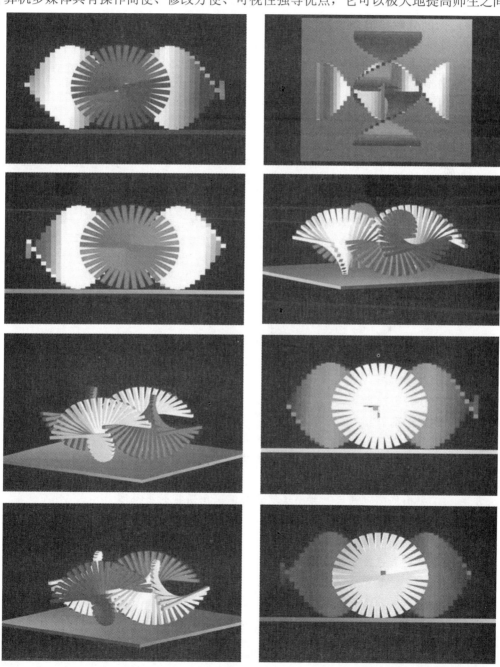

图5-4-1

沟通交流效率，节省学习训练的时间。通过多媒体技术，学生们可直观地学习教师所讲授的比较干涩、抽象的理论知识，这对构成课程犹为明显（图5-4-1）。

▌思考与练习

练习1. 体的分解和组合
目的：理解体的分解和组合要领，熟悉和掌握构成方法。
材料：① 石膏球体和正方体各一个(直径为15cm)；
　　　② 铁锯条一支；
　　　③ 刻刀；
　　　④ 铅笔；
　　　⑤ 玻璃等翻制石膏模。
内容：根据立体构成原则，分别做方、圆立体的分解和组合，要求各单元立体为五块。
方法：① 先构思初步方案，定出题目，确定所表现的表情，题目要抽象，画成透视分割图和透视效果草图；
　　　② 分别将方、圆体割成不同形态的五种立体；
　　　③ 根据效果图组合施工，黏合时可使用石膏浆，待凝固后再用刀修好；
　　　④ 最后固定在石膏座子上。

练习2
目的：通过塑造熟悉立体的特征和各种构成方法，创造出具有时间空间美的立体形象来。
材料：① 石膏粉；
　　　② 石膏翻制工具，盆、玻璃板等；
　　　③ 刻修工具；
　　　④ 雕塑泥；
　　　⑤ 软铅笔或炭笔；
　　　⑥ 脱模剂；
　　　⑦ 毛刷。
内容：塑造两件直径在25cm限域内的具有一定象征意义的立体雕刻，一件为几何形体，另一件为自由曲线体。
方法：① 先构思确定题目，并用铅笔或炭笔画出透视效果草图；
　　　② 用雕塑泥和雕塑工具加工；
　　　③ 完成后用石膏翻制阴模；
　　　④ 开模后再修正，直到完成。
注意事项：① 注意理解空间时间美的各种手法；
　　　　　② 要注意控制空间的强度和主导方向；
　　　　　③ 不要出现具体形象，只做纯粹构成。

第六章 空间构成

老子曰："三十辐共一毂，当其无，有车之用。故有之以为利，无之以为用。埏埴以为器，当其无，有器之用。凿户牖以为室，当其天，有室之用。"

第一节 空间概念

一、空间

从宏观上讲，空间是无限的，宇宙空间是无边际的。但就微观而言，空间是有限的，是每一个具体事物间的位置关系所形成的。因而空间是无限与有限的统一。

空间就其汉语字面意义："空"，乃气也，空虚本无形，是不得触知而存在的，是客观实在；其空阔，广袤，是向四面八方伸展可容纳其他元素之意。"间"是空隙，是从门内（室内）向外看太阳。"间"是间隔、限定、引导、规范之意。"空间"是"空"与"间"两者概念的统一。在物理上、生理上、宗教心理上对"空"有不同的解释，但其共同的一点，"空"是随形而变，随形而生。所以，空与间的合成是："气"（空），是在一定"间"的"框框"下聚积，"气"是内敛、是本质，"间"是形式。空间所包含的这两方面的内容不能分裂来看：没有"空"作为基础和前提必要条件，那"间"的多样性、丰富性也就无从谈起；只有"空"作为基础而没有"间"来引导和限定，就势必造成空间感的单调与乏味。所以，两者是相辅相成的不可分割的整体（图6-1-1）。

在艺术设计领域中，空间概念并不像以某种哲学的观点解释的那样：空间是无形态的，凡实体以外的部分都是空间，空间是不可见的。所谓空间，是物质存在的一种客观形式，是指和实体相对的概念，是依靠实体作为媒介来限定达到的空虚"负"的形态，但不包括限定媒介，即实体与实体间的关系所产生的相互吸引的联想环境（在实体环境中所形成、限定的空间的"场"）。空间是靠人的知觉方式感知的，空间如果离开了实体的限制，视觉空间的形态也就不复存在了，或者说，已经变为无限空间形式了。空间是三维度的，但对空间的观察是以时间的延续为条件的，可以说，空间艺术中的时间是以运动形式体现的。所以，对于空间的认知，就要"通过亲自穿越空间，这四度空间所能诱发和使人把握到的是一种亲身体验和动态的成分。甚至连电影也还不具备我们直接感受空间效果所获得的那种完整而随意的领会、任意活动的经验这个主要之点。要想完全地感受空间，必须把我们包含在其中，我们必须感觉到我们是该机体的组成部分，又是它的量度"（图6-1-2）。

二、空间形态

实体作为媒介是创造空间形态的重要元素。实体主要是占有空间，但也作为"间"限定空间。实体的限定，形成了不同于立体形态的具有内部空间结构"负"形的和外部造型

图6-1-1

图6-1-2

特征的空间形态。例如，用六个同样大小的面围合成一个封闭的立体，从其外部看就是一个立体形态，但其内部是被限定的，形成了一个空间，由于其无法与外部联系，因而称为"死空间"。所以，从直观感觉上无法感知到内部空间，也只能称其为立体形态。如果将围合的六个面去掉其中一个或在其中一个面上部开洞时，就看到了其内部的"情形"，这种内部"情形"形成的空间效果，就是空间形态。当围合面从五个面依次减少到一个面时会感觉到：限定（包围）空间的面越减少，空间的限定（包围）效果也就越减弱，当最后只剩下一个面时，它只占有空间，就无法限制空间了。如图6-1-3所示。

 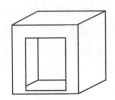

图6-1-3

空间形态是同限定它的媒介有直接因果关系的。没有媒介限定，就无法形成空间形态，限定空间的媒介越强，则空间的有限性就越强。相反的，限定空间的媒介越弱，空间的有限性就越弱。媒介的限定形成的空间形态也是有条件的，其限定要有通透性，既要注重媒介限定形成的外部表象，也要注重空间形态与外部形成的关系。人们要感知空间形态，就要进入媒介（实体）之中去"看"，视知觉随着媒介形成的空间形态的结构变化和空间形态与外部的转化与联系来认识空间。所以，实体"间"实际上是聚气使之显形的具体构造，也可以说是空间形态的表现形式。以有气的聚散显隐，才是空间形态的本质。

空间形态的基本特征包括空间的限定性、空间的内外通透关系、内空间的可进入性。

三、空间形态与立体形态的区别

从感知心理上讲，立体形态是实体占有空间，是凸现在媒介表面上的三维实体。实体形态是客观实在，人们要认知它，就要有意识地、有目的地围绕其周围，从不同的角度观察、触摸，进行全面了解。空间形态是依靠实体作为媒介限定出的内空凹形，是三维虚像（负形），人们要感知它，就要进入其内部空间，随着时间和空间的移动，靠运动觉、视觉来感知、认知。空间形态的创造是从无限向有限进行围合、限定、分隔和组织形成有序的内部"情形"（图6-1-4～图6-1-6）。

图6-1-4

图6-1-5

图6-1-6

四、空间的划分和分类

人类创造空间，实际上是把空间意识表象化，从而使空间有形化。一个良好的空间形态的形成并不是随意从无限空间中用实体限定而成的，而是有计划、有组织地分隔、限定空间，使其内部具有收敛性、变化性和一定开放性、延伸性，外部的划分井然有序。这种空间称之为积极空间。反之，称为消极空间。

空间形态依靠媒介形成，其实体相互间的作用关系形成了空间形态的"场"并产生力象，（如图6-1-7）力象使空间"活起来"。而这种"场"和"力象"是靠人的心理感知的，媒介形成的空间的比例、方向、量和形态对人产生视觉心理影响。所以说，空间形态创造既是一个物理空间的创造过程，也是一个心理空间的创造过程（图6-1-7）。

空间形态的创造（构成），可根据媒介实体的形成关系划分为：形态构成空间，即形态在实体的限定下，

图6-1-7

形成有序的、有组织的主副（母子）空间关系；明暗构成空间，即在天然采光和人工照明的不同条件下，明亮空间与暗淡空间的组合关系；色彩构成空间，即在主副（母子）空间或明亮空间与暗淡空间中色彩组合与空间形态形成的关系。三者相互作用，相互制约，三位一体。

空间形态受媒介的控制。媒介的组成类型，主要是实体中的面体，其次是线体，以及点式立体或块体。面体具有一定的幅度，相应的，它的空间场也就具有一定的强度。线体通过排列可以表现出面体效果，因而它也可以造成空间场，不过它比由实际面构成的空间场的限定性要弱些。点式立体和块体的聚集与分隔也会形成空间场，不过与面体所产生的空间场相比，它的强度就更弱了（图6-1-8）。

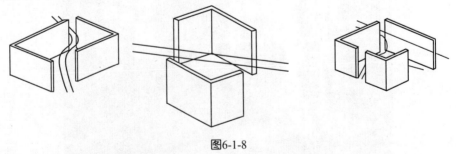

图6-1-8

控制空间形态的媒介实体是多种形式的，但可依据其限定空间的强度进行空间区分。空间形态一般可以分成三类，即闭合空间、开放空间和中界空间。

所谓闭合空间，是指主要空间界面是封闭的，视线无流动性。例如室内单体空间，四面封闭，空间界面的限定性十分强烈（图6-1-9）。

图6-1-9　　　　　　　　　　　　　图6-1-10

所谓开放空间，是指主要空间界面是开敞的，对人的视线阻力是相当弱的。例如建筑的室外环境是露天的，大幅度的空间是没有界面的（图6-1-10）。

所谓中界空间，是指外部空间和内部空间的过渡形态，也称为灰色空间。例如建筑中的门口的挑檐（图6-1-11，图6-1-12）。

 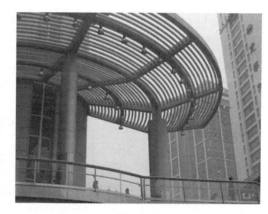

图6-1-11　　　　　　　　　　　　　图6-1-12

再细致分类的话，内部空间还可以分为直线系空间和曲线系空间两类。直线系空间又可进一步分为水平型空间、垂直型空间和斜型空间三类。外部空间根据它的限定性又可分为闭锁式空间、开敞式空间和半开敞式空间三类（图6-1-13）。

以空间的功能分类，还可以分为观赏空间、实用空间和赏用结合的空间。

应当指出，实际空间的限定是相当复杂的，它是与多种因素相关联的。例如，限定实体的视线通透率，其与主体的视域的大小，与限定要素的高低和宽窄，与限定要素的距离和形态，与限定要素的明度和间隔，与限定要素的凹凸和质地等都有联系。

所以说，虚无为空，界限为间。空乃气，无形无象，实体界限使其显形构成空间。犹如水，水本无形，是容器或岸界赋予水形。故，空间是"气"得以聚、散、显、隐的结构形态（图6-1-14）。

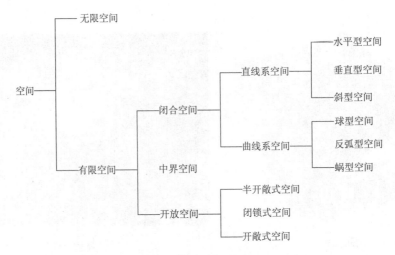

图6-1-13

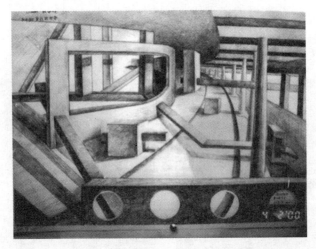

图6-1-14

第二节　空间构成要素

一、空间形态构成要素

空间形态构成的要素包括：限定条件、限定程度、限定形式三个方面。因为空间形态的构成是依靠实体界面，实体界面的限定和分隔是空间形态形成的物质条件基础，实体界面的形状、大小、形态、数量、姿态等因素为空间的组织与构成提供了必备条件。空间构成是要创造一个良好的、积极的空间，那么，空间的质量是保证，这也是空间的实质情况。良好的、积极的空间，其限定和分隔程度体现在空间形态的显露、通透、实在三个方面。而限定和分隔的形式决定了空间形态的整体体势，天覆、地载、围隔三元素决定了限定形式的方位，也是构成的核心（图6-2-1）。

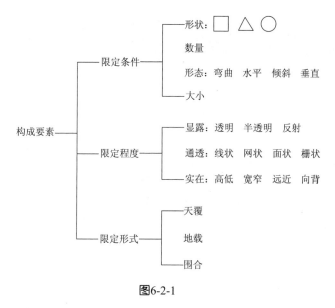

图6-2-1

二、空间形态的限定性

实体作为空间构成形态的媒介，其形状、大小、数量对空间形态的构成至关重要。实体大，其限定的范围就大；实体数量多，形成的空间力场的强度就大。可见，限定条件与空间构成形态是正比的关系。在空间构成上，实体的位置决定了空间限定的方式。例如，一个人和一张标准尺寸的细工木板在球场上的关系：人站在球场上，由于身高因素，人的感觉是很渺小的，无力占有整个球场；如果将木板置于脚下，人的感觉完全占有整张木板，但两者同球场比较还是渺小；将木板置于人的头顶上部，木板与天空相隔，人感觉到自身的控制力，在整个木板之下，形成了灰色空间；而将木板竖起置于人的一侧，木板将人分隔在球场的一侧，形成两个空间。由此可见，限定空间有两种基本方式：中心限定和分隔限定（图6-2-2～图6-2-7）。

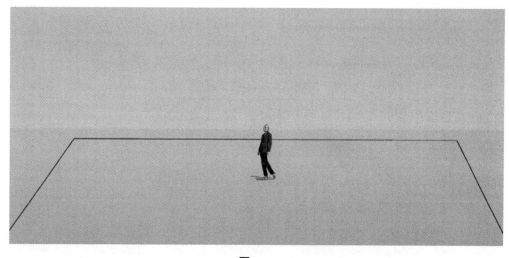

图6-2-2

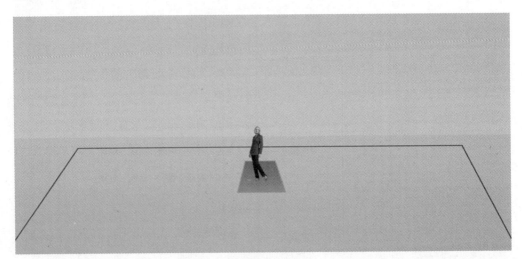

图6-2-3

图6-2-4

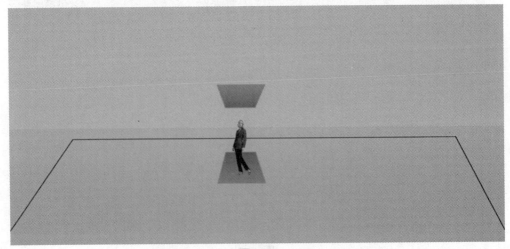

图6-2-5

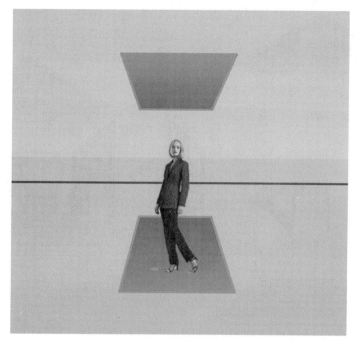

图6-2-6

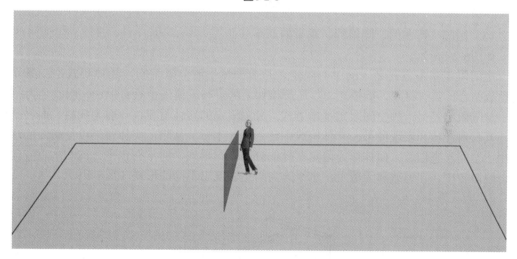

图6-2-7

从以上例子可以看出，使用实体界面来限定或分隔空间，让"气"在实体的构成下与外部空间呈现明确的界限，是使气显形。而作为分隔和限定的实体界面，其限定位置无外乎上、下、前、后、左、右六个方位。在空间构成中，人们把上部界面形象地称为天覆，下部界面形象地称为地载，而前后左右界面是起围合和分隔作用的，称之为围隔。即限定空间的方位：天覆、地载、围隔。其目的是对气的围、截、堵、导、升、降等。表现形式如下。

（1）地载　平地、高低起伏、台地、斜地。
（2）天覆　平的、下吊的、错落的、曲折的。

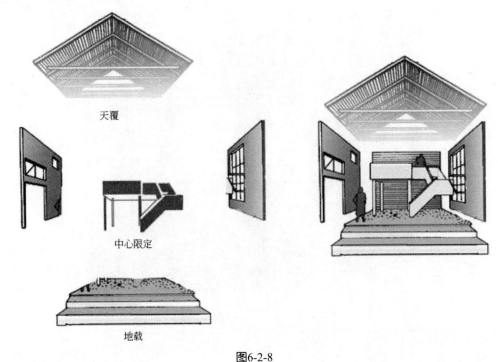

图6-2-8

（3）围隔　弯曲的、倾斜的、垂直的。

如图6-2-8所示。

空间限定基本方式之一的中心限定，是单一体量的分隔空间，具体形式是：矗立，与地载结合，具有凝聚、挺拔之力，庄严雄伟之势；与天覆结合具有吸引、收拢之力。

分隔限定是另一种空间限定基本方式，分隔限定的实体材料，一般为线材、面材、块材，其材料性质和表现效果在立体构成中已阐述，本章节从略。实体材料以分隔面的性质运用于空间形态创造。面体作为限定实体的分隔限定形式，通常有水平方向和垂直方向。在分隔限定中，在地载和天覆上，水平方向限定表现出不同的形式（图6-2-9）。

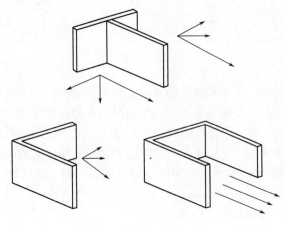

图6-2-9

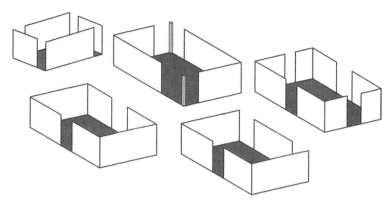

图6-2-10

天覆和地载表现出不同的方式,垂直方向限定与地载或天覆结合表现在阻隔、分流、合抱、围合之中。其中,立面与天覆的比例关系对人的心理产生较大的影响。

地载、天覆、阻隔、分流、合抱、围合即为空间构成的基本方式(图6-2-10～图6-2-14)。

图6-2-11

图6-2-12

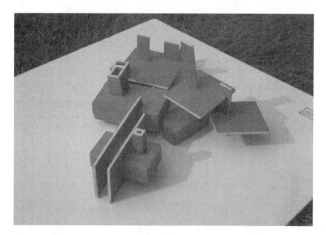

图6-2-13

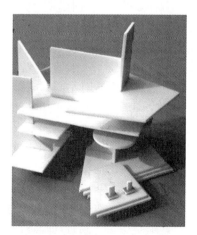

图6-2-14

三、空间的构成方法

创造空间形态可以有两种思路：一是从限定面的形状出发来决定空间形状；二是从空间形状出发决定相关的限定面。

从限定实体面的形状出发决定空间形状，就是运用某种实体的形状作为空间形态的主要界限，创造出一个带有这种实体形状的特征和表情的基本空间形态。例如，选用三角形平面为主要媒介构建空间形态，不论是实体媒介面垂直于地载还是与地载成倾斜角度，不论是实体媒介面作为天覆或地载，所形成的空间形态的基本单元都具有三角形平面的特征。因而，媒介的形态即成为空间形态的构成的基本元素（图6-2-15）。

图6-2-15

在此应注意，在空间构成中，是以纯粹形态为原形，对空间构建关系和人对空间结构的感知心理进行分析，运用的构成形态元素是"纯粹形态"，不同于客观世界中千姿百态、多种多样的自然形态。以少数基本元素为主要媒介搭建的是空间形态单元，一个良好的、有意义的空间形态是由多个形态单元组成的。正如在现实中，高楼大厦是由不同的单元房间组成，四壁形状决定了单元的大小和户型。所以，空间构成的基本元素的选择和创造，要有利于空间形态的构成，其大小、数量、通透性、围合性、稳定性、节点、尺度、比例、色彩等因素对空间构成单元产生直接影响（图6-2-16）。

从空间形状出发决定相关的限定面，就要对空间基本形态进行认识，不同的空间形状能产生不同的方向感和空间效果。直面限定的空间形状呈现出表情严肃的情形，曲面限定的空间形状呈现出表情生动的情形。

基本空间形态如下。

（1）方体空间　是一个六面体负形，其长、宽、高的比例关系影响着人的心理。

（2）锥形空间　各斜面具有向顶端延伸并逐渐消失的特点，使空间具有上升感；倒置时，最不稳定，具有危险感；运用得当，则轻盈活泼、富于动感。

（3）柱形空间　四周距离轴心均等，有高度的向心性，给人一种团聚的感觉。

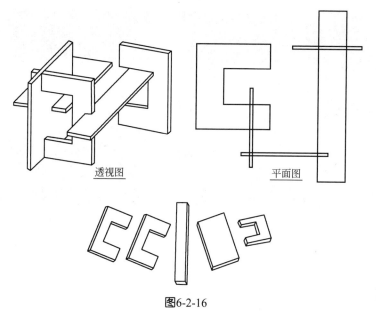

透视图　　　　　　　　　平面图

图6-2-16

（4）球形空间　各部分都匀质地围绕着空间中心，有内聚的收敛性（向心性），令人产生强烈的封闭感和空间压缩感。

（5）三角形空间　有强烈的方向性、稳定性。围成空间的面越少，视觉的水平转换越强烈，也就越容易产生突变感。从角端向对面看去有扩张感，反之，有急剧的收缩感。

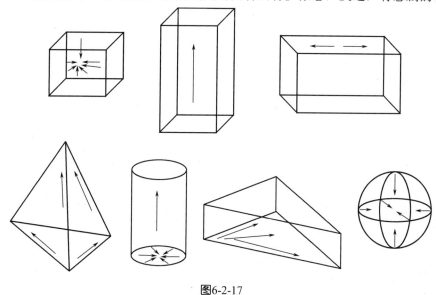

图6-2-17

（6）环形、弧形或螺旋形空间　有明显的流动指向性、期待感和不安全感（图6-2-17）。

空间构成的实质，就是根据形式美规律及空间造型具体原则和方法，结合造型的需要来处理好空间的相互关系，使其既能满足表现特定感情的需要，又具有统一而完全的造型形式。空间构成实际是对立统一原则在空间构成关系中有机地具体化应用。所以，在空间

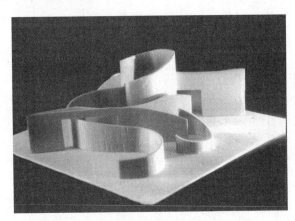

图6-2-18　　　　　　　　　　　　　　　　图6-2-19

构成中，应灵活运用构成要素和构成方法，合理使用限定空间媒介的大小和数量，正确把握空间限定和围隔的程度，营造良好的空间形态（图6-2-18，图6-2-19）。

例如，空间限定媒介上，线材与面材的限定效果是不同的，构成虚面的可以是线材的排列与编织，其限定程度依线材的粗细、疏密来决定。一个面只有一根线材，是中心限定的效果；一个面有两根线材排列，就构成一个虚面(张力面)；排列的线材越多，限定度就越高（图6-2-20，见彩图）。

如果空间限定媒介为实在的面，而且面积很大，则被限定的空间有完全断绝或凝聚不动（闷）的感觉。这就要在营造（限定）大体（主体）空间的基础上，进行面体局部的通透变化和显露的变化，形成良好的空间。即所谓："通透者，隔中有联，气势主次有致。显露者，实隔而意通，看得到摸不着，人不能跨越，故属于心理场的扩展"（《空间构成》，辛华泉著）。

使面体具有显露性的办法是：采用透射率或反射率高的材料或质感凹凸性强的材料，造成显而不通，或显而不明的效果；用半透明材料构成光影效果，更具诱惑力。

能够使面体具有一定的通透性，一般采用的方法如下。

（1）开洞　　一般是在壁面上、天覆上、两壁转角上开洞。洞的形状和位置对空间效果影响很大，洞口的总面积越大，视线通过的越多，力象的态势也越明确。开在壁面上的洞、天覆上的洞、转角上的洞，都可以有上、中、下的位置变化和形状的变化。同样面积

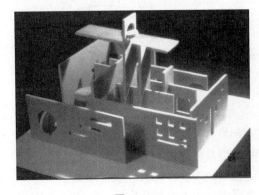 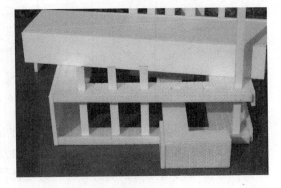

图6-2-21　　　　　　　　　　　　　　　　图6-2-22

图6-2-23

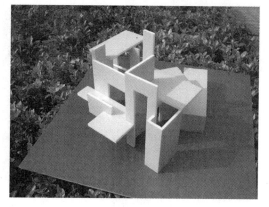
图6-2-25

的洞口，横向比竖向的感觉视线开阔；高度适当的洞口，较过高、过低的洞口视线开阔；角上的洞口比其他位置的洞口视野更开阔（图6-2-21，图6-2-22）。

（2）半遮闭 对于同一方位的面体，由于空间形态力象的需要，既要有明确的限定，又要使其具有一定的通透性，并相互连通。因而，进行部分限定时，其上下左右的位置不同，高低疏密状态不同，空间表情也各异（图6-2-23，图6-2-25）。

四、空间构成的感觉

任何一个客观存在的空间形态，都是由不同虚实视觉媒介界面围合、限定而成的，并且界面的数量要多于两个以上，才能形成视觉感知的空间形态。当然，人的听觉、肤觉、嗅觉、平衡觉特别是运动觉，对空间知觉都有一定的作用，人就是依靠这些感官的分析器，才能知觉空间形态的特征。

面是最主要的空间限定实体，其次是线的排列(包括纵横线交织的网格)，它也可以表现出面的限定效果，然而其限定程度弱于实面。简单的线和块的限定，只成为注意力集中的焦点，并不分隔空间。

1. 点限空间的感觉

所谓点限空间，是指由相对集中的点构成的空间形态，也是空间形态与点形成相对的体量关系。它的表情接近于二维空间群点的表情，给人以活泼、轻快和运动的感觉。

2. 线限空间的感觉

所谓线限空间，是指用线体材料的排列和编织性所限定的空间形式。它具有轻盈剔透的轻快感。它可以创造出朦胧的、透明的空间效果，具有抒情的意味。由于线对于空间的限定性感觉很弱，就形成一种半透明的空间。用线体材料限定空间，由于它的结构方法不同，形状、方向、色彩不同，可以创造出各种不同表情的空间形象（图6-2-24，见彩图）。

3. 面限空间的感觉

所谓面限空间，是指用面体来限定空间的形式。由于面体可以构成各种空间形态，所以又各具不同性格，它的表情也是多样而复杂的。面限空间分曲面空间和平面空间两类。曲面限定空间的表情比较丰富、柔和、抒情。平面限定空间的表情则比较单纯、朴实、简洁。在平面限定空间中，垂直空间形态给人以庄严、肃穆、崇高、向上的感觉。水平

空间形态给人以平易、亲切、开阔、舒展的感觉。倾斜空间形态则给人以活泼、清新之感。倾斜空间由于角度的不同，还会产生压抑、动荡和危机感等表情来。

4. 矩形空间

由面体限定的矩形空间形态，由于限定媒介的尺度和比例不同，产生出不同的视觉心理。若空间的高、宽、深相等，则具有匀质的围合性和一种向心的指向感，给人以严谨、庄重、静态的感觉。窄而高的空间使人产生上升感，因为四面转角对称、清晰，所以又具有稳定感，利用它可以获得崇高、雄伟自豪的艺术感染力。水平的矩形空间由于长边的方向性较强，所以给人以舒展感；沿长轴方向有使人向前的感觉，可以造成一种无限深远的气氛，并诱导人们产生一种期待和寻求的情绪；沿短轴方向有朝侧向展延，能够造成一种开敞、阔大的气氛的感觉，但处理不当也能产生压抑感（图6-2-26）。

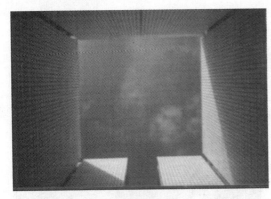

图6-2-26

第三节 空间的构成

一、空间单元形态

天覆的构建是空间形态限定的一个重要因素。在生活中，人们或手持雨伞、或走进车棚、或进入大厦，只要有了顶（天覆），人们对空间就产生了安全感。"顶"这一界面对光、雨、风、雪等外部空间的干扰产生的遮蔽性和一定的封闭性。即使周遍围合性较弱，由于地面是天然的底面，只要"顶"部有一定的面积，就会在两者间产生空间场，形成一个独立的空间单元，也就形成了内外空间两部分。一般说来，只要有了顶界面，哪怕周围四面都是空的，也把它称作内部空间。反之，尽管四面都是封闭的，只要无顶，称它为外部空间。然而，在实际中，内部空间和外部空间的区分，也是相对的，要实际问题实际对待。

那么，空间构成的基本单元形态有多少种形式呢？以内空间围合为例，有四围皆空、一实三空、二实二空（一、二）、三实一空、四个实面6种形式，空间限定性从开敞到半封闭到封闭（图6-3-1、图6-3-2、图6-3-3、图6-3-4、图6-3-5、图6-3-6）。

图6-3-1 四围皆空

图6-3-2 一实三空

图6-3-3 二实二空（一）

图6-3-4 二实二空（二）

图6-3-5 三实一空

图6-3-6 四个实面

对于四面实体围合的空间，不能限定成"死空间"，不能失去了力象的运动方向和趋势，应当使之与外部空间产生联系，产生通透感。其方法仍就是开洞。洞开的越大，视线通过的范围越大，视野开阔，空间的开敞度就大；洞数量越多，围闭度减弱，空间也显开敞；面积相同的洞，横洞比竖洞开敞性强；靠近地载的低洞比靠近天覆的高洞使空间更封闭，而视平面高度的洞空间开敞感最强，垂直面上比天覆上的同面积开洞空间开敞感强；转角洞口减弱了连接面之间的联系，并随尺寸的增大失去围闭感，反之，也增强了与相邻空间的连续性以及相互穿插的关系。所以，开洞的大小、数量是解决进出内空间的流动性、决定空间开敞程度的最重要因素。

二、单元空间形态组合

一个良好的、艺术的空间形态是由多个单元空间依据构成规律和美学原则组织而成的。单元空间之间的构成关系不仅改变了原有的空间形态，形成新的空间限定的"团组"形式，而且给人新的视觉感知心理。

① 由两个单元空间形成的组合形式，在同一地载情况下，可以形成点与点、点与面、面与面、部分面与部分面结合，以及互锁、包容等形式。空间的连接，形成丰富的空间变化，增强了空间的曲折性，增加了空间的层次感、节奏感，使空间具有新的表情（图6-3-7，图6-3-8）。

② 两个单元空间各自在不同的地载情况下，也可形成点与点、点与面、面与面、部分面与部分面结合的形式（图6-3-9），使空间更具活力，更具层次感和生动性。

 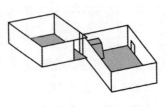 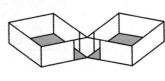

图6-3-7

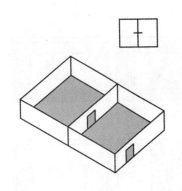 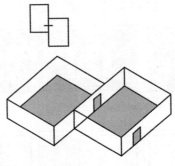

图6-3-8

图6-3-9

③ 在空间形态的组合中，空间体的任意重叠均会产生一个公共地域，形成互锁状态，而这个公共空间在整体组合空间中，为整体环境的塑造起到重要的作用。首先，两个空间在互锁状态下，既维持甲方空间特征，又体现乙方空间特性，形成一个重叠的共享空间。而共享的表情是暧昧的，既有他情也有我义（意）。其次，两个空间在互锁状态下，其中一方在公共区域失去自我，而另一方保持其完整性，占有公共区域，这样，两个空间就形成一种主从（次）关系，使空间富有情感交融和爱意。第三、两个空间在互锁状态下，公共区域既有甲、乙双方的特征，又有自己的个性，形成一个衔接、过渡的空间，成为甲、乙空间结合的产物（图6-3-10，图6-3-11）。

④ 在空间形态的组合中，两个形态大小不同的空间发生重叠时，形成大空间套小空间的情况，也就形成包容关系。小空间占据大空间中的位置，其位置大小、方向、高低、尺度，对整体空间形态的组合影响重大（图6-3-12～图6-3-16）。

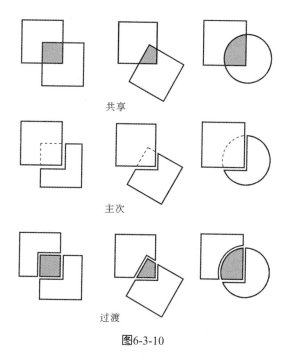

图6-3-10

图6-3-11

图6-3-12

图6-3-13

图6-3-14 以限定实体形态为元素形成的单元空间之一

图6-3-15 以限定实体形态为元素形成的单元空间之二

图6-3-16 以限定实体形态为元素形成的单元空间之三

第四节 空间构成的组织形式和方法

一、空间构成的组织形式

任何一个积极的、良好的空间都有一定的较为复杂的形态，它是由多个基本的空间单元体的组合、变化而构成的，并形成丰富多彩的空间形态造型和艺术效果。对于空间组合体的构成，要做到空间组织有序、主次分明、层次感强，既要整体协调，又要富于变化；要使"间"中的"气"活起来；要使人进入空间"步步移"、"面面看"，在有条不紊的内部空间里穿行，通过主体的运动，感受和体会空间，通过空间的高潮迭起、先后映照，领略空间的真谛。空间构成就是在人的视知觉和运动觉的感知中得以认知的，所以，空间的组织要把空间的连续排列和时间的先后顺序有机地统一起来，形成一个空间动态的主

线,简称动线。

而空间中"气"的流动,或随限定形态上扬翻动,或随限定形态低沉,如行云流水……。其流动方向受整体媒介形态的高低起伏和体位开合的趋势影响,这在空间"场"中,就是指力的趋向,把这种趋向形成的造型态势称之为体势(图6-2-9)。

组织有序的空间是有前后层次和有主副空间之分的,一般会按照一定意义进行主体空间排布,并寻求相同或相似的媒介形态来限定,并形成整体造型主导整个空间形态,其形成的造型线路称为主轴线。

空间构成的组织形式受动线的影响,表现在规则的对称和不对称的不规则两种形式上。前一种给人以庄严、肃穆和率直的感觉,后一种则比较轻松、活泼和富有情趣。无论哪一种空间动线,都应尽量避免逆程序的现象,一般均按环状布局(包括水平方向与垂直方向在内)。规模较大的可以同时有几条动线,但要分清主次关系。另外,应避免空间动线太直和太短,或直远而狭长。主轴线使主题中心明显显露;自由交错的动线使主题忽隐忽现或完全隐蔽;主轴线与动线交互运用,使空间形态组合更艺术化。

序列是空间构成的又一种组织形式。所谓序列,是为了展现空间的总体势或者突出空间的主题而创造的空间先后次序组合关系。序列空间由于是按一定的轴线关系定位排列的,所以具有鲜明的秩序性和层次感,加上空间大小和方向的变化就能使空间产生有前奏、过渡、高潮、尾声的庄重而肃穆的心理效果。创造序列的手法是多种多样的,既可以直接以规则的或不规则的空间形象引人入胜、导向主题又可以采用自由活泼的空间组织,漫不经心地导向主题;还可以是反衬的,以较小、较暗、较封闭的空间为前奏,展示一个较大、较开朗的主题空间。在我国古代的宫廷建筑和现代的纪念性建筑中,经常采用这种空间形式。

只有空间的组合没有空间的对比,则会流于平淡。两个毗邻的空间如果在某一方面呈现出明显的差异,则应借这种差异性的对比作用,反衬出各自的特点,并使人们从这一空间进入另一空间时产生情绪上的突变和快感。显然,对比与变化是空间组织重要形式。

① 由小空间进到大空间。

由小空间进入到大空间能使人们在心理上产生扩大感,觉得豁然开朗。这就是用先"收"后"放"的对比手法,造成第二个空间的容积扩大感。由小的空间进到低的大空间,除有上述感觉外,还能使人产生进入公共空间的感觉,仿佛是从家庭空间进入了社会空间之中。

② 由大空间进入小空间。

由于由大空间进入小空间的空间关系是由强变弱的,所以会在心理上产生凹入感和收缩感。如果这个小空间是升高的,则会增强这种上升感。就像人攀登高山那样,越往上,就越高,越高,面积就显得越小。

③ 由中等空间经过小空间再进入大空间。

由中等空间经过小空间再进入大空间则会使人产生隆重、庄严的感觉,因为它有层次、有节奏、有对比,并且是有前奏、低潮和高潮的完整系列,会使人在心理上产生有条理、正规、庄重的联想。

④ 由大空间、中等空间逐渐进入小空间。

由大空间、中等空间逐渐进入小空间则会使人产生制动、终结的感觉,因而容易使人

联想到进入死胡同。夸张地说,就像钻入"牛角尖",所以会产生就此止步的休止感。

不过,也不能为对比而对比,为变化而变化,应该利用对比关系分清主次,有目地、有重点地创造整体形象。空间的对比还表现在:明暗、虚实对比,形状对比,方向对比,标高对比等。

空间的组合是由动线连通的,这就决定了纵向的对比和层次。为了进一步丰富空间形象,还必须开拓横向的变化,使横向相邻的两个空间在视觉上相互连通、相互借入,呈现"你进入我、我进入你"之势。这就是横向渗透。横向渗透使没有层次的空间出现层次,丰富了空间环境的变化,其中包含有水平方向的渗透(如中国园林中的对景、借景)和垂直方向的渗透。

沿主轴线排列空间,应强调对比与变化,而沿副轴线排列空间,则应强调重复与再现。重复就是在某线性空间组合中反复使用一种基本形体。这种方法可以使组合空间有简洁、明晰的特征,并可创造空间组合的节奏感。如果采取富于变化的组合形式,重复的组合能取得非常生动的结果(图6-4-1,图6-4-3~图6-4-7)。

图6-4-1

图6-4-2

二、空间构成的组织方法

创造空间的方法,通常有减法和加法,以及综合运用,或根据一定的模式进行变化创造。

减法是在确定空间形态外型的基础上,对空间形态进行向内分隔,形成具有某种意义和表情的新空间。减法创造实际是一种切割的方式,是使空间的基本形体发生切割变化。这种切割可以是直面切割、曲面切割和综合性的切割。而切割之后,给人们所看到的应是扭曲、膨胀、分裂、残形、倾斜、退层、旋转、拼贴等表现状态(图6-4-2)。

加法创造就是将基本单元空间形态进行接触组合。依据某种空间主题表达意向,选择相关形态元素,建立空间组织形式(轴线),在轴线的相应位置和方向上进行基本单元空间形态的组合、累积和叠加,使在形状、大小方面的有相对关系的基本单元空间形态形成有机排布、良好的空间动线沿空间形态表达其情感。在这之中,各个单元空间的形态和大小的相对关系、各个形态之间的位置、方向的相对关系,以及形态排列的骨骼是关键。而组织形式可以是线形、放射式、积聚式、框架式、轴线式。

分割聚积是将上述两种方法综合使用。首先对基本型进行简单分割(包括等分或自由

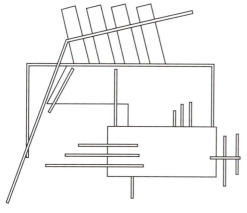

图6-4-3 平面图

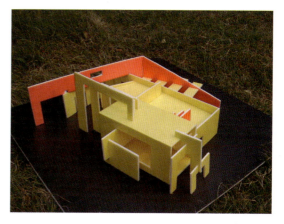

图6-4-4

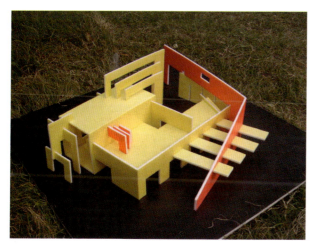

图6-4-5

图6-4-6 构成轴测图

图6-4-7

图6-4-8

分割），然后再组合被分割的形体。由于这种形体具有阴阳、凹凸、正负形的关系，所以整体上容易和谐统一（图6-4-8）。

　　三种构成模式（整体体态）：围合空间、合抱空间、挟持空间。

为创造好的组合效果，于三个向度均应有艺术性变化。在空间平面上，应具有一定的方向性和延伸性；空间立面上，应有高低层次，以便产生空间的虚实凹凸；在透视上，不能一眼就看到它的全部，只有在运动中逐一看到各个部分，才能形成整体印象，要曲折层叠，给人以强烈而丰富的力动感。

第五节 空间艺术的美学心理

丰富的空间表现，构成了多彩的空间形式，呈现出空间形态各自的艺术个性，创造出各种变化的空间力象。但它们的本质却是共同的，都是对"气"的限定。研究空间艺术的本性，探究艺术空间的意义，就要遵循艺术形式美的规律和空间构成的原则。

艺术空间的美是建立在人的心理感知的基础上。人要认知空间美就需要借助于一定的媒介形态，进入空间形态之中，感知空间的造型，感受空间的大小、比例、尺度、高低、材料、色彩、明暗等关系对感官器官的刺激，以及空间的聚散、主从、向背、疏密等关系对心理的冲击，进而通过空间构成的法则和规范，通过审美经验、知识经验来达到对空间美的认识。而审美经验和知识经验是以哲学、文化和科学知识为基础的，是对现有事物的认知能力的结果和体验。

艺术的空间美体现在空间形态的统一性和整体性，和谐是变化统一的最高原则。在空间中，主体空间形态是占主导地位的，其视野开阔、结构严谨、组合完整、特点突出，代表了总体形象。而其次空间（从属空间）、副轴线，以及延伸和渗透的空间组团、单一空间体，都应同空间主体保持其特点的一致性，虽然有一定的变化，但所看到的是一个空间体的组合的完整体。因此，整体轮廓必须具有统一的风格，也就是在个体中要包含有共性的东西。

重视空间的整体性并不代表单调。在注重整体性的同时，认真对待每一个空间单元和团组的创造，注重空间形态段落的结合。通过单体形态的尺度、体量、色彩的对比与协调、对称和均衡关系，通过对空间体的组合及灰空间的运用，达到良好的艺术效果。

图6-5-1

图6-5-2

在和谐原则下，空间形态的变化、对立、统一体现在艺术的空间体势上，形成空间的主从关系、向背关系、高低关系、聚散关系、疏密关系等（图6-5-1，图6-5-2）。

主从关系也叫主次关系，体现在空间团组的大小上，也体现在整体的体势上。主从关

系确定了空间形态构成的主、副关系和中心位置。主空间应突出，应占主导地位，要在副空间的映衬中体现主空间的驾御性、主导性、引领性和精致性；副空间作为主空间的依从关系，紧密为主空间的延伸、主空间的体势营造而服务。空间构成中的主从关系是一种协调、对比关系，两者是相辅相成的。尤其是在序列空间的组合中，大小空间穿插和变化，能给人造成不同的心理影响。同时，在形式上也会形成舒畅和紧凑的不同效果。如果在空间构成中没有大的主导空间形态来控制全局，就会使空间丧失主从关系，空间的主导性格就会模糊不清，这点在构成中必须十分注意（图6-5-3～图6-5-9）。

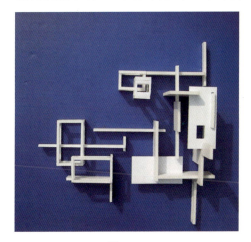
图6-5-3

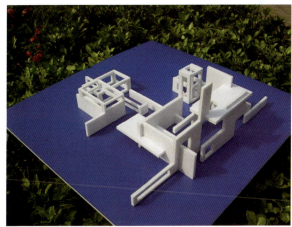
图6-5-4

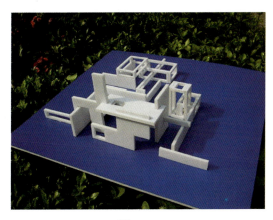
图6-5-5

图6-5-6

向背关系，在哲学中是对立面的矛盾，在空间构成中是体势、力象的方向问题。空间力象不同的方向能使空间的形态不同，而方向的对比和统一关系，在空间构成中具有举足轻重的作用。例如水平方向的平行和相切关系、垂直方向的平行和相切关系、水平方向和垂直方向的相切关系、不同斜向空间的空间对比关系等，都是在空间构成中不可忽视的重要因素，是空间整体体势显现的重要因素。向向关系使空间整体体势具有很强的方向性。背向关系使这种体势方向受到一定的阻力，产生了一定的矛盾，增加了空间的曲折性和情趣性。向背关系体现在体势上就是"负阴抱阳"，使空间更有可读性（图6-5-10，图6-5-11）。

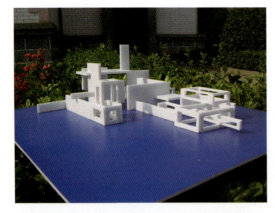
图6-5-7

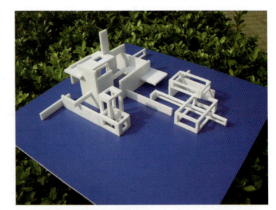
图6-5-8

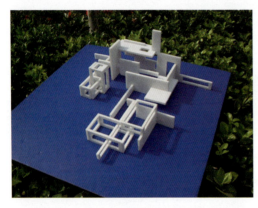
图6-5-9

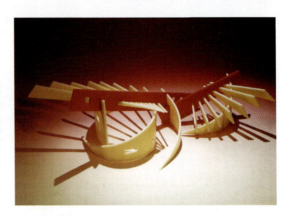
图6-5-10

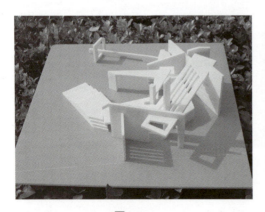
图6-5-11

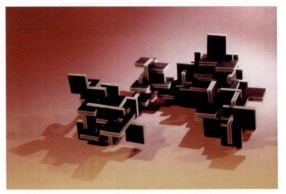
图6-5-12

　　高低关系是空间比例问题，空间构成形态的比例是关系到整个空间的统一性问题，也是关系到整个空间的变化问题。因为构成空间的各部分如果没有一定的数比关系，就会使人感到它们之间的联系不是有机地组合，而是偶然地拼凑，这必定会使空间关系失之于协调。再者，比例也是构成空间的逻辑，是使空间形式获得理性的重要手段。特别是在当今造型形式趋向简洁的新时代，良好的比例关系就更具有它的重要价值了（图6-5-12～图6-5-15）。

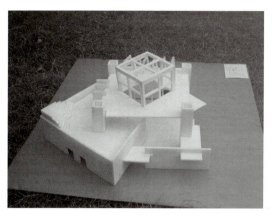
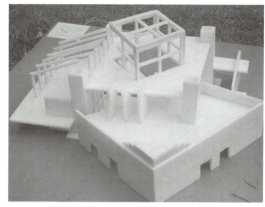

图6-5-13　　　　　　　　　　　　　　　图6-5-14

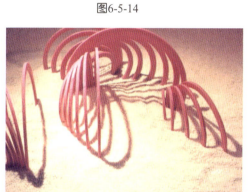

图6-5-15　　　　　　　　　　　　　　　图6-5-16

　　聚散关系和疏密关系是空间构成的形式表现。空间的组合不是无序的堆积和单一的排列；空间平面布局如同经营位置，强调"场"的力象的方向；立面强调其体势和动感。而聚散关系和疏密关系就是空间形态组合的关系原则。

　　"聚"是组合，是依从规律形成整体团组，确立主从关系；"聚"是使空间形体间产生相互的对比，形成大小空间、横向与纵向空间、高低空间激烈的对比关系，形成动线与主轴相互交错、缠绕的矛盾关系，形成空间力场由于空间的聚集形成的蓄势待发的关系。"散"是空间的延伸，是解决由于"聚"而带来的矛盾。"散"是有目的的，不能随意乱

图6-5-17　　　　　　　　　　　　　　　图6-5-18

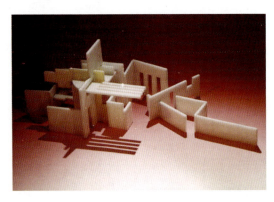
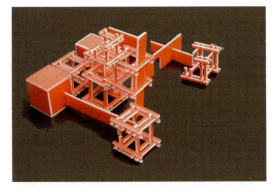

图6-5-19　　　　　　　　　　　　　　　图6-5-20

"散",是空间力释放或收敛的方向和范围。聚散关系构成空间完整的体势,形成"藏风纳气"之势(图6-5-16～图6-5-18)。

同样,疏密关系对整体构成也很重要,布局经营中讲:"密不透风,疏能'跑马'"。空间形体的密集、紧张,有强大的收敛性,而"疏"形成密集空间的延伸方向,使聚集之"力"有目的而"发",形成"密"为"疏"服务,"疏"是目标,"密"是形式内容(图6-5-19,图6-5-20)。

艺术的空间美还体现在序列组合关系中,空间组合的引导,是根据不同的空间布局来组织的。一般来说,规整的、对称的布局常常要借助于强烈的主轴动线来形成导向。主轴动线愈长,主轴动线上的主体空间愈突出。自由组合布局的空间其特点是主动线迂回曲折,空间相互环绕活泼多变。不论如何布局,空间形态序列组合均存在着重复和变化、曲直、动静、过渡空间等关系(图6-5-21)。

在空间序列组合中,重复和变化是处理空间形态关系的手法。空间形态内部的划分可以以某个形态为母题,在构成中重复运用,相互穿插叠合,丰富而不乱,充满和谐的韵味。将重复与再现结合起来,可以成为局部特异的处理手法,造成起伏变化,而变异空间在整体空间中所放位置的不同,既可终止延伸感(端点)或与环境融合,又可形成空间流动的支点和焦点(图6-5-34,图6-5-35)。

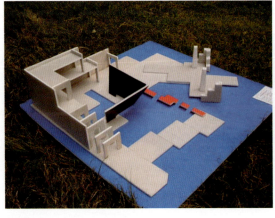
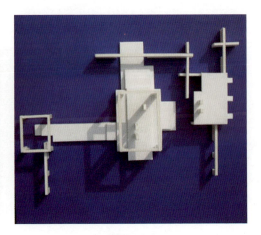

图6-5-21　　　　　　　　　　　　　　　图6-5-22

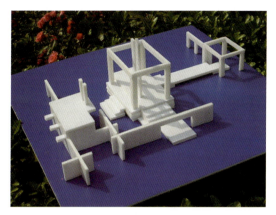
图6-5-23

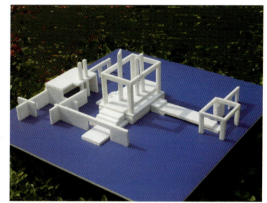
图6-5-24

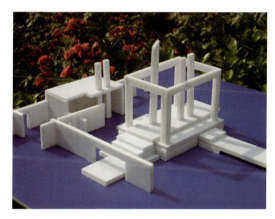
图6-5-25

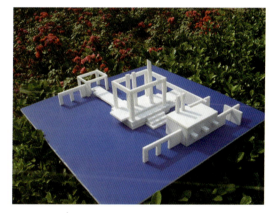
图6-5-26

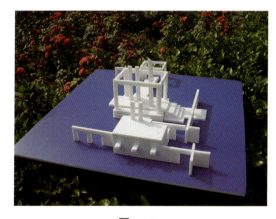
图6-5-27

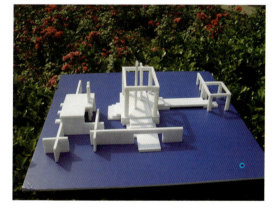
图6-5-28

曲直关系是序列组合形式的一种表现。"畅则浅",一览无余不能充分发挥空间流动的效果。深远而狭长的空间是令人讨厌的,必须考虑引入一段曲动线或其他形态以增加视觉趣味。例如,以弯曲的围闭来引导,并暗示另一个空间的存在,其特点在于创造一种期待感,是下一次激动前的滥觞和准备。"曲"表现在通过横向渗透来丰富空间,并利用

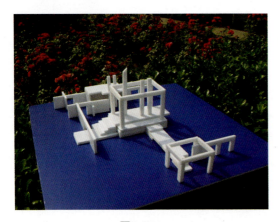

图6-5-29

地载和天覆的"曲向"处理暗示出前进的方向,产生戏剧性的效果。而"直"使空间处在轴线的延长线上,并可利用垂直通道暗示上一层空间的存在。曲直关系得很好处理可使空间活跃起来(图6-5-22～图6-5-29)。

动静关系。一方面,动是指人的运动,不同体积的空间在动态方式下表现为不同的序列关系,人的感知认识是随运动过程而领悟到"过渡感受",让空间逐步在人眼前展开,而不是一览无余;要在时空的运动中获得不断移动的视野,有层次、有顺序地或随意地欣赏空间。静是指空间形态的相对静止性,造型形态、体积、色彩等因素形成完整的空间,然而,不同的角度其造型给人以不同的感受,丰富的造型使"动"更活跃,意境更深远。另一方面,在静中产生动,如水流、光与影等,吸引人的视觉,触发人的联想和反应(图6-5-30)。

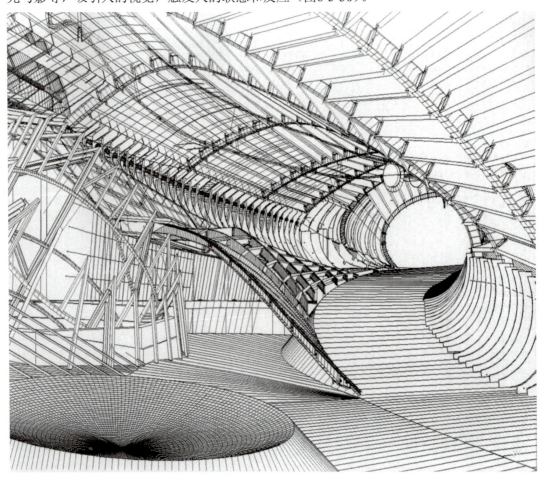

图6-5-30

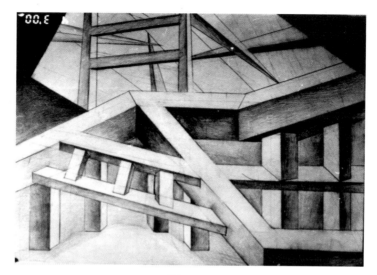

图6-5-31

在空间构成中,巧妙运用过渡空间也是一种必不可少的手段。两个大型空间若以简单的方法直接连通,常常会使人感到单薄或突然,并造成印象淡薄的效果。如果两个大空间是一种渐进关系,或者在中间插入一个过渡性的空间,它就变得段落分明,并具有抑扬顿挫的节奏感。在空间构成中,可以采取增加一个过渡空间形态的方式,也可以将有些空间在连接处压低、收束而构成过渡空间。过渡性空间一般应小、低、暗、封闭一些,使人心理上有一个起伏变化,从而在记忆中留下深刻的印象。当人们从外部空间进入到内部空间或从内部空间走出到外部空间时,为使人不感到空间变化得突然或空间平直无变化,就必须在空间组合中注意循序渐进的层次,以适应人们的视觉和心理的顺应性。

此外还有一些空间构成概念可增加对空间艺术的理解。

① 扭曲:在原基本形体上进行整体或局部的扭曲,使形体更柔和富有动态和韵律。

② 膨胀:表现出内力对外力的抵抗,所以这类形体看上去富有弹性和生命感。

③ 分裂:使基本形体断裂,如同成熟的果实绽开一样,表现出一种内在的生命力。分裂是在一个整体上进行的,因此仍有统一感,但由于分裂产生的刺激形成了对立的因素,使统一中有变化。

④ 残形:在完整的基本形体上进行模仿性破坏,使空间形体犹如遭到地震、空袭或年久失修一样,使人产生震惊疑惑的感情,具有吸引力。

⑤ 正敬:使基本形体与水平方向呈一定角度,造成斜面或斜线,产生不稳定感以达到生动、活泼的目的。

⑥ 退层:使基本形体层层脱落外皮,渐次退后,减少形体媒介对阳光的遮挡,打破呆板的外形(图6-5-31)。

人们把空间构成比喻为凝固的音乐,是因为两者的确存在的类似和关联。空间组合具有很强的艺术性,与音乐构成的规律有相似之处。例如空间序列是在运动中逐步铺开陈述的,置于时间推移序列才能领略空间的全部。空间序列的展开既通过空间的连续和重复体

现出单纯、明快的节奏，也通过高低、起伏、疏密、虚实、间隔等有规律的变化体现出音乐中抑扬顿挫的律动。这就像一首交响乐是由许多乐章组成，一个乐章又是由若干音符遵循一定感情和乐理(节奏、休止、延长、加强、减弱、滑音及升降半音等)创作而成，在交响乐序曲、扩张、渐强、高潮、重复、休止中的得到心灵的旋律感（图6-5-32，图6-5-33）。

一个艺术空间形态的序列构成，不仅像首乐曲，也像一部文学作品。从空间外部开始，先对外部与内部有机综合体势认识，再进入内部，在有条不紊的内部空间里穿行，在变化的距离中看到变化的景物形态，洞察空间丰富的寓意及深邃的启示。空间的节奏、平缓、紧张、高潮、休止、秩序、对比等复杂的变化就如文学中的主线变化，在叙事的完整性中构建空间的秩序性、审美性。正如人们所说的"文章要写出豹头、熊腰、凤尾"。所谓"豹头"，就是要求起始要单一、醒目、善变、出其不意，具有许多悬念，这样就容易抓住人。所谓"熊腰"，就是承接开端应该错综复杂，形成"连环套"，通过曲折迂回、旁枝细节使内容充实饱满、粗壮有力。所谓"凤尾"，即结尾应简明挺拔，在高潮降落之后要来个"回光返照"。这种文学艺术结构形式和表现手法是艺术表现的精髓，也是构成完整的、理想的空间形态的表现手法之一。

著名建筑大师贝聿铭设计北京香山饭店时，就是运用空间构成原理的实例。平面沿轴线展开的序列空间处理手法是对称的（吸收了中国传统建筑的精神），而实际体量组合并不对称。但在轴线上，人所感觉的是对称的视觉印象。从大门进入中厅之前是收小的进厅，再加上迎面的影壁，中厅与进厅的比例是超长的，所以使人感到豁然开朗，形成一个中心。从中厅到花园平台之间又经过一个压低的过厅，为下一个空间感受做铺垫。

空间构成是对空间的本质的认识。在掌握空间构成的原则下，在审美规律的指导下，可以通过草图设计、模型推敲、材料检测、文字言语表述等过程，对空间进行深入的探索和研究。它是空间类型的设计和学习的基础，对空间实用性设计有极大的帮助（图6-5-36～图6-5-46）。

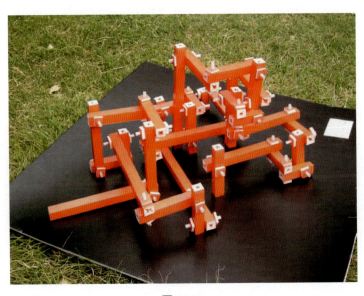

图6-5-32

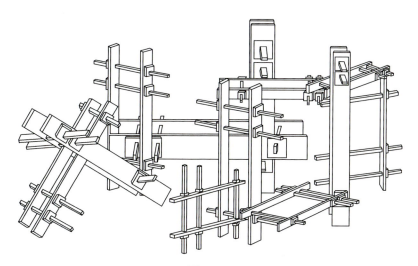

图6-5-33

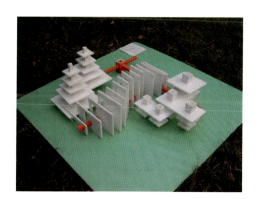

图6-5-34

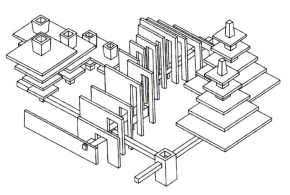

图6-5-35

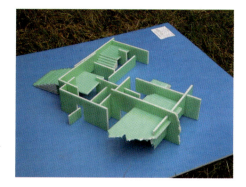

图6-5-36

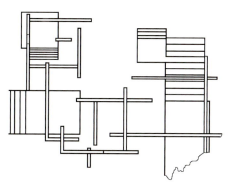

图6-5-37

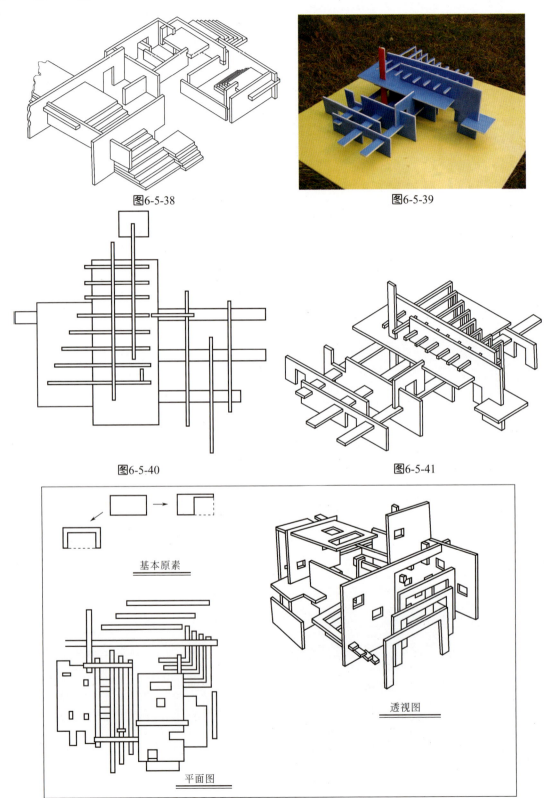

图6-5-38

图6-5-39

图6-5-40

图6-5-41

基本原素

平面图

透视图

图6-5-42

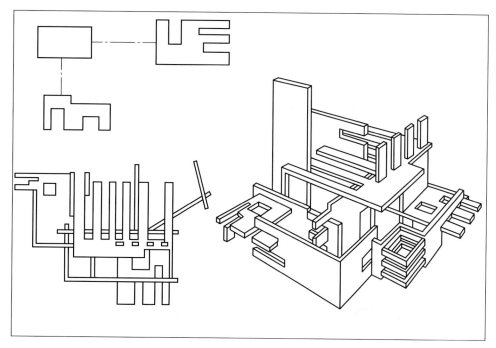

图6-5-43

图6-5-44

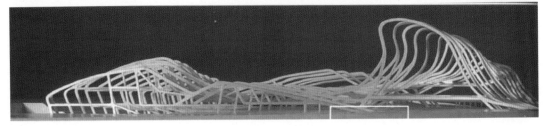

图6-5-45

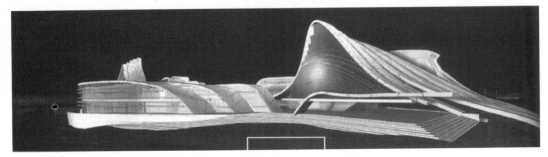

图6-5-46

▌思考与练习

1. 空间的相关概念

空间	轴线	平面视觉	立面视觉	视轴	视角
分割	流线	四度空间	透视	视点	环境视觉
限定	方向	结构	节点	知觉	视知觉
围合	构图	质感	衔接	组织	进入感
比例	灰空间	空间色彩	中心	格式塔	符号性
尺度	序列	形态	元素	单元	组团
体量	节韵	整体	线体	块体	面体
空间力场					

2. 空间构成的美学关系

主从	动静	对话	接纳	体势
向背	曲直	完整与残缺	内敛	端点
高低	正欹	连续与断裂	延伸	休止
聚散	封闭与开放	围合感	编织感	砌筑感
疏密	迎逆与避让	亦此亦彼	流动与休止	接纳与排拒
大小	渐进与突变	结构逻辑	藏风聚气	负阴抱阳
轻重	解构			

3. 空间构成方式、方法论

一般方法：

　　　　单体变异　　单元组合　　逻辑生长　　分割

按传统观点，构成的一般方法也可分为如下三类：

　　　　围合　　　　分割　　　　　　限定

4. 方法释要

① 几何构成法。运用纯粹几何元素（几何形线体、面体、块体）遵循理性化结构逻辑而构成空间形态的方法。这种方法建构的空间形式具有鲜明的抽象构图风格。

② 自由构成法。运用几何性或非几何性元素进行表相非逻辑的构成方法。此方法所建构的空间形态是抒情的，具有解构主义的混沌气质。

③ 仿生构成法。以自然界的生物体为原型，抽象出适宜的构成元素，采用"单体变异"、"单元组合"、"逻辑生长"手法构成隐含原型形象的空间形式。此方法所建构的空间形象生动、丰富，具有强烈的趣味性。

5. 手法释要

① 单体变异。选定一几何形体或非几何形体作为原型，运用切割、分离、移植、变向位、抽离、削减、附着等手法，遵循"加法构成"与"减法构成"原理而进行空间形象创作的手法。空间形象紧凑、机巧、体量感强烈。

② 单元组合。由若干元素组成单元，由单元按照不同的目的性组合成组团，再结构成空间整体。这种手法创作空间形象灵活，具有广阔的形式拓展空间。所选择元素既可以是线体，也可以是面体或块体。

③ 逻辑生长。构成元素按照所设定的轴线，逐渐生长出完整的空间形象。这种手法自由、具有多维的思维方向，偶然成就的机会较多。

6. 经典方法

① 围合。围合有虚围合与实围合之分，每一类中又有部分围合与完全围合之分，是创造空间封闭感主要方法。其关键之处在于围而不死、闭中有透，以及对整体形象的韵律与节奏控制。"负阴抱阳"、"藏风聚气"是对围合性空间形势的经典性描述。围合既可以表现为连续、间断，又可以出现围合界面的相离、相交、相切关系。

② 分割。分割就是划分，是把消极空间变为积极空间的有效手段。实现分割的界面元素既可以是线体、面体、块体，也可以灵活运用其他形式，如绿化、水体、光、色、高差、温差等。分割方法恪守的关键不在界面本身，而是在界面之间所形成的关系状态。这种状态决定于分割的空间是否"合情"、"合理"、"合法"。同时，轴线的起承转合与流线的流畅性、生动性、趣味性、审美性也是分割方法需要遵循的重要方面。

③ 限定。一定的元素或体量对其所处环境的控制即为限定。限定有边界限定和中心限定之分。在空间创造中，根据元素或体量对其所处环境的控制程度的不同，又把限定划分为过度限定、中性限定和弱势限定。过度限定霸气娇横，中性限定不卑不亢，弱势限定苍白无力。不同的限定形势适应于不同的空间个性追求。

7. 实例练习

(1) 空间构成练习创作（Ⅰ）

选择线、体、面或块体三类元素，创作单体模型，三类中任选一类。

要求：

① 作品尺寸：200mm×200mm×150mm；

② 在图形与模型的互动中完成作品；

③ 用线体构成空间，重点体验空间的编织性、通透性、流畅性；

④ 用面体构成空间，重点体验围合性、分割性、遮蔽性；

⑤ 用块体构成空间，重点体验限定性、堆积感、构筑感；

⑥ 部分与整体比例适度，工艺精致，结构逻辑明晰，具有强烈的建构感。

(2) 空间模型创作（Ⅱ）

综合运用线体、面体、块体元素建构一个组团性或组群性空间模型。要求：

① 作品底座尺寸：500mm×500mm，作品平面尺寸最大不超过底座面积的3/4，立面高度控制在100mm以内（个别特例除外）；

② 在图形与模型的互动中完成作品；

③ 充分考虑人的空间视觉和空间心理，遵守空间建构的美学规律和审美原则；

④ 工艺精致，结构逻辑明晰，具有强烈的场所感。

(3) 图面表现

将模型Ⅰ和Ⅱ还原到二维平面，深入理解图形空间与实际空间形态之间的对应关系。

要求：

① A3图幅，图纸，钢笔墨线；

② 模型Ⅰ与Ⅱ各画一张图幅，内容包括平面、立面、透视图；

③ 结构准确、构图严谨、协调，具有审美价值。

(4) 作业要求

① 将模型Ⅰ、Ⅱ至少从三个角度拍摄成彩色照片，用双面胶贴于A3绘图纸上，模型Ⅰ与Ⅱ分开粘贴。

② 分别撰写关于模型Ⅰ与Ⅱ的阐释文本，与照片组成图文并茂、版式协调的页面，文本总字数大于2000字。

要求：逻辑清晰、概念准确、行文流畅、专业性强，文体既可议论，亦可抒情。

尺寸：A3。

阐释文本应包含如下内容：

a. 空间理论与概念；

b. 建构手法；

c. 形式特征；

d. 空间形态的行为与心理分析。

第七章 色彩构成

第一节 敲开色彩的大门

一、认识色彩

色彩作为视觉信息,无时无刻不在影响着人类的正常生活。美妙的自然色彩,刺激和感染着人的视觉和情感,陶冶人的情操,提供给人们丰富的视觉空间。众多艺术家、设计家尽情讴歌大自然无私的赋予,同时也营造着科学与艺术完美结合的绚丽的人文色彩环境。

认识色彩基本上有以下途径。

① 日常生活的接触(各类色彩环境、场所、物品、人物、自然景色等)。

② 对色彩的科学研究,对色彩设计的研究,对色彩体系理论研究及对色彩资料的收集、研制和创新。

③ 艺术门类对色彩的艺术性表现。如造型艺术、电影戏剧艺术等,对色彩进行艺术形式美的、融入艺术家个人情感和艺术造诣的个性化表现。

对色彩的良好感觉,首要的前提条件是人的健全的眼睛,因为认知色彩的惟一方式就是视觉,再加上日积月累的生活经验、直觉,为认识色彩提供了生理、物质与时空的基本条件。然而,单凭这些条件显然是不够的。要真正认识色彩,上升到理性与科学的高度还需要上述②和③的途径,以此来丰富和深化人的色彩感觉。色彩构成具备了从事色彩设计与艺术创造的人们从感性的直觉阶段上升到理性的、科学的艺术设计高度的基本要素,以及理论与实际相结合的准备条件,并融进了创造性的思维方式和想象创意的精髓。在现代社会,每个人均有更多的机会和条件去领略大自然的色彩美和充分沐浴人文色彩空间给予的瑰丽和视觉享受。

看一部经典的电影名著,读一本精美的美术画册,观摩一次高水平的设计或美术作品展览,欣赏一场好的歌舞戏剧或音乐会……也许是人们可以在特定的时空里集中欣赏、玩味和揣摩艺术家们如何在他们的作品中运用色彩的绝佳机会了。实践是先于理论的,多观察、多体验、多搜集是认识色彩的前提。

学习和研究色彩的知识和理论体系,能使人们更深刻、全面、科学的认识色彩,改变人们的视觉和思维方式,激发人们的创造热情,丰富和充实人们的色彩资源"储蓄",引导人们逐步走向自由驾驭色彩的天地。

二、色与光

没有光,人们什么都看不见,惟一的感觉就是黑(尽管黑也是色彩的一种)。那么,色与光是一个什么样的关系呢?这是首先需要讨论的问题。从远古到17世纪之前,人类对色

彩的认识停留在感性认识上，仅仅通过视觉的观察与推测判断。真正对色彩的科学分析，是由牛顿于1667年通过三棱镜分解出来可见光谱色开始的。投在垂直的白色立面上出现一种连续的色带，相互渐次变化，呈现出红 (red)、橙(orange)、黄 (yellow)、绿(green)、青(blue-green)、蓝(blue)、紫(purple)七色。光是属于一定波长范围内的一种电磁辐射，人们的肉眼可以看到的仅仅是从380～780nm这一极小的范围。也就是说，人眼所能看见的只是太阳光射到地球表面的全部辐射波段的极小部分。太阳辐射通过大气层吸收后照射到地球表面，而人的视觉对380～780nm这一范围内的电磁辐射最为敏感，这叫可见光谱。

眼睛对于一定范围的辐射的选择性反映是感受光能的有利条件，对于380～780nm这一段波长范围的辐射的光谱做出选择性反映，也是人眼避免热辐射和过强的其他辐射的伤害的必要条件。可见光的电磁辐射方式是呈波浪形状的，由波峰和波谷重复延续构成。波峰与波谷间的虚线垂直距离为振幅，水平的虚线为波长（频率），波长的差异引起色彩的差异。波长的作用是区别色彩的特征，而振幅的作用是量的大小决定光的强度。振幅的差异，会在明暗度上引起变化。振幅越大，光量越强，反之亦然。波长越单一，也就是七色光中的任一色光均不能再被分解时，亦产生"单色光"。如果将七色光再用三棱镜入射，出来的色光又恢复到原来的白光。前提是要以太阳光作为光源，因为它是由不同波长的色光复合构成的，故称"复合光"。光的来源主要分为太阳光、灯光、烛光。太阳光又分为直射光和漫射光，两种光给人们的视觉感受是：前者觉暖，后者觉冷。如图7-1-1、图7-1-2所示。

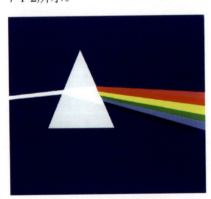

图7-1-1　光的色散彩图

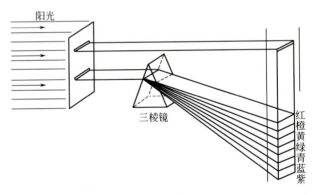

图7-1-2　光的色散示意图

阳光通过狭缝，直射在三棱镜上，通过二次折射，投射在白墙上，呈现七色光

画家喜欢在房屋窗户向北开启有漫反射光的空间里作画，主要原因是：第一，光线稳定，光亮适中；第二，光线偏冷，画出的色彩感相对比较准确。如果是晚上作画，则倾向于使用日光灯再加一个白炽灯，混合成的光线相对来说，冷暖倾向比较适中，增加灯泡的亮度，等于增加光强度，会使光的色彩接近日光照射下的色彩倾向。

三、色彩的形成

色彩之所以成为色彩是有条件的，也就是需要主客体的结合，除了光和客观存在以

外，人的眼睛是一个生理上的前提条件，光、物体、人眼三个条件缺一不可。借助一双正常的视觉接收器，才可能准确完整地感知色彩的绚丽。这里需要对人的眼睛有一个基本了解。也就是色彩的生理规律和视觉现象。

　　光的物理性质决定于振幅和波长两个因素。振幅的大小决定明暗的变化；波长区别色彩，它的长短会产生色相的变化，波长最长的是红色，最短的是紫色。波长和色的关系如下（如图7-1-3所示）：

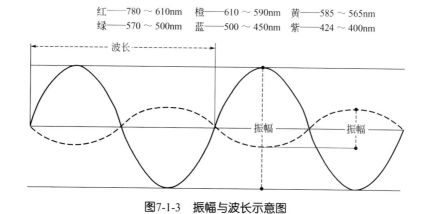

图7-1-3　振幅与波长示意图

四、物体色与光

　　在正常的光线下，色彩总要通过一定的形态或一定的条件体现出来。人们周围的环境沐浴在光的空间氛围里，物体对光的反射、透射和吸收，刺激了人的视觉，产生色的感觉，于是人们对某个物体总有一个俗成的色彩印象。说苹果，就想到红苹果；说橘子，就想到橙色。可以说苹果、橘子等物体表面吸收了一部分色光，反射了另一些色光。依此类推，久而久之，物体固有色的观念就产生了，形成了人们知觉中对某一物体的色彩形象的相对概念。

　　固有色是一种常态下正常的日光照射下的物体色，而实际上绝对的固有色是难以确定的。因为任何一个物体置于一个光的空间里，它不但要受投射光的影响，还会受周围环境中各种光线的影响。但是，作为色彩的研究，人们需要一个相对稳定、共同认定的，具有视觉经验的色彩印象，这样固有色在设计与生活的联系上就有了广泛的意义。

　　物体反射全部波长时呈白色，反之吸收全部色光则呈黑色。严格意义上说，不存在绝对的黑与绝对的白。但一提黑、白，人们自然想到与黑白有关系的物体，这说明固有色观念已得到相当一部分人的认同，这也可使色彩环境有一个相对稳定的存在。

　　假定以一个白色的石膏像为例，不用说，视觉印象是白色的，头脑中的概念也是白色。如果现在加上以下几个条件。

　　① 物体的性质；
　　② 光源；
　　③ 物体的环境；
　　④ 观看时的心境；

⑤物体表面的肌理（是光滑，还是粗糙，是反光，还是透光）。

那么，这尊石膏像所呈现出的色彩就与人们头脑与经验中的白色大不相同了，但归根到底，还会认为它是白色的。这是因为色彩的感觉不单单来自眼睛的记录，它还受大脑思维的支配、心理的作用。这种现象称之为色彩的恒常性。观看物体时，眼睛和心理都应处于正常、松弛的平衡状态，对某一物体也不应长久注视，以免影响对色彩的正确判断。

构成物体色彩现象的要素，不外乎两个方面：一是由发光物体（太阳、灯泡等）直射出来的色光；二是具有吸收和反射色光的物体。光源分为白色光、灯光以及有色光；物体有不透明、半透明和全透明物体，有吸收光、半吸收光和反光等不同特性。

投射白色光或是置于正常的光线下，是为了准确地传达出被照物体的自然特征和本质色彩，如摄影、模特写生、静物写生等；投射有色光是为了利用色光渲染和烘托环境气氛，如商品橱窗展示、舞台灯光等。色光的变化会对物体色施加视觉心理的影响。红光照射绿色的物体，物体吸收绿光而呈黑色。如自由市场的顶棚使用半透明的石棉瓦，阳光照射下，蔬菜的色彩还可以（仍保持绿色），牛羊肉的可就显不出新鲜的色彩了。卖熟肉食品的灯光大多用红色灯罩，金黄色的灯光把食品表面的色彩烘托得更加诱人。可想而知，有色光的作用对特殊环境气氛的营造有着相当的心理影响。如图7-1-4所示。

图7-1-4　物体对光的吸收与反射示意图

阳光投射到物体表面，一部分被吸收，一部分被反射，被反射回来的光就是人们所看到的物体色体现

第二节　色彩构成概述

一、色彩构成概念

色彩构成是根据构成原理，将色彩按照一定的关系去组合，创造出适合一定目的的色彩关系，这种创造过程称为色彩构成。

二、色彩构成研究范围

色彩构成是一门对色彩进行多方面综合研究的系统学科,其研究范围主要包括:色彩的物理学;色彩心理学;色彩生理学;色彩配色原则;色彩对比;色彩调和。

第三节 色相环与色立体

1. 约翰内斯·伊顿(Johannes Itten)

约翰内斯·伊顿(Johannes Itten,1888~1967)是瑞士画家、雕塑家、美术理论家和美术教育家。伊顿色相环是以三种色为原色,它们分别是红(R)、黄(Y)、蓝(B),由此再推算出3个间色和6个复色形成12色的色相环。如图7-3-1所示。

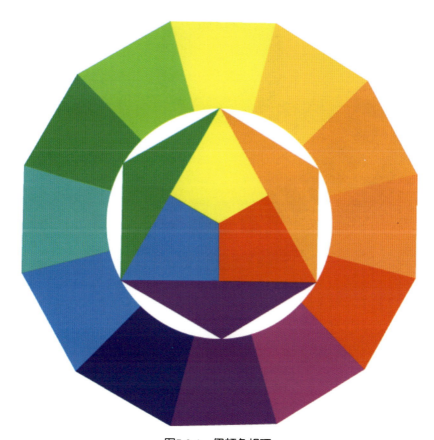

图7-3-1 伊顿色相环

2. 孟塞尔色相环(Munsell)

孟塞尔是美国教育家、色彩学家、美术家,他创立了孟塞尔色立体的色彩表示法故名。孟塞尔色相环是以五种色为原色,它们分别是红(R)、黄(Y)、绿(G)、蓝(B)、紫(P),由此再推算出5个间色形成10个色相,按顺时针排列。再把每个色分为四个层次,形成一个40色的内环,然后再由每4个色发展为10色(以原色为中心),重新排列一个外环,这样100色的色相环就形成了(图7-3-2~图7-3-6)。

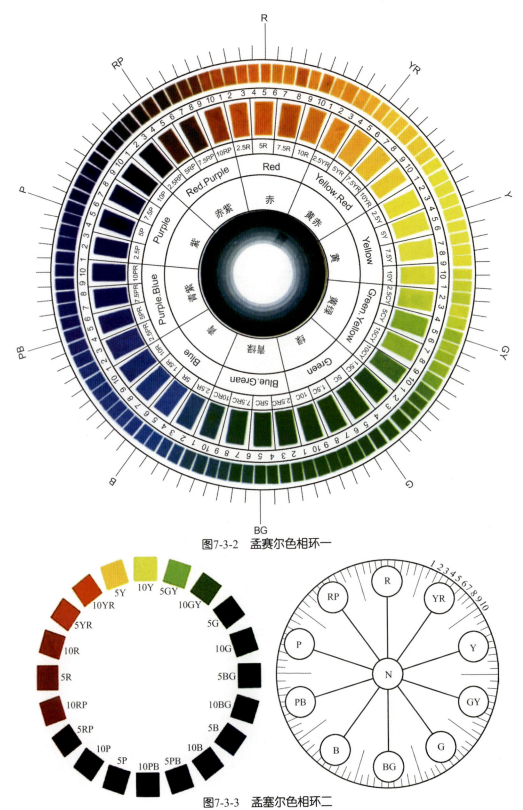

图7-3-2　孟赛尔色相环一

图7-3-3　孟塞尔色相环二

图7-3-4　孟塞尔色立体一

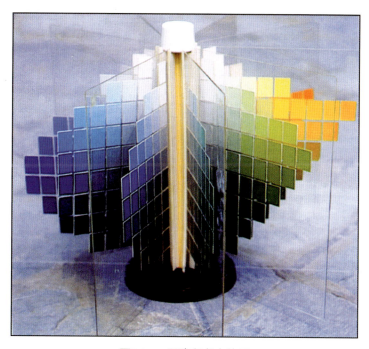

图7-3-5　孟塞尔色立体二

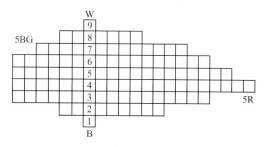

图7-3-6　孟塞尔色立体纵剖面图

3. 奥斯特瓦德色相环(Ostwald)

奥斯特瓦德是德国科学家、伟大的色彩学家、诺贝尔奖金获得者。奥斯特瓦德色相环是以红(R)、黄(Y)、绿(SG)、蓝(UB)四个原色为核心组成的。再在邻近的两色之间增加橙、蓝绿、紫、黄绿4色后,形成8个色相,再以每个色相分为3个色,形成24色的色环,这样在圆的最外环也是100色的色相环。以上常用的色相环需要清楚的是,尽管它们所确定的原色不同,但是,构成的原理是一致的。如图7-3-7～图7-3-11所示。

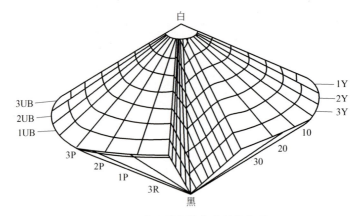

图7-3-7　奥斯特瓦德色立体解析图

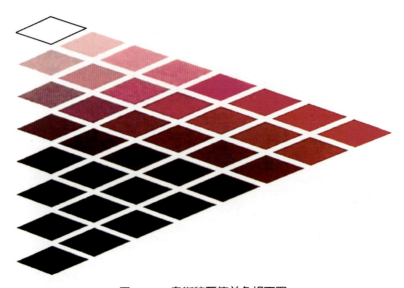

图7-3-8　奥斯特瓦德单色相面图

4. 日本色彩研究体系(P.C.C.S)

日本色彩研究体系是日本色彩研究所制定的色立体体系。色相是以红、橙、黄、绿、蓝、紫6个主要色相为基础,并调成24个主要色相,标以从红到紫的序号,明度以黑为10,白为20。其间分9个阶段的灰色,纯度与孟塞尔体系相似。色的表示法是色相、明度、纯度。

图中记号1是红,2是黄味的红,3是橙红,4是橙,5是黄味橙,6是黄橙,7是红味的

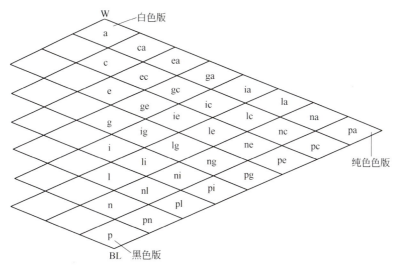

图7-3-9 奥斯特瓦德单色相面明度、纯度变化示意图

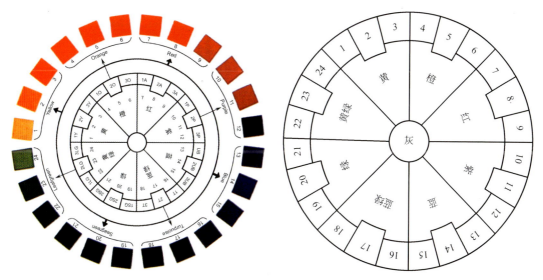

图7-3-10 奥斯特瓦德24色相环一　　　　图7-3-11 奥斯特瓦德24色相环二

黄，8是黄，9是绿黄，10是黄绿，11是黄味绿，12是绿，13是蓝味绿，14是蓝绿。15是绿味蓝，16是蓝，17是紫味蓝，18是蓝紫，19是蓝味的紫，20是蓝紫，21是紫，22是红味的紫，23是红紫，24是紫味的红。此色相环又叫等差色环。因为它比较侧重等色相差的感觉(如图7-3-12所示)。

　　1965年，日本色研所研究的色彩体系，不仅有24色相环，还有12，48色相环，被称为"完全的补色色相环"。由于参照了孟氏体系，同样可归纳为10个颜色的色相环。日本色彩研究体系主体的明度值参照了孟氏体系，但为9级，白在最上端，黑在最下端，中间配置等感差的灰色7级，整个明度阶段依序为1.0，2.4，3.5，4.5，5.5，6.5，7.5，8.5，9.5等数值表示。

　　彩度阶段由无彩色到纯色共分为9个阶段，彩度记号都加上"S"(Saturation，饱和度

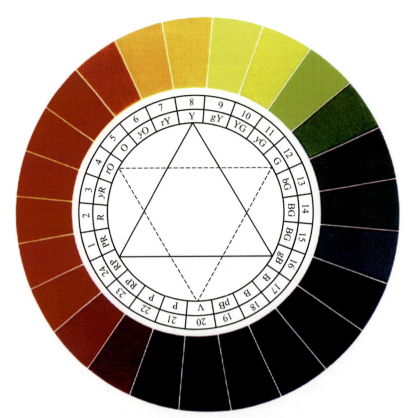

图7-3-12 日本色研体表色24色相环，其特点是用圆内的虚线三角形和实线三角形所指三色分别为色光三原色与颜料三原色

的缩写)，以便与孟塞尔色系区别。P．C．C．S表色法是以色相、明度、纯度的顺序表色的。如：2R-4．5-9S，2R表示色相，由色相环得知为红色，4.5表示稍低的明度，9S表示最高的纯度，本色为纯红色。

P．C．C．S表色系的最大特征是加入色调的概念。一般在色彩的三属性中，色相比较容易区别，而明度和纯度则较难区别。因此，P．C．C．S将明度的高低和彩度的强弱并在一起考虑，便有了调子的产生。日色研表色体系把无彩色分为5个色调，即：白（WHITE）明度阶段为9.5，色调的缩写为（W），浅灰（LIGHTGRAY）8.5及7.5，简称（LTGY），中灰（MEDIUMGRAY）6.5及5.5、4.5，简称（MGY），暗灰（DARKGRAY）3.5及2.4，简称（DKGY），黑（BLACK）明度为1，简称（BK）（如图7-3-13和图7-3-14所示）。

日本色研所表色体系的纯度分为11个色调。

名称	彩度色阶	色调缩写
鲜的（VIVID）	9S	v
明的（BRIGHT）	7S、8S	b
亮的（HIGH BRIGHT）	7S、8S	hb
强的（STRONG）	7S、8S	s

图7-3-13 日本P.C.C.S明度色阶和纯度色阶

图7-3-14 日本P.C.C.S色立体色调区域位置示意图

▌思考与练习

1. 世界上的色相环、色立体有哪些种？分别是什么色相环、色立体？其原色均是"红、黄、蓝"吗？如果不是那分别是那几种原色？结构如何？

2. 以约翰内斯．一顿色相环为原型，以"红、黄、蓝"三色为原色，"橙、绿、紫"三色为间色，在20cm×20cm的白板纸或素描纸上绘制24色色相环。

第四节 色彩三要素

视觉所感知的一切色彩形象都具有色相、明度和纯度三种性质，这三种性质是色彩最基本的属性。在人们生活的周围，一般人往往只停留在对色彩的表层认识，也就是对红、黄、蓝、绿(色相部分)等较纯颜色的分辨。如果碰到淡一点的色就加一个"浅"字，重一点的色就加一个"深"字，而一旦遇到中间色调的色就称之为"旧"。这种对色彩简单地认识，对要进入艺术设计专业学习的人来讲是远远不够的。造成这种现象的原因，就是对色彩原理不够理解所致。要走进神秘、丰富的色彩世界，掌握色彩的基本原理，可借用色立体的结构原理（图7-3-5）来说明构成色彩理论的三大基本要素（色彩的色相、明度、纯度）和这三者之间的关系。为阐述方便，要先弄懂有关名词的概念和图例演示，如图7-4-1所示。

色立体是借助于三维空间的透视理论，立体地表现色彩的色相、明度和纯度的一种

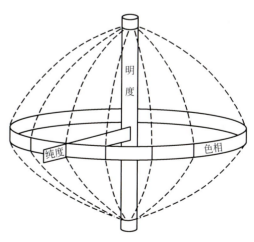

图7-4-1 色相、明度、纯度关系解析图

色彩坐标体系。这种坐标的构成方式，可以帮助人们学会从平面的角度分析理解色彩在空间的延续。

图7-4-1中的椭圆形是表示色彩相貌的色相环。当中的一条竖线是中度轴，轴线的下端是黑色，上方为白色，两色相混后排列出由明到暗的明度轴线。由球表面的色相环的一点延伸出水平线，直指明度轴的一点的这条线表示纯度，也被称为纯度阶段。这一段上的色只有纯度的变化，而没有明暗的和色相的变化。

通过图例的演示可以看到，色彩的色相、明度、纯度三者之间的立体关系，是决定色彩千变万化的核心，在具体应用中是同时存在的，因而必须统筹加以考虑。对于初学者来说，在学习观摩一件作品时，最好要分辨出色彩的三种特性：

① 它属于哪一种色相的色彩；
② 它的明度是哪一类的；
③ 它的鲜艳程度怎样？

有了识别色彩这三种特性的能力，就初步掌握了色彩变化的规律，无形中开拓了色域，使初学者认识色的能力不只停留在表层，而是走上科学的识别色彩、理解色彩的专业化道路。

一、色相

色相指的是色彩的相貌,它是色彩最明显的特征。在可见光谱上，人的视觉能感受到红、橙、黄、绿、蓝、紫这些不同特征的色彩。人们给这些可以相互区别的色定出名称，当人们称呼到其中某一色的名称时，就会有一个特定的色彩印象，这就是色相的概念。正是由于色彩具有这种具体相貌的特征，人们才能感受到一个五彩缤纷的世界。

如果说明度是色彩隐秘的骨骼，色相就很像色彩外表的华美肌肤。色相体现着色彩外向的性格，是色彩的灵魂。在可见光谱中，红、橙、黄、绿、蓝、紫每一种色相都有自己的波长与频率。它们从短到长按顺序排列，就像音乐中的音阶顺序，秩序而和谐。大自然偶尔也会将这光谱的秘密显现给我们，那就是雨后的彩虹，它是自然中最美的景象。光谱中的色相发射着色彩的原始光辉，它们构成了色彩体系中的基本色相。色相一般用色相环来表示。通常的色相环有12色、20色、24色、100色。

二、明度

明度又称亮度、光度、深浅度。明度指色彩的明亮程度，一般用明度轴来表示，各种物体都存在着色彩的明暗状态。一般说来，色彩浅其明度就高，色彩深明度就低一些。在无彩色中，明度最高的色为白色，明度最低的色为黑色，中间存在一个从亮到暗的灰色系列。在有彩色中，任何一种纯度色都有着自己的明度特征。例如，黄色为明度最高的色，处于光谱的中心位置，紫色是明度最低的色，处于光谱的边缘，一个彩色物体表面的光反射率越大，对视觉刺激的程度越大，看上去就越亮，这一颜色的明度就越高。

明度在三要素中具有较强的独立性，它可以不带任何色相的特征而通过黑白灰的关系单独呈现出来。色相与纯度则必须依赖一定的明暗才能显现，色彩一旦发生，明暗关系就会同时出现。在人们进行一幅素描的过程中，需要把对象的有彩色关系抽象为明暗色调，

图7-4-2 明度轴

这就需要有对明暗的敏锐判断力。可以把这种抽象出来的明度关系看作色彩的骨骼，它是色彩结构的关键。明度通常可以通过明度轴来体现，如图7-4-2所示。

三、纯度

纯度是指颜色的纯净程度，也称饱和度、鲜艳度，即指不掺杂黑、白、灰的颜色，恰好达到饱和状态。纯度越高，颜色越鲜明。当一种色彩加入黑、白或其他颜色时，纯度就产生变化。加入其他色越多，纯度越低。纯度通常可以用纯度阶段表现。

纯度取决于一处颜色的波长单一程度。人的视觉能辨认出的有色相感的色，都具有一定程度的鲜艳度。比如绿色，当它混入了白色时，虽然仍旧具有绿色相的特征，但它的鲜艳度降低了，明度提高了，成为淡绿色；当它混入黑色时，鲜艳度降低了，明度变暗了，成为暗绿色；当混入与绿色明度相似的中性灰时，它的明度没有改变，纯度降低了，成为灰绿色。不同的色相不但明度不等，纯度也不相等。例如，纯度最高的色是红色，黄色纯度也较高，但绿色就不同了，它的纯度几乎才达到红色的一半左右。在人的视觉中所能感受的色彩范围内，绝大部分是非高纯度的色，也就是说，大量都是含灰的色，有了纯度的变化，才使色彩显得极其丰富。纯度体现了色彩内向的品格。同一个色相，即使纯度发生了细微的变化，也会立即带来色彩性格的变化。如图7-4-3所示。

图7-4-3 互补色形成的纯度轴

思考与练习

1. 如何理解色彩三要素之间的关系？色彩三要素在色立体上的位置关系如何？
2. 任选一色，尝试绘制明度11色阶图。要求色阶分布均匀、准确。
3. 任选一色或一对互补色，尝试绘制纯度11色阶图。要求色阶分布均匀、准确。

第五节 色彩混合

在色彩学中，关于色彩混合的理论，其主要目的是指导初学者能正确地理解色彩不同类形的混合方式及所带来的不同视觉现象。色彩混合有三种不同的方法，它们分别是：

① 以光源为依据的色光混合（加色混合）；
② 以颜料为依据的色料混合（减色混合）；

③以光与颜料同时为依据的空间混合(中性混合)。

色彩的这几种混合方法产生的结果有着很大的差别,然而正是这种差别,体现了它们各自的特性。

一、色光混合（加色混合）

色光混合也就是以色光三原色为基础的混合。色光的三原色是红、绿、蓝。因为随着不同色光混合量的增加,色光明度也逐渐加强,当全色光混合后明度增加到最高呈白色光。所以,色光混合也被称为加色混合,其显著特征是混合后色光的明度增高。在日常生活中,人们可以在剧院的舞台上和舞厅中见到由五彩缤纷的灯光构成的瑰丽的色彩世界。人们也许会为之惊叹,这么复杂的色彩是怎样设计出来的呢?实际上,这只不过是用色光混合的原理,把色光的三个基本色重叠、调配、变化、组合而成的。如图7-5-1所示。

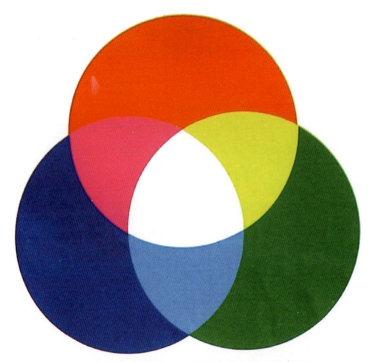

图7-5-1　色光混合三原色及其混合原理示意图

早在19世纪,英国科学家牛顿就已发现一个最基本的色彩奥秘:"没有光就没有色",没有光线人眼就无法接受辨别色彩。他的这个发现是根据对太阳光的测定而来。原本白色的太阳光透过三棱镜后,就会被分解成灿烂的彩虹,呈现红、橙、黄、绿、蓝、紫。而这些色光组合到一起后又成为白光。后来的科学家又在这个原理的基础上发现、归纳出色光的三原色,及混合色光的理论,从而斑斓的色光有了科学的解释。

二、色料混合（减色混合）

色料混合是以颜料三原色为基础的混合,颜料的三原色是红、黄、蓝。这种混合因其加入混合色彩的增多,混合出的色明度降低,被称为减色混合,也是它区别于色光混合的

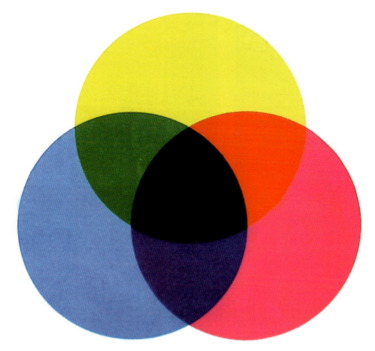

图7-5-2 色料混合三原色及其混合原理示意图

主要特征。根据减色混合的原理,人们可以通过三原色得到间色、复色,以及其他更多的色彩。如图7-5-2所示。

在日常中,人们会看到许多印刷精美的画报、杂志和广告,会为上面绚丽的色彩而感叹。实际上,这些色彩丰富的印刷品,就是根据这个原理制作、生产的。以上所说的减色混合三原色,也就是印刷油墨的三原色,它们分别由英文字M、Y、C表示。常用的四色印刷是在三原色的基础上加黑色形成四色版,经过反复印刷成为光彩夺目的全色图像。

三、空间混合 (中性混合)

这种混合有别于前两种混合,它是由色彩斑点相交并置后,形成一种反射光的混合。它是借助颜色排列而出现的色光的现象,再经过人眼视网膜信息传递过程中形成的色彩混合效果。其混合的结果是色彩既不加光也不减光,所以这种色彩混合又称中性混合。这种混合理论有其广泛的实用价值(图7-5-3)。在早期印象派的作品中,它被用来表现画面中阳光、空气的感觉,如图7-5-4所示。

色彩印刷的原理也是利用了色点的排列,这样就可以使微妙的色彩成为可能复制的技术。细心的读者可以看出彩色印刷品是由很多小色点组成的,像是一层细小的沙粒分布其上。这是因为制版是经过加网照相工艺的处理生产出来的,网点则成为整个印刷工艺的生命线(图7-5-5)。再有,色彩的空间混合对学习色彩的人归纳色彩、分析色彩也会有许多帮助。学习艺术设计的人都知道,搞一种设计不能像绘画那样对色彩毫无限制地使用,而是要用较少的色表达丰富的色彩感觉,因而需要有较强的归纳色彩的能力。而这种空间混合的训练,也正是起到了这方面的作用。

色彩的空间混合有三大特点:

图7-5-3 空间混合原理图

图7-5-4 印象派绘画的空间混合效果

图7-5-5 印刷网点的空间混合效果

① 近看色彩丰富,远看色调统一;
② 色彩有颤动的光感;
③ 变化混合色比例,可使用少量色得到多色的配色效果。

> 思考与练习

选择一张彩色照片或油画、水粉画做样本，选用的图片要求色彩丰富、色调明确，题材不限。然后，在另一张纸上利用空间混合两色并置产生第三色的原理（如黄蓝并置就会产生绿色的感受），来表现画面效果。据此原理，就能在有限的色彩中表现出丰富的色彩效果，用色开辟更广阔的自由。

第六节　色彩的心理学效应

色彩运用的最终目的是表达和传递情感。色彩本身无所谓情感，这里所说的色彩情感只是发生在人与色彩之间的感应效果。一般说这种感情效果可以从两个方面来研究。由色彩的物理性刺激直接导致的某些心理体验，可称为色彩的直接性心理效应。如高明度色刺眼，使人心慌；红色夺目、鲜艳，使人兴奋。一旦这种直觉性反应强烈时，就会同时唤起知觉中更为强烈、更为复杂的其他心理感受。如饱和的红色，在强刺激下令人产生兴奋、闷热的心理情绪，由于它与印象中的火、血、红旗等概念相关联，很容易让人联想到战争、伤痛、革命等，从而构成色彩的总体反映。因物理性刺激而联想到的更强烈、更深层意义的效应，属色彩的间接性心理效应。它包括色感觉的转移，色的联想、象征、好恶等。这两种效应相比较，前者具有更多的客观性、普遍性，后者则带有较多的主观性、特殊性。

一、色彩的情感

色彩本身并没有灵魂，它只是一种物理现象，但人们却能够感受到色彩的情感，这是因为人们长期生活在一个色彩的世界中，积累了许多视觉经验，一旦视觉经验与外来色彩刺激发生一定的呼应时，就会在人的心理上引发某种情绪。

二、色彩的联想

1. 红色

在可见光谱中的光波最长，折射角度小，对视觉的影响力最大。此色的知觉度高，不容易丧失自己。红色首先使人联想到太阳、火焰、血液、红花、红旗，从自然产生的景物到人工制造的各种东西，红色都使人感到兴奋、炎热、活泼、热情、健康，感到充实、饱满，有挑战的意味。红色的个性强又端庄，具有号召性，象征着革命，表现为一种积极向上的情绪。

红色的运用在我国有着悠久的历史，为广大人民群众所喜爱。它不仅在节日喜庆时被人们作为欢乐、庆典、胜利时的装饰色，而且连平时的标志、宣传品、大量的包装设计、服装设计也常被采用。然而，由于红色过于强烈、暴露，故也能作为幼稚、野蛮、卑俗、战争、危险的色彩。例如原始民族的纹身、面具和我国民间手工艺品等，红色出现得较多；交通方面危险、报警的信号色都用红色来表示。从服装面料上看，红色给人过于廉价的印象。在搭配关系中，强烈的红色适合黑、白和不同深浅的灰；它与适当比例的绿组合

富有生气，充满浓郁的民族韵味；它与蓝配合，显得稳定、有秩序。

2. 橙色

其波长仅次于红色，因此它也具有长波长色的特征，可使观众脉搏加速，并有温度升高的感受。橙色是十分欢快活泼的光辉色彩，是暖色系中最温暖的色。它使人们联想到金色的秋天、丰硕的果实，因此是一种富足的、欢乐而幸福的颜色。

橙色稍稍加入黑色或白色，会成为一种稳重、含蓄却又不失明快的暖色；但加入较多的黑色后，就成为一种烧焦的色；加入较多的白色会带有一种甜腻的味道。橙色与蓝色的搭配，可构成最响亮、最欢快的色彩。

3. 黄色

黄色是亮度最高的色，在高明度下能保持很高的纯度。黄色灿烂、辉煌，有着太阳般的光辉，因此象征着照亮黑暗的智慧之光；黄色有着金色的光芒，因此又象征着财富和权力，它是骄傲的色彩。在黑色或紫色的衬托下，黄色可以达到力量无限扩大的强度；淡淡的粉红色也可以像美丽的少女一样将黄色这骄傲的王子征服。黄色最不能承受黑色或白色的侵蚀，这两个色只要稍微地渗入，黄色即刻会失去光辉。

4. 绿色

鲜艳的绿色非常美丽、优雅，特别是用现代化学技术创造的最纯的绿色，是很漂亮的色。绿色很宽容、大度，无论渗入蓝色或黄色，仍十分美丽。黄绿色单纯、年轻；蓝绿色清秀、豁达。含灰的绿色，仍是一种宁静、平和的色彩，就像暮色中的森林或晨雾中的田野那样。

5. 蓝色

是博大的色彩，天空和大海这最辽阔的景色都呈蔚蓝色。无论深蓝色还是淡蓝色，都会使人们联想到无限的宇宙或流动的大气。因此，蓝色也是永恒的象征。蓝色也是最冷的色，它使人联想到冰川上的蓝色投影。蓝色在纯净的情况下并不代表感情上的冷漠，它只不过表现出一种平静、理智与纯洁而已。真正冷酷悲哀的色，是哪些被弄混浊的蓝色。

6. 紫色

是波长最短的可见光波。紫色是非知觉的色，神秘且给人印象深刻。有时给人以压迫感，对比的不同，时而富有威胁性，时而又富有鼓舞性。当紫色以大色域出现时，便可能明显产生恐怖感，在倾向于紫红时更是如此。紫色是象征虔诚的色相，当紫色深化暗化时，又是蒙昧迷信的象征。潜伏的大灾难就常从暗紫色中爆发出来。一旦紫色被淡化，当光明与理性照亮了蒙昧的虔诚之色时，优美可爱的晕色就会使人们心醉。人们常用紫色表现混乱、死亡和兴奋，用蓝紫色表现孤独与献身，用红紫色表现神圣的爱和精神的统辖领域，这就是紫色具有的一些表现价值。

7. 黑、白、灰色

在心理上无彩色与有彩色具有同样的价值。黑色与白色是对色彩的最后抽象，代表色彩世界的阴极和阳极。太极图案就是以黑、白两色的循环形式来表现宇宙永恒的运动。黑、白色所具有的抽象表现力以及神秘感，几乎能够超越任何色彩的深度。康丁斯基认为，黑色意味着空无，像太阳的毁灭，像永恒的沉默，没有未来，失去希望。而白色的沉默不是死亡，而是有无尽的可能性。黑、白两色是极端的对立色，然而有时候又令人们感到他们之间有着令人难以言状的共性。

（1）白色与黑色　都可以表达对死亡的恐惧和悲哀，都具有不可超越的虚幻与无限的精神。黑、白色又总是以对方的存在显示自身的力量，它们似乎是整个色彩世界的主宰。

（2）灰色　在色彩体系中，灰色是最被动的色彩了，它是中性色，依靠邻近的色彩获得生命。灰色一旦靠近鲜艳的暖色，就会显出冷静的品格；若靠近冷色，则变为温和的暖灰色。灰色意味着一切色彩对比的消失，是视觉最安定的休息点。

色彩的表情在更多情况下是通过对比来表现的。有时色彩的对比五彩斑斓、耀眼夺目，显得华丽；有时对比在纯度上含蓄、明度上稳重，又显得朴实无华。创造什么样的色彩才能表达某种情感，这完全依赖于设计者的感觉、经验及想象力，没有什么固定的模式。

三、色彩嗜好

由于种族、气候、习惯等不同，人们对色彩的一般爱好常有区别。色彩的嗜好就是性格的表现，色彩的选择都有个人感情的作用在里面。性别、年龄、环境(包括职业、教育、民族、宗教、时代、传统等)，不同因素介入到色彩中，形成各种不同的色彩嗜好。

1. 性别与年龄

如男与女，幼年、少年、青年、壮年、老年等。

2. 地理环境

色彩具有一定的国际性和地域性。例如国旗颜色的影响，英、美、法三国的国旗色都是蓝白红，虽然看起来好像是一样的色彩，但事实上其深浅、明亮度、浓淡比例等都有不同。这种基本色彩感觉的不同，可以说也会影响到各国的色彩表现上。

3. 文化水准与经济能力

一个国家或地区的文化，常会影响人们对色彩的喜好。文化水准较高较富裕的国家，人们比较偏爱淡雅的含灰度较高的色彩；文化水准较低而落后的国家，人们比较喜爱鲜明的原始色彩。

4. 时代的趋向

人们对于色彩的喜好，常根据时代的不同而转变。如战乱时代，倾向于浓厚强烈的色彩；而太平盛世，则较喜爱雅淡和谐的色彩。对于服饰、产品等设计领域，每一年都会有关于当季的流行色发布，色彩同样随着时代轮回变化着。

5. 传统与习惯

不同的民族或国家，都会有一些用色上的传统习俗（图7-6-1～图7-6-4）。例如：

欧美——黄色代表警告、怯懦　　亚洲(佛教)——黄色代表神圣

欧美——黑色用于丧服　　　　　中国——白色用于丧服

欧美——白色用于结婚　　　　　中国——红色用于结婚

（1）中世纪基督教的色彩　基督教艺术中最引人注目的是教堂中的装饰马赛克和玻璃。前者使用红、蓝、绿、黄，后者则多加褐色。西洋的徽章也受到严格的色彩限制，按规定只能使用金、银、红、蓝、黑、绿、紫、橙等色，偶尔可用深红。如图7-6-2所示。

（2）绿是伊斯兰的色彩　凡是伊斯兰教徒分布的地区，或是阿拉伯人所组成的国家，所使用的国旗都有一个特征：他们的国旗上必定有回教的传统色彩。另外，还有代表

图7-6-1 伊斯兰的蓝绿与黑结合

图7-6-2 欧洲装饰绘画的红、蓝、绿、黄

图7-6-3 非洲的红、黄、绿国旗

图7-6-4 日本的色彩与图案

勇气与鲜血的红色，代表宽恕的白色，以及代表回教胜利的黑色。特别是绿与黑的组合，具有强烈的"大阿拉伯主义色彩"。如图7-6-1所示。

（3）非洲的红、黄、绿 非洲各国与阿拉伯诸国一样，也在国旗上显出共同的特

征。非洲最古老的独立国依索比亚，他们的国旗使用了19世纪以来的红、黄、绿三色。于1950年先后独立的非洲各国，也使用了代表丰盛大地及农作物的绿、代表太阳及矿物资源的黄、代表为争取独立而流血的红色，制成三色国旗。

▎思考与练习

1. 色彩的视知觉现象主要体现在哪几方面？你对哪个方面体会最深？
2. 生活中，人们常常会体验到许多因习惯带来的对物体固有色的不同感觉，色彩的味觉感受便是其中之一。请偿试用你体会到的色彩感觉表现酸、甜、苦、辣主题或少年、青年、中年、老年主题。
3. 根据色彩心理学原理，以春、夏、秋、冬为主题，制作一幅四季色彩循环演变的构成作业。

第七节 色 彩 对 比

1. 色彩对比概念

色彩对比就是两种颜色相互间的特质被特别强调出来的一种视觉现象。在对比关系中，就一方对另一方而言，往往总是会有其中一方起支配作用，而另一方处于从属地位。因而色彩对比实际是用强调手段使色彩产生差别，也正是这种差别，体现了色彩对比的本质。

2. 色彩对比分类

色彩对比一般情况下可分为如下五类:①色相对比；②明度对比；③纯度对比；④面积对比；⑤冷暖对比。

一、色相对比

因色相的差别而形成的色彩对比关系被称为色相对比。色相对比是一种相对单纯的色彩对比关系，视觉效果鲜明、亮丽。一般来讲，色相对比可借用色相环做辅助说明，根据色相环排列的顺序，人们把色相对比归纳成六个方面来说明它的对比规律和视觉效果。

1. 同一色相对比

所谓同一色相，是指两个颜色在色环上位置十分相近，大约在5°左右。在对比关系上也就是一个色与相邻的另一个色的对比，因为两者相距非常近，两色中的同种因素多，产生的对比效果就较弱，在色彩学中被称为同一色相对比，从视觉角度讲也可称为弱对比。如图7-7-1～图7-7-4所示。

2. 类似色相对比

类似色相是指两个颜色在色相环上的位置大约在45°左右，距离较近，两色之间色差不大。就对比而言，它们的对比关系被称为类似色相对比，从视觉角度讲属于中弱对比。与同一色相对比比较，它显得统一中有变化，变化中不失和谐。如图7-7-5～图7-7-8所示。

3. 对比色相对比

对比色相的两色在色相环上相距较远，两色之间的共同因素相对减少，在色环上的距

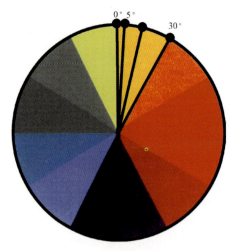

图7-7-1　0°～5°间的同一色相示意

图7-7-2　蓝色的同一色相秩序对比

图7-7-3　赭红色的同一色相秩序对比

图7-7-4　蓝色的同一色相对比

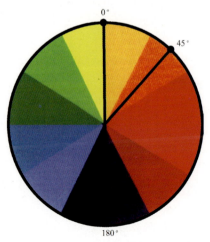

图7-7-5　0°～45°间的类似色相示意

图7-7-6　类似色相对比构成统一

图7-7-7 类似色相对比构成二

图7-7-8 类似色相对比构成三

离大约在100°左右，两色对比被称为对比色相对比，它们的视觉效果鲜亮、强烈，也被称为中强对比。如图7-7-9～图7-7-12所示。

4．互补色相对比

互补色相是指两色的位置在色相环直径的两端，是色距最远的两个色，这两色相距180°，那么它们的对比关系则是最强烈、最富刺激性的，在色彩学中被称为互补色相对比，就视觉来讲则是最强对比。如图7-7-13～图7-7-16所示。

5．全色相环色相对比

全色相环上12色或6色的对比，称为全色相环色相对比。但由于色相很多，容易产生杂乱、不安定及难于形成统一效果的缺点，因此在组织色彩时一定要注意色块大小面积的处理和色调的选择。如图7-7-17～图7-7-20所示。

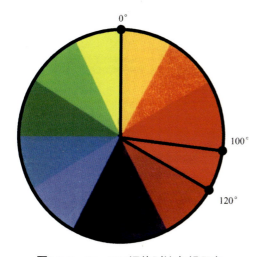
图7-7-9 0°～100°间的对比色相示意

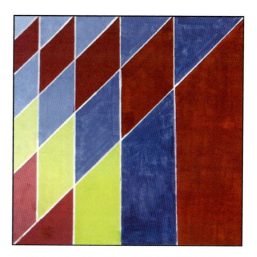
图7-7-10 红、黄、蓝对比色相对比构成

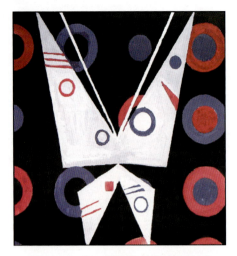

图7-7-11 红、蓝对比色相对比构成

图7-7-12 红、黄、蓝、绿、橙对比色相对比构成

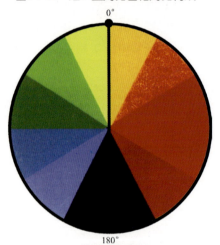

图7-7-13 0°～180°间的互补色相示意

图7-7-14 红、绿互补色相对比构成

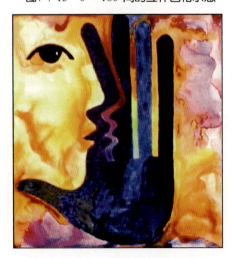

图7-7-15 蓝、橙互补色相对比构成

图7-7-16 蓝、橙、红、绿互补色相对比构成

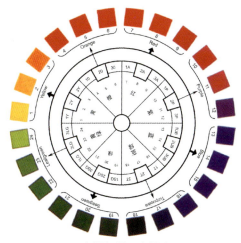

奥斯特瓦德24色相环

图7-7-17　0°~360°间的全色相环色相示意

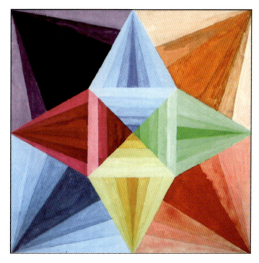

图7-7-18　全色相环色明度推移对比构成

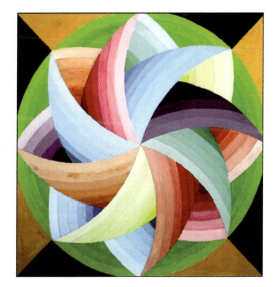

图7-7-19　全色相环色明度、色相推移对比构成

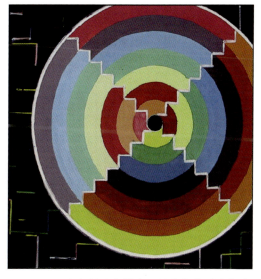

图7-7-20　全色相环色纯度、明度推移对比构成

二、明度对比

明度对比是指因色彩明度的差别而形成的对比关系。色彩明度关系有着两个方面的含义：

① 色彩自身的明暗关系(不加黑、白色)；

② 色彩混入黑、白后所产生的明暗关系。

色彩明度的差别一般以色立体明度推移为基础，常用的是以孟塞尔色立体为例进行分析。孟塞尔色立体的明度是把垂直轴的底部定为黑色，顶部定为白色，理想的黑色定为0，理想的白色定为10，由0~10共分为11个色阶。1~9为不同明度的灰。图7-7-21所示为明度轴由左至右表。

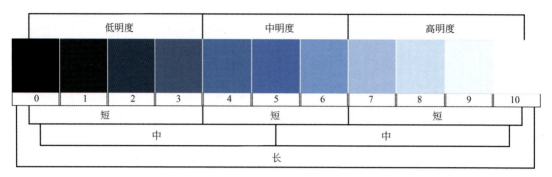

图7-7-21　明度轴步度图以及明度层次对比关系

1. 明度三个层次

① 0～3，为低明度（黑至深灰）；

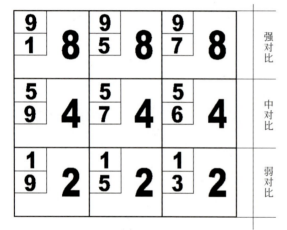

图7-7-22　明度强、中、弱对比示意图

② 4～6，为中明度（中灰）；

③ 7～10，为高明度（浅灰至白）。

2. 明度的对比关系三类别

（1）强对比（长调）　7～10度色阶。黑白反差大，视觉效果刺激。表露出"明朗、纯洁、活泼、轻盈、高贵的精神内力"。

（2）中对比（中调）　4～6度色阶。视觉效果平和。表露出含蓄、平凡、明确、稳重、贫乏的色彩趣味。

（3）弱对比（低调）　0～3度色阶。对比关系中明暗反差小，视觉效果模糊。表露出朴素、宏大、刚毅、神秘、压抑的心理体味。如图7-7-22所示。

3. 明度九格

如图7-7-23、图7-7-24所示的明度九格，使人们可以清楚地看出明度的强、中、弱对比，以及长、中、短调之间的对比关系与内在的联想。

三、纯度对比

因色彩纯度差别而形成的对比关系被称为纯度对比。通俗地讲，纯度对比就是艳丽的色和含灰各色的比较。所谓含灰色即是纯色加入其他色后形成的颜色。

人们把纯度对比称为水平线上的色彩，这源自色彩原理的角度。因此在色彩学中，纯度的位置是依据色立体而定的，而色立体是借助三维空间的原理来表现色彩的色相、明度和纯度的。在色立体中表示纯度的位置，恰恰是在水平线的地方。由明度轴的一点延伸到色环的某一点，这条线表明了纯度系列，它只有纯度的改变，而没有明暗和色相的变化。

1. 纯度三个层次

为近一步说明纯度对比的原理，可以借助图7-7-25来讲解。把0～10这条水平线的色

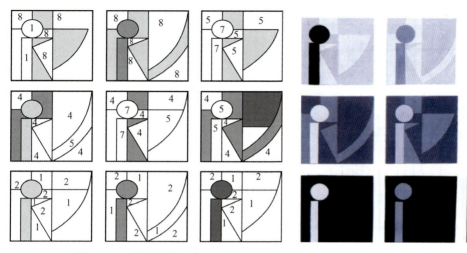

图7-7-23 明度九格示意图　　图7-7-24 明度九格构成

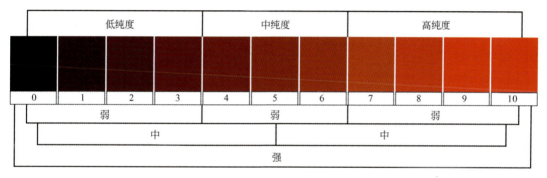

图7-7-25 纯度的高、中、低,强、中、弱对比关系示意图

彩也分为三等份,形成纯度变化的三个层级。

① 高纯度（7～10）（活泼、刺激、膨胀）；
② 中纯度（4～6）（文雅、可靠）；
③ 低纯度（0～3）（平淡、陈旧、无力）。

2.纯度的对比关系三类别

在这里要说明的是,接近明度轴的一端是纯度低的色,接近色环的一端是纯度高的色。明确了纯度高、中、低三个层次后,接下来的就是要进一步搞清楚它们的对比关系。图7-7-25中纯度的对比也分为三大类,它们可用级差来表示。

（1）强对比(7个级差以上)　色彩效果鲜明,鲜、灰反差大。
（2）中对比(4～6个级差)　色彩效果适中,鲜、灰反差中等。
（3）弱对比(3个级差)　色彩效果模糊,鲜、灰反差弱。

3.纯度九格

如图7-7-26、图7-7-27所示的纯度九格,可以清楚地看出纯度的强、中、弱对比,以及高、中、低调之间的对比关系与内在的联想。

四、面积对比

面积对比是包含两个或更多色块的大小、多少之间的对比。

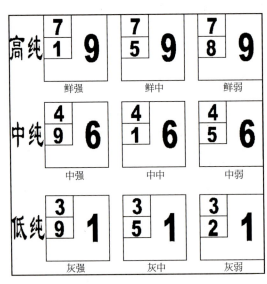

图7-7-26　纯度九格示意图

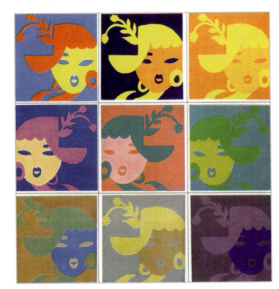

图7-7-27　纯度九格构成

这里把面积对比单独列为一题，是因为它无处不在，在各种对比关系中都有它的因素。研究面积对比，首先要考虑两个以上的色彩组合在一个色域中该有什么样的色量比例才能达到视觉的平衡。有两种条件限制着色彩力量的平衡，这两种条件即是色彩的明度和色彩的面积。两种色彩的明度(纯色之间的光亮度)差别非常大而面积相同，那么它们的视觉感受就不平衡，例如黄和紫。什么样的比例才能使视觉达到平衡呢？这可以从著名色彩学家伊顿色彩学中有关面积的色轮来寻找达到视觉平衡的比例关系。这个面积色轮是以红、黄、蓝、橙、绿、紫六色为基础而构成，色与面积的比例分配程序如下（如图7-7-28～图7-7-30所示）。

① 将色轮划为三等份；
② 把三分之一划成　黄：紫=1：3；

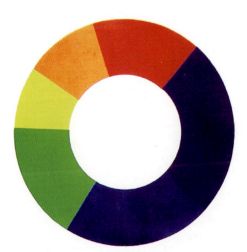

图7-7-28　红、黄、蓝、橙、绿、紫
六色面积的色轮

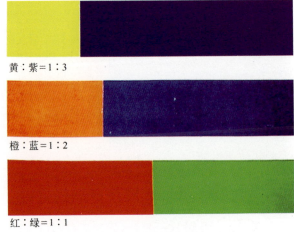

图7-7-29　红、黄、蓝、橙、绿、紫
六色和谐面积比例

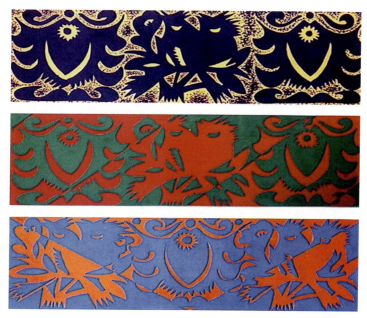

图7-7-30 高纯度红、黄、蓝、橙、绿、紫色和谐面积构成

③ 另三分之一划成　橙：蓝＝1：2；

④ 最后三分之一划成　红：绿＝1：1。

当所有这些图形完成后，再画一个同等的圆，并将画好的色与面的比例按色相环的顺序排列成形，这时得到的面积色轮就是面积的和谐比例。如果在创作中采用了这种和谐比例，画面就会出现静止、无变化的效果。但要注意，这种比例只有当色相呈现最高纯度时才有效，如果色彩的纯度改变了，那么平衡色域也就发生了变化。

了解了色彩面积的和谐比例后，下面再来看看非和谐比例会带来什么样的对比效果。如果适当地打破这种平衡，在构图中以一种色占支配的地位，那么这种色就会富于表现性，而处于从属地位的色彩似乎在危难中一样，将会发出自卫性的反应。所以，看上去比在和谐比例中更生动。由此可以得出这样的结论，面积对比中和谐比例会使画面平和、安静、无生气，而非和谐比例则会使色彩创造出非常生动的画面效果。如图7-7-31、图7-7-32所示。

五、冷暖对比

将温度感觉和视觉领域的色彩感觉说成一回事，看来可能是奇怪的。但实验已经表明：在粉刷成蓝绿色的工作室里和粉刷成红橙色的工作室里，人们对冷热的主观感觉相差5～7℃。

回到色轮上，黄色是最亮的色相，紫色则是最暗的，也就是说，这两种色相具有最强烈的明暗对比。在黄紫色轴线的右角，可以看到红橙色对蓝绿色，这是冷暖对比的两个极端。红橙色或朱红是最暖色，而蓝绿色或氧化锰绿是最冷色。一般说来，暖色是指黄、黄橙、橙、红橙、红和红紫；冷色是指黄绿、绿、蓝绿、蓝、蓝紫和紫色 。然而这种划分很容易将人引入歧途。白色和黑色两个极端代表最明和最暗，而所有灰色都是按照它们同更亮或是更暗的色调对比才显得或亮、或暗。与此相仿，蓝绿色和红橙色是冷色、暖色的

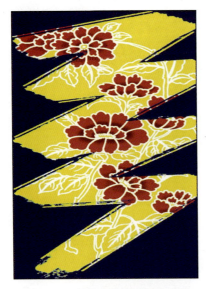

图7-7-31 黄与紫非和谐面积构成

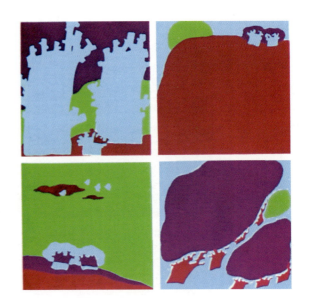

图7-7-32 面积的非和谐比例构成

两个极端，它们总是分别代表冷色和暖色。然而，色轮中介于它们之间的可能是冷色，也可能是暖色，这取决于它们是同更暖还是更冷色调相比较。

冷暖特性还可用若干相应的术语表示(如图7-7-33、图7-7-34所示)。

冷	暖
阴影	日光
透明	不透明
镇静	刺激
稀薄	浓厚
流动	固定
远	近
轻	重
湿	干

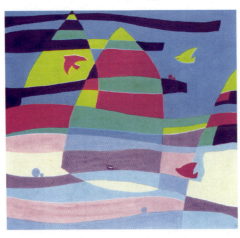

图7-7-33 表现冬季天空或水面的极冷色

图7-7-34 表现夏季阳光的极暖色

图7-7-35 温暖　　　　　　　图7-7-36 寒冷　　　　　　　图7-7-37 焦热

上述种种印象表明了冷暖对比的多方面表现力，这种对比可以用来创造高度的画面效果。如图7-7-35～图7-7-37所示。

思考与练习

1. 深入理解色相对比的几种对比形式以及对比规律和视觉效果，并通过练习认真体会。具体做法如下：根据色相环上指示的不同色相对比位置，选定"同一色、类似色、对比色、互补色、全色相环色等"几对色在调色盒中调好，然后在已经画好草图的纸板上按照预定位置添入色彩，注意色相的对比关系一定要准确到位，画面干净整洁。

2. 根据明度层次的高、中、低和明度对比的强、中、弱提供的几个条件，作明度九格练习或明度对比以及明度序列练习。

3. 根据纯度层次的高、中、低和明度对比的鲜、中、弱提供的几个条件，作纯度九格练习或纯度对比练习。

4. 根据面积色环的比例关系，作面积的和谐对比和非和谐对比练习，然后认真体会二者区别。

5. 在色彩的设计实践过程中，如何针对设计的内容与用户要求，合理地运用色彩的各种对比要素。

第八节　色彩调和

一、色彩调和的概念

"调"是调整、调理、调停、调配、安顿、安排、搭配、组合等意思；"和"可做和一、和顺、和谐、和平、融洽、相安、适宜、有秩序、有规矩、有条理、恰当，没有尖锐的冲突，相辅相成，相互依存，相得益彰等解释。色彩的调和在色彩学中是指两个或两个以上的色彩经过调整、组合后达到和谐悦目的色彩搭配关系。

和谐来自对比，和谐就是美。没有对比就没有刺激神经兴奋的因素，但只有兴奋而没有舒适的休息会造成过分的疲劳，会造成精神的紧张，这样调和也就成了一句空话。如

此看来，既要有对比来产生和谐的刺激——美的享受，又要有适当的调和来抑制过分的对比——刺激，从而产生一种恰到好处的对比——和谐——美的享受。概括说来，色彩的对比是绝对的，调和是相对的，对比是目的，调和是手段。

"对比"是一种刺激，这种在视觉上的对比如同在触觉上的刺激相类似。触觉的痒痛是由于外界的刺激而使得细胞破裂，破裂得少，产生痒的感觉，破裂得多则产生痛的感觉。而痛感与快感实际上也是刺激细胞破裂的多寡所致。我们所寻求这种美的手段，恰恰就是寻求这种如同触觉中的快感——恰到好处的刺激——痛快。

"调和"一词有两种含意：一种指对有差别的，有对比的，甚至相反的事物，为了使之成为和谐的整体而进行调整、搭配和组合的过程；另一种指不同的事物合在一起之后所呈现的统一、和谐、有秩序、有条理、有组织、有效率和多样统一的状态（或称多样统一）。色彩调和这个概念和一般事物的调和概念一样，也有两种解释：一种指有差别的，对比着的色彩，为了构成和谐而统一的整体所进行的调整与组合的过程；另一种是指有明显差别的色彩，或不同的对比色组合在一起能给人以不带尖锐刺激的和谐与美感的色彩关系，这个关系就是色彩的色相、明度、纯度之间的组合的"节律"关系。可以归纳为以下几点。

① 调和是对比的反面，与对比相反相成。
② 调和就是近似。
③ 调和就是秩序。
④ 调和感觉是视觉生理最能适应的感觉，是视觉生理的平衡。
⑤ 调和是形象感受的需要，是色彩关系与形象的统一。
⑥ 调和是色彩布局的完美。
⑦ 调和是色彩与作品内容的统一。
⑧ 调和是色彩与设计功能的统一。
⑨ 调和是色彩与审美需求的统一。
⑩ 调和与对比都是构成色彩美感的要素，调和是抑制过分对比的手段。

二、调和的原理

1. 和谐来自对比

从色彩视觉的生理角度上讲，互补色的配和是调和的，因为人在看某一色时总是欲求与此相对应的补色来取得生理上的平衡。伊顿说："眼睛对任何一种特定的色彩同时要求它的相对补色，如果这种补色还没有出现，那么眼睛会自动地将它产生出来。正是靠这种事实的力量，色彩和谐的基本原理才包含了补色的规律。"孟塞尔色彩调和论也是以互补色的理论为依据的。他认为若把构成画面的各种颜色全部混合（或放在旋转盘上混合），能产生第五级明度的灰，那么色彩配合是调和的。他曾用各种名画做过色彩分析试验来证明这个理论的正确性。但从前一节色彩对比中可以看出，如果要有调子的倾向性，就不能在画面中产生五级明度的灰，这是因为其色彩调子倾向性弱。

2. 秩序产生和谐

由于人生活在自然中，来自自然色调的配色和连续性，就成为人视觉色彩的习惯和审美经验。自然界景物的明暗、光影、强弱、冷暖、灰艳、色相等色彩的变化和相互关系都有一定的"自然秩序"，即自然的规律。如光线照射着一个物体，必然会产生高光—亮

部—明暗交界线—暗部—反光—投影，其变化是有秩序、有节奏，非常和谐的。人们都会不知不觉地用自然界的色彩秩序去判断色彩艺术的优劣。因此，色彩的调和是一种色彩的秩序。色立体的色相、明度、纯度的系列是按一定秩序排列制作的。在色立体中，任何直线、圆、椭圆、螺旋形……都是有方向的，选择的配色都是调和的。

3．和谐产生节律

在视觉上，既不过分刺激，又不过分的暧昧的配色才是调和的。配色好像谱曲，没有起伏的节奏则平板单调，一味高昂紧张则杂乱、反常。配色的调和取决于是否明快。过分刺激的配色容易使人产生视觉疲劳、精神紧张、烦躁不安的感觉；过分暧昧的配色由于过分接近模糊，以致分不出颜色的差别，同样也容易使人产生视觉疲劳、不满足、乏味、无兴趣的感觉。因此，变化与统一是配色的基本法则。变化里面求统一，统一里面求变化，各种色彩相辅相成才能取得配色美。

4．变对比为平衡产生和谐

配色的调和与色相、明度、纯度和面积有关。不同的颜色知觉度也不同，按照歌德的纯色明度比数，用黄与紫两个纯色来构成图案色彩的话，面积比是1∶3。用红与绿两纯色来构成图案的话，他们的比是1∶1。但孟塞尔认为，色彩和谐的面积比同时与纯度有关。如红（R5/10）与青绿（BG5/5）同等的面积在回旋盘上旋转混合不会得到无色相倾向性的正灰，这显然是红的纯度高，只有把红色纯度降低或将红的面积减为青绿的一半，才能取得和谐。也就是面积对比的公式，这证明红与青绿相配，如果明度相同，红的纯度等于绿的两倍的话，那么绿的面积应是红的两倍。因此，配色中较强的色要缩小它的面积，较弱色要扩大其面积，这是色彩面积均衡的一般法则。当然，色彩的面积均衡的取得是一种创造色彩静态美的方法，如果在一幅色彩构图中使用了与和谐比例不同的配色，有意识让一种色彩占支配地位，那么将取得各种富有感染力的配色效果。

5．满足需求就是和谐

能引起观者审美心理共鸣的配色是调和的。由于各个民族以至每个人的生理特点（如性别、年龄等）、心理变化（如欢乐、喜悦、悲哀等）和所处的社会条件（如政治、经济、文化、科学、艺术、教育等）与自然环境不同，从而表现在气质、性格、爱好、兴趣以及风格习惯等方面有所不同，在色彩方面则各有偏爱。各个时代、各个地区、各个时期，人们对色彩的审美要求、审美理想也是不一样的。有时一种新颖时髦的流行色是人们所追求的配色；不同的色彩配合能形成富丽华贵、热烈兴奋、欢乐喜悦、文静典雅、含蓄沉静、朴素大方……等不同情调。当配色反映的情趣与人的思想情绪发生共鸣时，也就是当色彩配合的形式结构与人的心理形式结构相对应时，那么人们将感到色彩和谐的愉快。因此，色彩设计必须研究不同对象的色彩喜好心理，分别情况，区别对待，做到有的放矢。

6．实用即是和谐

配色必须考虑到实用性和目的性。用于交通信号、路标的色彩要求突出，因此对比强烈的色彩相配是适用的；用于工作场所的色彩一般应选柔和明亮的配色，避免使用过分刺激，容易导致视觉疲劳，降低工作效率的配色。建筑设计、室内设计、服装设计、商业设计、工业设计等由于实用功能各异，都对配色有特定的要求。

除上述以外，色彩的调和还与色彩的形状、位置、组合形式、表现内容等因素有关。总之，色彩的调和是一个十分复杂的问题。

三、调和的方法

色彩调和的理论是为解决不和谐的色彩而设置的，但是衡量色彩是否谐调则是由多方面因素组成的。有色彩本身的搭配，有视觉的舒适感，有文化层次、民族地域的差异，因此要寻求人人一致的绝对性的法则是很困难的，只能折衷出一个大多数人能达到的视觉标准，来判断一些不和谐的色彩现象。它们的组合常常是在以下的几种情况下出现的。

① 几种色相无内在联系而组合在一起时。
② 色彩饱和度差，色相不明确时。
③ 色相过多无主次时。

色彩如果出现这些不谐调的现象，用什么办法使其和谐呢？实际上不调和的色彩是色与色之间缺少内在联系造成的，如果两色之间有了连接的共同因素，它们的关系就自然会和谐起来。例如黄和蓝是两个原色，它们放在一起时会使人觉得生硬而疏远，如果将红色调入这两种色里，得到橙黄与红紫，人们就会发现这两种颜色突然亲近起来，显得和谐了许多。就此可以看出起谐调作用的原来是这个红色，它就是连接黄色、蓝色的纽带，成为"第三色"。当然并不是所有不和谐的色都要掺入红色，人们需要体会，理解的是第三色这个概念及其运用。那么第三色都有哪些呢？它有什么规律呢？这是下面要讨论的问题。色彩调和的具体方法很多，这里把平时常用的几种介绍给读者。色彩调和的基本方法可分为两个方面：类似调和与对比调和。

1. 类似调和

类似调和即强调色彩要素中的一致性关系，追求色彩关系的统一感。类似调和包括同一调和与近似调和两种形式。

（1）同一调和　在色相、明度、纯度中有某种要素完全相同，变化其他的要素，称为同一调和。当三种要素有一种要素相同时，称为单性同一调和，有两种要素相同时称双性同一调和。

① 单性同一调和（图7-8-1～图7-8-4）：
a. 同一明度调和（变化色相与纯度）；

图7-8-1　同一明度调和（变化色相与纯度）

图7-8-2　同一纯度调和（变化明度与色相）

图7-8-3　同一色相调和一（变化明度与纯度）　　图7-8-4　同一色相调和二（变化明度与纯度）

b．同一色相调和（变化明度与纯度）；

c．同一纯度调和（变化明度与色相）。

② 双性同一调和（图7-8-5～图7-8-7）：

a．同色相同纯度调和（变化明度）；

b．同色相同明度调和（变化纯度）；

c．同明度同纯度调和（变化色相）。

显然，双性同一调和比单性同一调和更具一致性，同一感极强。

（2）近似调和　在色相、明度、纯度三要素中，有某种因素近似，变化其他的要素，称为近似调和。近似调和比同一调和的色彩关系有更多的变化因素(图7-8-8～图7-8-11)，如：

① 近似色相调和（主要变化明度、纯度）；

② 近似明度调和（主要变化色相、纯度）；

③ 近似纯度调和（主要变化明度、色相）；

图7-8-5　同明度同纯度变化色相调和　　图7-8-6　同色相同明度变化纯度调和

图7-8-7　同色相同纯度变化明度调和

图7-8-8　近似纯度变化色相和明度调和

图7-8-9　近似色相和纯度变化明度调和

图7-8-10　近似明度和纯度主要变化色相调和

图7-8-11　近似纯度变化色相和明度调和

④ 近似明度、色相调和（主要变化纯度）；
⑤ 近似色相、纯度调和（主要变化明度）；
⑥ 近似明度、纯度调和（主要变化色相）。

2. 对比调和

对比调和是以强调变化而组合的和谐色彩。对比调和中，色相、明度、纯度可能都处于对比状态，因此色彩更富于活泼、生动、鲜明的效果。这种色彩组合要达到变化又要有统一和谐的美，它是靠某种组合秩序来实现的，也称秩序调和。下面介绍几种秩序调和的形式（图7-8-12～图7-8-15）。

① 在对比强烈的两色中，置入相应的色彩等差、等比的渐变系列，以使对比变得柔和。
② 通过面积的变化统一色彩。
③ 在对比各色中混入同一色，使各色具有和谐感。
④ 在对比各色中加入统一背景或沟边，使各色具有和谐感。

图7-8-12 在对比色中加入黑色背景以及沟边调和

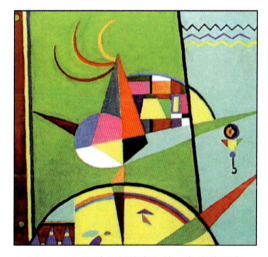

图7-8-13 通过面积的变化统一色彩的调和

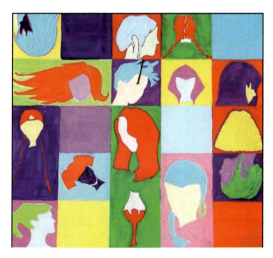

图7-8-14 在对比各色中混入亮色调和

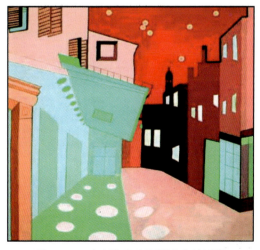

图7-8-15 在对比色中互置小色块调和

⑤ 在对比各色的面积中，互相置放小面积的对比色。

无论同一调和还是对比调和，都是为了追求变化中的统一，因此一定要依据这一原则来处理好这二者对立统一的组合关系。

▌思考与练习

1. 色彩调和的原理是什么，深入理解和体会色彩的对比与调和二者之间的区别与联系。

2. 根据色彩的调和原理，作色彩的同一调和、色彩的近似调和，以及色彩的对比调和练习，也可以用同一幅画面作不同的调和手法练习。

3. 请尝试作一组色彩的采集重构，如外国现代美术、中国传统艺术、民间艺术、自然色彩四个内容。要求：按照色彩的对比与调和原理和基本方法，色彩的面积、调性、明度、纯度以及心理等，要运用解构、归纳、抽象等形式达到课题的要求。

第九节　色彩构成作品欣赏

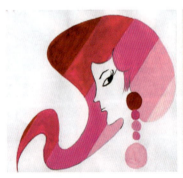

第七章 色彩构成

艺术设计造型基础

艺术设计造型基础

第八章 构成基础与现代艺术设计

构成基础在现代艺术设计领域应用广泛，适用于各种以造型为特征的多科艺术门类。如广告招贴设计、书籍装帧设计、企业形象设计、插图设计、包装设计、环境艺术设计、服装设计等，以及随着多媒体技术和数字技术日益繁盛，随之而来的网站设计、多媒体软件界面设计、电视节目整体包装设计、动画设计等领域。

构成基础在现代设计中的应用主要是通过构成的形式美法则、点、线、面、块的组合与应用，以及色彩联想、色彩对比与调和等来表达设计者的设计思想，为人们提供实用和富有美感的作品，从而给人们的生活和工作带来便利、幸福和美的享受。

第一节 构成在平面设计中的应用

平面设计的领域十分宽泛，包括广告招贴设计、包装装潢设计、宣传品设计、标志设计和书籍装帧设计等。在设计中，以平面形式为主的设计占很大比重，所以构成的原理在这个领域应用也非常广泛。

一、构成基础在广告招贴设计中的应用

招贴以二次元的平面形态为主。招贴的二维特征使得构成课题内容的应用十分广泛。从功能分类，可将其分成商业性招贴和公益性招贴两大类。无论哪一类招贴，其画面均由文字、色彩和图像三要素组成。只是一些招贴以文字为主，而另一些以图形为主。以图形为主的广告一般都要有文字的辅助说明。文字又可分为标题文字和说明性文字。在广告招贴构图中，总是把画面基本内容视为基本造型要素，运用平面构图的基本原理来处理图形、文字和背景的关系。在创意构思上运用图形想象的手法，从而获得既有视觉冲击力，又有个性美感的广告效应。概括起来，构成在广告招贴中的应用主要表现在三方面。

1. 平面构成的应用

利用平面构成中的构成原理，如重复、近似、发射、渐变、特异等，增强画面的吸引力是招贴中常用的手法。以特异现象引起注目，以反常的比例与均衡激发悬念，以重复刺激加深印象，以错视原理或渐变发射增强心理动感等，均为行之有效的方法。如图8-1-1～图8-1-6所示。

2. 图形想象的应用

一反常态的现象引人注目并激发广告受众的想象与联想。如颠倒透视，以矛盾空间引起疑惑，以"移花接木"的变像手段产生非此非彼的离奇设想，以反转矛盾图形陈述潜在的哲理而引发思考，都是现代广告招贴的惯用手法。如图8-1-7～图8-1-12所示。

3. 色彩构成的应用

色彩在广告中的应用就如同色彩对于图画、标题对于正文，对增加广告的注意价值

图8-1-1　发射构成在招贴中的应用

图8-1-2　特异构成在招贴中的应用

图8-1-3　重复、近似构成在招贴中的应用

图8-1-4　渐变、重复构成在招贴中的应用

图8-1-5　变异构成在招贴中的应用一

图8-1-6　变异构成在招贴中的应用二

图8-1-7　矛盾空间给人造成的假想

图8-1-8　移花接木的民间大餐

图8-1-9　形象贴切的知识束缚

图8-1-10　奥运精神图、形、意的完美结合一

图8-1-11　奥运精神图、形、意的完美结合二

图8-1-12　奥运精神图、形、意的完美结合三

十分重要。色彩是人通过眼睛感受可见光刺激后的产物。色相、明度和纯度是色彩的三要素，是光感过程的第一类要素；而面积、形状、位置、肌理等形象的四要素是获得色彩表现的条件，被称为色彩的第二类要素。此外，任何色彩都影响人的感觉、知觉、记忆、联想和情绪等心理过程，产生特定的心理作用，如冷暖、轻重、厚薄、远近、动静、朴实、华丽等。如图8-1-13～图8-1-16所示。

图8-1-13　中国民间色彩的应用

图8-1-14　五环旗色与中国红的应用

图8-1-15　黑色带给人的恐怖与强刺激

图8-1-16　绿色带给人的生机与活力

二、构成基础在书籍装帧设计中的应用

书籍装帧设计(book design)是书籍构成的整体设计；是视觉形态与文字寓意、内在与外形的有机结合；是将文字、图形、色彩、纸张和印刷工艺融于一体，形成新的书籍形态的过程。也就是说，书籍装帧设计的理念随着时代的发展而发展，已不再停留于"外包装"的概念上。书是立体的、流动的、鲜活的生命体，是沟通作者与读者之间的桥梁。虽然如此，具体的设计方案仍需落实到若干个二次元平面上。书终究是书页的集合体，阅读一般在页面上进行。即使是电子出版物，其基础仍然是平面设计。从上述分析可以推断，构成的原则和方法在这一领域大有施展余地。

文字、图像、色彩和材料是构成书籍形态的四大要素。书籍设计的任务就是调动四大要素，运筹帷幄，使之有机融合，从而达到形式与内容相统一，形态与神态相兼容的境地。

1. 文字的处理

书籍由于承载文字而成为文化的载体，书又以视觉为信息传达方式。作为书籍主体的文字总是以某种造型样式再现。单个的字在书页上显示点的特征，字的秩序排列组成虚线，字行的并列构成虚面，书页的空白则有着"底"的效应。从这个角度来看，将文字设计归入平面造型范畴是无可非议的。在文字信息处理的过程中，序、前言、正文、标题、跋、旁注、页码等基本元素的有机组合，字体、字号的选择，字距、行距的精细斟酌，编排的纵、横组合，文字组合的聚、散与导向，版式整体的韵律与节奏等均为书籍文字设计的重要内容。现代书籍设计中，文字表达显示出强烈的视觉表现性。以文字为主的平面设计已成为时尚样式。设计师必须在保证文字含义传达准确的前提下，研究如何以文字为图形要素，如何在字体的开发中标新立异，在字体组合构成中凝聚视觉冲击力。构成中的许多原理和课题，对于文字设计的构思、表现都有引导作用。如图8-1-17～图8-1-19所示。

图8-1-17 书籍封面、扉页、内文的文字设计协调统一、相得益彰

图8-1-18　书籍封面文字艺术化处理

图8-1-19　书籍内页标题文字与正文文字的有机结合

2. 图像的表达

图像在书籍中的应用是多方面的，包括插图、图表、装饰纹样和各种符号、标记。其中插图在书籍设计中又有着举足轻重的意义。插图不仅能强化和提示文字内容，其丰富的图形表现还能有效地加强视觉诱导，增添美感魅力，从而提高书籍的可视性。插图属平面造型设计，绘画、摄影和构成的众多手段均可在这一领域尽情发挥。插图在艺术上鲜明的、个性化的特征表现出强烈的"独立性"。另一方面，插图又有"局限性"。局限性之一表现为插图的形式必须与文字内容相适应。局限性之二表现在尺度上，开本固定的比例尺度将设计的范畴限定于有限空间之内。由此可知，精心选择、推敲画面，精炼而概括地表现主题至关重要。封面插图以传达全书的基本内容和性质为特征，更须注重概括、提炼、挖掘潜在的象征表意。构成中图形创意的许多原理可应用于此，用平面造型的法则经营画面也是行之有效的方法。插图局限性之三是受市场、经济的制约。书籍是一种特殊商品，作为商品外在形象必须具备视觉冲击力才能诱导消费心理。另一方面作为文化载体，书籍插图又必须具有文化品位。书籍设计中，图像之间、图像与文字之间的组合，图像的时空表达及艺术再现等诸多方面，均可借助构成的课题原理综合应用，从而提高书籍的艺术价值。如图8-1-20、图8-1-21所示。

3. 色彩的表达

色彩在书籍装帧中的应用主要体现在色彩构成中色彩心理、色彩对比、色彩调和等课题的训练与设计有目的的导向性的结合，通过在实际的艺术设计实践活动中的应用，实现色彩在设计领域和商业领域的实用价值。在书籍装帧中，护封、封面、环衬、扉页等，需要有一个主色作为该书装帧设计的色调，通过色彩和图形的有机结合，准确而深刻地表达主题。这就需要运用色彩对比、调和进行组调来协调局部与整体、独立与从属性的色彩关

图8-1-20　图像直接表现主题，画面构图讲究、简练、大气

图8-1-21　抽象图案表现主题，抽象造型恰到好处阐释书籍寓意

图8-1-22　牡丹图以及象征富贵吉祥的中国红、黄的运用，凸显贵气，黑与红黄的对比稳重、强烈

系，使色彩的调性、纯度、明度符合设计的要求，完成书籍的色彩设计。如图8-1-22～图8-1-26所示。

图8-1-23 木本色与木雕肌理的运用着力体现中华文化的悠远厚重一

图8-1-24 木本色与木雕肌理的运用着力体现中华文化的悠远厚重二

图8-1-25 蓝色玻璃透明质感色彩的应用

图8-1-26 青春、时尚、充满朝气的纯色大胆对比与协调

第二节 构成在服装设计中的应用

一、构成在服装中的装饰效果

虽然服装的视觉效果主要在着装的立体形态中表现，构成在这一领域中仍有广泛应用。服装款式设计中基本形的运用，使服装样式的翻新既有规律可循又变化无穷。矩形、梯形、X形、Y形、T形和钟形等样式轮番演绎，形成一道道时尚风景线。省道、拼接、开衩和公主线等线形分割使服装款式更加丰富多变。服装各部分之间，部分与整体之间比例尺度的变化，或紧或松，或长或短，在有限的基本样式中创造出变幻无穷的款式。服饰纹样涉及服装面料，服装工艺结构，服装配件(鞋、帽、包和围巾等)和首饰等范围。服饰纹样的构成既有纹样自身形态表现的问题，也有纹样在服装上的组织与构图问题。因此，构成中对于点、线、面造型要素的研讨，以及诸多构成规律与造型美法则和色彩关系的应用十分广泛。

1. 服装以点状纹样为装饰

服装以点状纹样为装饰，易于形成灵活多变、富于节奏的观感。有着点状纹样的面料，在人体起伏的结构之间，在人的运动过程中形成活泼而富于动感的风格样式。点状的服装配饰或附件则往往有强烈的装饰与点缀效果。如纽扣的有序排列形成点的节奏，领结、胸花引导视线而成为注目焦点等。如图8-2-1～图8-2-3所示。

2. 线在服饰中运用广泛

线在服饰中运用广泛，款式的线型在服装边缘施以线型纹饰，以此直接烘托与加强人体曲线，以线状纹样构成的面料易于形成优雅而富于韵律感的样式。由线状纹样的排列方向和分割方式导致的"错视"效应，可有效地调节比例观感，弥补人体体型的不足之处。如图8-2-4、图8-2-5所示。

图8-2-1　点状纹样服饰的活泼和动感

图8-2-2　点状纹样服饰的灵动多变、富于节奏感一

图8-2-3　点状纹样服饰的灵动多变、富于节奏感二

3. 面状纹样面料

面状纹样的面料应用于服装款式时，必须斟酌纹样在款式中的部位与人体对应部位的关系，以期获得理想的视觉观感。"满地花"组成的面状纹样易融合于服装结构和人体起伏之中，从而产生三维"体"的视觉感受。对于较大的"花形"，由于面本身具有扩张性，因此在设计中应考虑到可能扩张人体的因素而予以调节。如图8-2-6、图8-2-7所示。

图8-2-4 线状纹样服饰的错视效应

图8-2-5 线状纹样服饰的优雅与韵律美感

图8-2-6 "满地花"组成面状纹样的扩张性

图8-2-7 面状纹样的洗练、清新

二、色彩的搭配组合的形式直接关系到服装整体风格的塑造

设计师可以采用一组纯度较高的对比色组合来表达热情奔放的热带风情，也可通过一组彩度较低的同类色组合体现服装典雅质朴的格调。色彩在服装设计中的选择与搭配，要充分考虑到不同对象的年龄、性格、修养、兴趣与气质等相关因素，还要考虑到在不同的社会、政治、经济、文化、艺术、风俗和传统生活习惯的影响下，人们对色彩的不同情感反映。例如，我国历代皇朝崇尚黄色，认为黄色是天地的象征，使黄色赋予威严华贵、神圣的联想；而黄色在信仰基督教的国家里却被认为是叛徒犹大服装的颜色，是卑劣可耻的象征。因此，服装的色彩设计应该是有针对性的定位设计。在服装设计中最常用的配色方法有同类色配合、近似色配合、对比色配合、互补色配合四种，如图8-2-8～图8-2-13所示。

1. 同类色的服装配色

同类色配合是通过同一种色相在明暗深浅上的不同变化来进行配色。

2. 近似色的服装配色

近似色配合是指在色相环上45°范围内色彩的配合，给人们温和协调之感。与同类色配合相比较，色感更富于变化，所以它在服装上的应用范围比同类色配合更广。

3. 对比色的服装配色

对比色的配合是指色相环上120°～180°范围内的色彩配合，所体现的服装风格鲜艳、明快，多用于运动服、儿童服、演出服的设计中。

4. 互补色的服装配色

互补色配合是指色相环上180°两端两个相对色彩的配合。其效果比对比色配合更为强

图8-2-8　同类色的和谐、大方

图8-2-9　近似色的应用

图8-2-10 对比色的强烈夸张

图8-2-11 互补色的古韵情节

图8-2-12 黑白对比色的庄重典雅与高贵一

图8-2-13 黑白对比色的庄重典雅与高贵二

烈。在互补色配色中要注意关系，同时还可通过加入中间色的方法使对比效果更富情趣。

第三节 构成在环境艺术设计中的应用

环境艺术是一门介于科学和艺术之间的学科。环境艺术是时空的艺术，设计必须在特定空间的制约下展开，并在人生活的动态过程中得以检验与评价。环境艺术又是综合性极强的集大成者，多数艺术与实用艺术门类及其作品均可纳入环境艺术的范畴。只是一旦

归于环境艺术"麾下",其设计创作便只能在环境的限定与制约下开展,并以完善环境、创造适于人生活的、统一协调的空间为终极目标。环境艺术设计专业的分类一般以建筑的内、外空间来界定。建筑内部空间的环境艺术设计称之为室内设计,建筑外环境(包括建筑本身)艺术设计称之为景观设计。在环境艺术这个广阔的艺术设计领域中,构成的许多原理和课题方法均有施展余地。

色彩在环境艺术设计领域中的应用也是至关重要的。建筑的美感要素,除了形式美(如韵律、尺度、比例、空间感等)因素以外,色彩就如同人的外衣,同样是另一个重要的因素。人工环境中的建筑群体,包括广场、街道雕塑、纪念碑等的色彩纯度使用一般不是很高,大面积的纯色或艳丽色彩的使用不占主要比例;而特殊功用的建筑,如商店、饭店和一些娱乐设施、场所,由于要招揽顾客和具有识别功能而需要纯度较高的色彩。日本千叶县建筑展示厅的设计大胆、简洁,富有创意,大红色的门非常醒目强烈,富有现代建筑感,与建筑的展示内容非常吻合,既对比鲜明又呼应协调。色彩的强烈对比和灯光的妙用,与室内建筑的构造格局交相辉映,相得益彰,这与制定色彩计划是分不开的,确定色彩的基调与建筑和室内环境的对应性、和谐性,可以发挥色彩在相应的环境里的独特魅力。如图8-3-1、图8-3-2所示。

图8-3-1 建筑造型的韵律感体现　　图8-3-2 城市雕塑的流线造型与红色的大胆表现

一、构成基础在室内设计中的应用

虽然室内环境有立体空间性质,但三维构思的方案多数要在二维的建筑界面上实施。在这一领域中的平面性设计,必须以三维构思为出发点,并在特定空间的限制中完成。

室内设计的重要内容,以包装建筑内部为主要手段的装修,主要在室内围护界面(墙、地面、天花)和建筑构件(门、窗、梁柱、楼梯等)的界面上进行,因此构成中的许多原理和方法可以在这里尽情发挥。墙面分割的比例斟酌有效地调节空间感受,地面蜿蜒的线形有着空间引导作用,天花板上点状的灯光以不同的排列方式营造出空间氛围,楼梯扶手则传达着某种造型的韵律和节奏。

下面就室内设计中不同功能区域的色彩设计与运用作简要说明。

1. 卧室的色彩

卧室是人们睡眠休息的地方,对色彩的要求较高,不同年龄对卧室色彩要求差异较大。浅绿色或浅桃红色会使人产生春天的温暖感觉,适用于较寒冷的环境。浅蓝色则令人

联想到海洋，使人镇静，身心舒畅。如图8-3-3～图8-3-5所示。

2．厨房的色彩

厨房是制作食品的场所，颜色表现应以清洁、卫生为主。由于厨房在使用中易发生污染，需要经常清洗，因此应以白、灰色为主。鲜黄、鲜红、鲜蓝及鲜绿色都是快乐的厨房颜色，而厨房的颜色越多，家庭主妇便会觉得时间越容易打发。乳白色的厨房看上去清洁卫生，但是别让带绿的黄色出现，如图8-3-6所示。

3．餐厅的色彩

餐厅是进餐的专用场所，也是全家人汇聚的空间，在色彩运用上应根据家庭成员的爱好而定，一般应选择暖色调，突出温馨、祥和的气氛，同时要便于清理。以接近土地的颜色，如棕、棕黄或杏色，以及浅珊瑚红（接近肉色）为最适合；灰、芥末黄、紫或青绿色常会叫人倒胃口，应该避免。如果你正在节食减肥，可把餐厅布置成使人产生凉爽感的蓝色、绿色或灰色，你同样还会感受到食物的美味，但你胃口却"变小"了。如

图8-3-3　温馨亮丽的儿童房色彩设计

图8-3-4　暖色调为主的卧室色彩设计

图8-3-5 冷色调为主的卧室色彩设计

图8-3-6 以乳白色为主的厨房色彩设计

图8-3-7、图8-3-8所示。

4.客厅的色彩

客厅是全家展示性最强的部位,色彩运用也最为丰富。客厅的色彩要以反映热情好客的暖色调为基调,并可有较大的色彩跳跃和强烈的对比,突出各个重点装饰部位。浅玫瑰红或浅紫红色调,再加上少许土耳其玉蓝的点缀是最"快乐"的客厅颜色,会让人进入客厅就感到温和舒服。如图8-3-9所示。

5.书房的色彩

书房是认真学习、冷静思考的空间,一般应以蓝、绿等冷色调的设计为主,以利于创造安静、清爽的学习气氛。棕色、金色、绛紫色或天然本色,都会给人温和舒服的感觉,

图8-3-7　以乳白色为主的家庭餐厅色彩设计

图8-3-8　以暖色为主的公共餐厅色彩设计

图8-3-9　以亮色为主兼施红、蓝对比的客厅色彩设计

图8-3-10　以金黄色为主的书房色彩设计

图8-3-11　以蓝色为主的书房色彩设计

加上少许绿色点缀，会觉得更放松。如图8-3-10、图8-3-11所示。

6．卫生间的色彩

卫生间是洗浴、盥洗、洗涤的场所，也是一个清洁卫生要求较高的空间，在色彩上有两种形式供选择。一种是以白色为主的浅色调，地面及墙面均以白色、浅灰等颜色做表面装饰；另一种是以黑色为主的深色调，地面、墙面以黑色、深灰色做表面装饰。浅粉红色或近似肉色令你放松，觉得愉快。但应注意不要选择绿色，以避免从墙上反射光线，会使人照镜子时觉得自己面如菜色而心情不愉快。如图8-3-12所示。

7．娱乐休闲区域的色彩

目前市场上的休闲娱乐设施多为黑色。如果是与客厅合用，主要应以客厅要求设计色彩；如果是单独使用的空间，也应以深色为基调。如图8-3-13所示。

二、构成在展示艺术设计中的应用

展示设计在环境艺术设计中占有重要的一席之地。室内设计中的装修、陈设、绿化和

图8-3-12　卫生间的黑色地面以及黑、白、黄色彩装饰设计

图8-3-13　休闲娱乐区的深色与浅色划分功能空间设计

照明等专业课题在这一领域得以充分的综合运用。构成的原理与法则的应用也十分广泛。商业橱窗必须在有限的空间之中苦心经营，挖掘、提炼出商品潜在的形式美要素，并予以发挥。以超现实手法引发想象，以材质肌理的对比强化产品的品质。背景的衬托、灯光的辉映可使商品焕发出强烈的形式美感和视觉冲击力，从而吸引视线，诱导消费心理。展台、展架的陈设也可多方面借鉴构成的方法与原理。展台、展架自身形态与比例的推敲，展品与背景的"图、底"关系，展品与展品之间的组合关系等均考验设计师的构成造型能力。如图8-3-14～图8-3-16所示。

　　如前所述，构成的教学目的是培养创造力和基础造型能力，为二次元和三次元的造型设计构思提供方法和途径，同时也为该领域内各专业提供技法支持。使我们在从事设计之前，学会运用造型艺术的基本语汇。概而言之，构成终极目标直指设计应用，这是包豪斯

图8-3-14　展厅整体布局

图8-3-15　专题展区

图8-3-16　产品陈列展区

时代便已确立的教学原则。早在1919年，创建包豪斯基础课的著名教师就提出，基础课程应解决三大任务：一是解放学生的创造力和艺术才智；二是发展对材料物质性能的理解，培养从业能力；三是使学生掌握创造性构成的原则，从而培养"具有杰出综合能力的创造性人材"。时隔80余年，包豪斯的这些设计教学思想仍有其现实而合理的部分。数十年来，作为造型设计基础的构成体系推动了设计的发展；另一方面，现代艺术和现代设计的优秀成果，作为现身说法的范例有效地应用于设计基础教学之中。就这样在设计前沿的引导与反馈下，构成课程不断变革完善。今后，构成教学和设计必然还会以互动方式不断发展，无论发展到哪一阶段，构成作为设计基础的地位是肯定的。因此，构成的知识结构的设置必须适应当代艺术设计的发展，对其课题训练效能的评价也只有在具体的设计应用中得以检验。

参考文献

1 舍尔·柏林纳德著. 设计原理基础教程. 上海：上海人民美术出版社，2004

2 顾建华主编. 艺术设计审美基础. 北京：高等教育出版社，2004

3 南云治家著. 视觉与表现. 北京：中国青年出版社，2002

4 金元浦主编. 美学与艺术鉴赏. 北京：首都师范大学出版社，1999

5 林华著. 设计艺术形态学. 石家庄：河北美术出版社，1997

6 任华泉. 空间构成. 北京：人民美术出版社，1995

7 约翰尼斯·伊顿著. 设计与形态. 上海：上海人民美术出版社，1992

8 J·J·德卢西奥·迈耶著. 视觉美学. 上海：上海人民美术出版社，1990

9 史春珊著. 形式构图原理. 哈尔滨：黑龙江科技出版社，1985

10 鲁道夫·阿恩海姆. 艺术与视知觉. 北京：中国社会科学出版社，1984

图1-1-6

图1-1-8　法国蓬皮杜艺术中心　伦左·皮亚诺和理查德·罗杰斯

图1-2-13

图1-2-14

图1-2-16

图1-2-17

图1-2-18

图2-1-4

图2-1-12

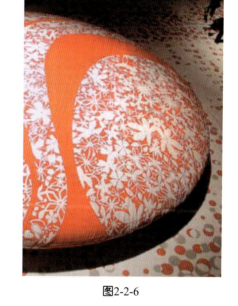

图2-2-6

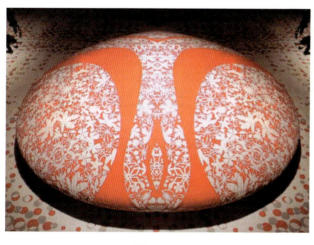

图2-2-7

图3-1-1

图3-1-2

图3-1-5

图3-2-5

图3-2-7 在统一的形式下形成色彩的变化

图3-2-12

图3-2-13

图3-2-14

图3-2-16

图3-2-30

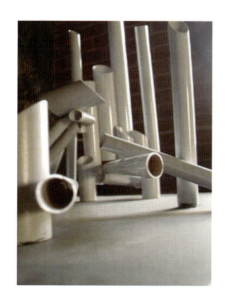

图5-1-1

图5-1-2

图5-3-7

图5-3-11

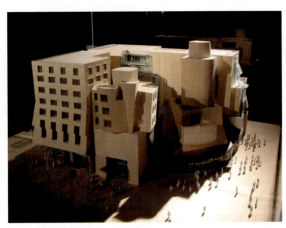

图5-3-26

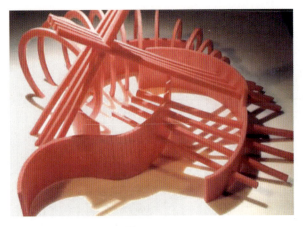

图6-2-20

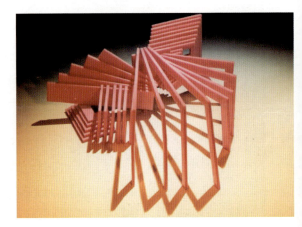

图6-2-24

鸣谢

　　本书在编写中使用了部分学生的习作，在此感谢石家庄铁道学院艺术设计系和建筑设计系的00级、01级、02级，以及信息工程系03级、04级，四方学院展示设计专业04级同学的支持。

编者
2006年1月

内容提要

本书从高等院校的艺术设计专业学生的基础学习需要出发,结合课程的实际学时,对艺术设计概念、艺术设计形态、设计美学原理、平面构成、立体构成、色彩构成、空间构成等方面的造型基础知识进行了讲述。本书着重对平面构成、色彩构成、空间构成知识和构成效果进行了讲解;将空间构成从立体构成中分离出来,作为一个独立的章节进行分析和讲解,以满足空间类艺术设计专业方向的学生在专业学习上的需要。本书在最后的章节中,通过现代艺术设计的实际案例,分析和介绍了构成基础知识的实际应用。书中采用了大量的图片并与理论知识相结合,图文并貌,更有利于学习。

本书通过基础理论知识的阐述,强调了艺术设计的设计性和设计者应建立的设计观念,适合高校艺术设计专业的学生使用,并能够满足艺术设计不同专业方向的学生的学习需要,同时也适合广大非艺术设计专业的读者使用。